Salon de 1847.

Ce Salon de 1847 a été publié dans le *Constitutionnel*.

On trouve à l'*Alliance des Arts* les trois Salons précédents, également publiés dans le *Constitutionnel* : Le SALON DE 1844, précédé d'une lettre à Théodore Rousseau, le SALON DE 1845, précédé d'une lettre à Béranger, et le SALON DE 1846, précédé d'une lettre à George Sand.

Imprimerie de HENNUYER et Cⁱᵉ, rue Lemercier, 24.
Batignolles.

LE

SALON DE 1847

PRÉCÉDÉ D'UNE

LETTRE A FIRMIN BARRION,

PAR

T. THORÉ.

PARIS
ALLIANCE DES ARTS, RUE MONTMARTRE, 178.

1847

SOMMAIRE.

A FIRMIN BARRION, médecin de campagne. — Du sentiment de la nature et de la Beauté.

INTRODUCTION. — Le foyer de la Comédie-Française; études sur la statuaire du dix-huitième siècle. — La Renaissance, le dix-septième siècle et le dix-huitième. — Jean-Baptiste Lemoine, le sculpteur. — Diderot et d'Argenville. — Mot de Mme de Sévigné. — L'homme de la nature. — Falconnet et Caffieri. — Rotrou et Corneille. — Le Voltaire d'Houdon. — Le masque de Jean-Jacques. — Molière et le Médecin grec. — Racine et Louis XIV. — Pajou, Taunay, etc. — La sculpture sous l'Empire. — Winkelmann et Canova. — La Statue de Napoléon chez lord Wellington. — Le romantisme en sculpture. — M. David et M. Barye. — L'arc de l'Etoile et la Madeleine. — Mlle Mars et Mlle Rachel.

LE SALON. — I. REVUE GÉNÉRALE; 17 mars. — Le Jury. — Insurrection de la bourgeoisie dans la république. — Nécessité d'enlever à la Liste civile la direction de l'art et des musées. — Charles X à Rambouillet. — Guide au Salon. — Peinture et dessins, 2,010 nos; sculpture, 168; architecture, 19; gravure, 122.

II. M. COUTURE. — Individualité des artistes. — Molière et Shakspeare. — L'art est une passion. — Caractère du tableau de M. Couture. — Le Moïse, de Michel-Ange. — Juvénal, traduit par M. Jules Lacroix. — Description de l'Orgie romaine. — Brutus et don Juan. — Poëte et philosophes. — L'art et la critique. — Diderot et Lessing. — M. Ingres et Rubens. — Le Naufrage, de Géricault.

III. LES GRANDS TABLEAUX. — Encore M. Couture. — Le scepticisme dans les arts. — Le rapin de Decamps et les tableaux de Raphaël. — Molière et les poëtes romantiques. — M. Ziégler. — Les deux Judith. — M. Horace Vernet. — M. Robert Fleury. — Galilée et Christophe Colomb. — Il n'y a point de noir dans la nature. — Les peintres étrangers. — Belges, Savoyards, Italiens, Allemands, Suisses. — M. Aurèle Robert. — M. Hornung, de Genève, et M. Pingret. — M. Leys et M. Van Schendel. — M. Brascassat, de l'Institut, et Paul Potter. — Girodet et Raphaël. — M. Becker et les Moissonneurs allemands. — M. Gérôme et les jeunes Grecs.

IV. M. Eugène Delacroix. — La poésie et l'art. — Shakspeare et Raphaël. — La Vénus de Praxitèle. — L'idéal et la nature. — Narcisse et Giotto. — Le sujet et l'expression. — L'art est partout. — Les degrés du Parnasse. — Un peintre de qualité. — Eugène Delacroix et Velasquez. — La Liberté sur les barricades. — Variété du talent d'Eugène Delacroix. — Le Christ mourant. — L'iconographie chrétienne. Quatre clous ou trois clous. — L'infini et le fini. — La musique et la couleur. — Rossini, Lablache, Beethoven, Cimarosa. — Les Exercices militaires des Marocains. — L'Héliodore, de Raphaël. — L'Odalisque couchée. — M. Ingres et Corrège. — Le char d'Apollon. — De la touche, en peinture. — Les Musiciens juifs de Mogador. — Corps-de-garde à Méquinez. — Les Naufrages d'Eugène Delacroix, et la Méduse de Géricault.

V. M. Diaz. — MM. Longuet et Besson. — M. Haffner. — MM. Muller, Isabey et Baron. — M. Camille Roqueplan. — M. Adolphe Leleux. — MM. Armand Leleux, Hédouin, Vetter. — Ce que vous savez.

VI. Les Paysages. — M. Corot. — Mélancolie du soir. — Analogie de la peinture et de la musique. — M. Charles Leroux. — La Bretagne et la Vendée. — M. Jeanron. — Les Laboureurs et les Contrebandiers. — L'Aristocratie, la Bourgeoisie et le Peuple. — M. Coignard. — La Forêt de Fontainebleau. — Mlle Rosa Bonheur et M. Verboeckoven. — M. Flers et la Normandie. — MM. Hoguet, Joyant, Lapierre, etc. — M. Paul Flandrin. — De la réalité dans les arts. — Le naturalisme absolu est impossible. — L'art est la combinaison de l'homme et de la nature. — M. Flandrin est de l'école de M. Bidauld. — Recette pour composer un paysage de style. — Zuccarelli, Pannini, Locatelli. — Guaspre, Orizonti et Lahyre. — MM. Watelet et Jolivard. — Louis XVI et Bailly. — Esquisse de la révolution dans la peinture du paysage.

VII. Les Portraits. — 482 portraits à l'huile. — Swedemborg et Lessing. — Alcibiade et César. — Les portraits symboles. — Don Quichotte et Sancho. — Le portrait de M. Adolphe Leleux. — Le médaillon de M. Liszt, par M. Henri Lehmann. — Le Titien et ses modèles. — Le Christ et Napoléon. — Physionomie de M. Liszt. — Les portraits de M. Couture. — Portrait de femme, par M. Haffner. — MM. Tissier, Besson, Verdier, Yvon. — MM. Hermann Winterhalter et Schlesinger. — MM. Pé-

rignon et Court. — M. Hippolyte Flandrin. — La peinture et la musique. — Le son et la couleur. — La mesure et le dessin. — La ligne du profil. — L'infini et le microscope. — M. Ingres et M. Amaury Duval. — Un faux nez. — MM. J.-B. Guignet, Decaisne, etc. — Portrait de Thorwaldsen. — M. Navez, directeur du Musée de Bruxelles. — Van Eyck et Hemling. — Deux portraits de Rubens. — Gloire et génie de l'ancienne Flandre. — M. Elzidor Naigeon. — L'Alceste de Molière. — La dynastie des conservateurs du Luxembourg.

VIII. PROMENADE. — Uniformité de l'École impériale. — Indépendance de l'École actuelle. — Les tableaux religieux et le jury. — M. Appert. — Quand saint Joseph est-il mort? — Le Christ de M. Boissard. — MM. Comairas, Tabar, Laemlein, etc. — La Madeleine, de M. Henri Delaborde. — La sainte Catherine, de M. Gendron. — Après la mort. — Le Sixte-Quint de M. Rudolp Lehmann. — MM. Wachsmuth, Devéria, Hesse, Granet, Lassale-Bordes, Barrias, etc. — M. Schœft, de Venise. — M. Heim et M. Biard. — M. Philippe Rousseau. — M. Stevens, de Bruxelles. — MM. Elmerick, Millet, Arago, etc.

IX. LES PETITS TABLEAUX DE GENRE. — La Vieille Cuisinière, de M. Dyckmans, d'Anvers. — Mieris et Gérard Dow. — Mœurs hollandaises. — Peeter de Hoog, Terburg et Metzu. — Les *petits* peintres français. — M. Meissonnier. — Van der Helst et Salvator. — Titien, Van Dyck et Rembrandt. — Un faux Denner. — MM. Steinbell, Fauvelet et Chavet. — Madame Cavé. — Véronèse et Watteau. — M. Guillemin et le Baptême. — M. Penguilly-l'Haridon. — Montfaucon et Joseph de Maistre. — MM. Auguste Delacroix, Couder, Lalaisse, Bellangé, Garnerey, Fortin. — Les femmes au Salon. — Les enfants et les vieillards. — Résumé du Salon de 1847. — La critique et le public. — — Monotonie de la presse. — L'art pour l'art et l'art pour l'homme. — Après 1830. — Platon et Léonidas. — L'homœopathie et l'éther. — Le canard de Vaucanson.

X. DESSINS, PASTELS, AQUARELLES, MINIATURES, VITRAUX ; — GRAVURE ; — ARCHITECTURE. — Panselinos et l'école byzantine. — Portraits du Christ et de la Vierge. — Les philosophes païens. — Immobilité de l'art en Orient. — Les dessins de M. Papety, d'après Panselinos. — M. Vidal et ses trois belles filles. — Péché mignon. — MM. Wattier, Schlesinger, Verdier, Borione, etc. — MM. Flers, Grenier, Mansson et Ledoux. — M^{me} de Mirbel et M. de

Pommayrac. — MM. Hauder, Gonssolin et Bourrières. — Les vitraux de la manufacture de Sèvres. — MM. Martinet et Saint-Eve. — Le portrait de M. Lamennais. — MM. Marvy, Masson, Leroy et Toudouze. — Trois dessins de M. Meissonnier. — Etudes pour la réunion du Louvre aux Tuileries.

XI. Les artistes refusés par le jury. — MM. Chassériau, Gigoux et Maindron. — M. Heim et M. Lebœuf-Nanteuil, de l'Institut. — Le baptême des artistes. — MM. Couture et Clesinger au gibet. — Le quartier des Juifs, à Constantine. — Le Jour du Sabbat. — Beauté des Juifs d'Orient. — Homère et la Bible. — M. Ingres et M. Delacroix. — Procédés des maîtres vénitiens et espagnols. — Le Charlemagne de M. Gigoux. — L'Attila de M. Maindron. — Ruine, meurtre, suicide. — MM. Brun, Camille Fontallard, Haffner. — M. Heim et ses chefs-d'œuvre. — Nécessité d'une association des artistes.

XII. Sculpture. — M. Clesinger. — Femme piquée par un serpent. — Le Paradis terrestre. — Eve et Vénus. — Les marbres grecs. — Le Serpent et le Jury. — Jean Goujon, Sarrazin et Puget. — Le naturalisme dans les arts. — Le Murat de la statuaire. — Aspasie et Ninon. — MM. David, Barye et Pradier. — Il y a une statue dans tout bloc de marbre. — Michel-Ange et ses deux Esclaves. — Le Poëte amoureux d'une statue. — MM. Nanteuil et Ramey. — Groupes et bustes. — Le collier de beauté. — Coysevox et Clodion. — Le buste de George Sand.

XIII. Sculpture. — M. Clesinger et M. Pradier. — La Pieta de M. Pradier et la Vierge de Michel-Ange. — Le duc de Penthièvre et M^{lle} de Montpensier. — Les Tombeaux de Saint-Denis. — Vénus et Marie. — Les bustes de MM. Leverrier, Auber et de Salvandy. — Portrait de M^{me} d'Agoult, par M. Simard. — MM. Jaley, Jouffroy, Bosio. — La statue de saint Bernard. — Les reines de France. — Le Poussin, de M. Brian. — Molière, Géricault, Ulysse. — MM. Hartung, Pascal, Henique, Toussaint. — Le Vase, de M. Vechte. — La ciselure au seizième siècle. — L'art sous l'Empire. — Le romantisme et l'art moderne. — Michel-Ange et Raphaël. — Les orfèvres contemporains.

A Firmin Barrion.

DU SENTIMENT DE LA NATURE ET DE LA BEAUTÉ.

Le commencement de toutes choses, c'est l'amour. Le commencement de l'art, c'est le sentiment de la nature et la passion de la beauté. Mais il n'y a rien de plus rare que l'indépendance et l'originalité des impressions. Regarder simplement autour de soi est déjà une rareté insigne. La plupart des hommes passent à côté des plus belles choses sans les voir. Les dénicheurs d'étoiles ne sont pas communs en ce temps-ci. Combien sommes-nous en Europe

qui ayons vu lever le soleil? L'immense majorité des hommes s'obstine à voir en uniforme blanc les chevaux roses, bleus ou verts. On va jusqu'à nier l'âme des arbres. Personne ne s'inquiète de la lune ou des nuages, de la couleur du printemps ou du caractère de l'automne. On ne songe pas à contempler le spectacle de la vie qui ne s'arrête jamais et qui a pour théâtre l'infini.

Cependant tous les hommes sont poëtes et artistes. Tous ont, à quelque degré, la double faculté de sentir et d'exprimer : en Italie, chacun est improvisateur; le gondolier et le pâtre, l'homme des campagnes et l'homme des villes; en Allemagne, musicien; l'ouvrier et le paysan, le bohémien et le philosophe. A certaines époques tout le monde a compris la statuaire et la peinture : en Grèce, au siècle d'Aspasie et d'Alcibiade; en Italie, à la Renaissance. Pourquoi donc notre époque a-t-elle perdu le sentiment de l'art? C'est qu'elle a perdu le sentiment de la nature.

La France spécialement a été entraînée hors de toutes les influences saines et naturelles, vers de fantastiques rochers d'émeraudes, comme au

temps de Law. On a persuadé au peuple français que l'intérêt matériel était la fin de notre destinée commune. Le mot *argent* est maintenant le fond de la langue qui prêchait autrefois le dévouement et le fanatisme des idées et des sentiments généreux. Illusion grossière ! Il n'y a de positif et de réel que la nature et la poésie. Tout ce qui est beau et bon ne coûte rien, et Dieu en a mis partout : les femmes et l'amour, la pensée et les rêveries intellectuelles, le ciel, la mer, les forêts et les fleurs. Il n'y a de cher que les ridicules inventions des hommes, que les composés factices et pernicieux.

Il ne faut donc pas se tourmenter pour l'argent, et déplacer son bonheur dans des conditions frauduleuses où l'âme humaine s'obscurcit. L'esclave a perdu la moitié de son âme, disaient les anciens. On pourrait dire aux modernes : la servitude consentie à l'intérêt matériel est plus dangereuse que la servitude imposée par des lois d'inégalité. L'esclavage social laisse au moins la liberté morale intérieure ; on s'appartient encore à soi-même, et on peut devenir Epictète ; la tyrannie est extérieure et indirecte; les fers ne touchent que la peau. Que de grands hommes

demeurés libres sous la verge du maître, dans la torture d'une prison, au milieu des flammes du bûcher !

Mais celui qui, spontanément, accepte la domination des choses matérielles, celui-là loge la tyrannie dans son propre cœur ; car il renonce à tout ce qui fait l'homme, à l'intelligence, à l'héroïsme, à la passion idéale. J'aimerais mieux être sur les galères du roi, avec le cœur chaud et vaillant, que millionnaire à Paris, avec les instincts d'un usurier.

Le devoir et le bonheur sont dans l'exercice de nos facultés spirituelles, dans la simplicité, dans les émotions intimes que nous procure la communication avec nos semblables et avec la nature par les sentiments et par la contemplation. Jean-Jacques Rousseau et le dix-huitième siècle n'avaient point tort de ressusciter leur homme de la nature, en contraste avec l'homme corrompu et insensé d'une civilisation pervertie. Rabelais et Montaigne, Corneille et Molière, Cervantes et Shakspeare, n'ont pas cherché autre chose que ce fossile perdu, cet homme primitif et divin, cette créature harmonieuse qui est l'écho de la musique universelle.

Quelle fatalité sinistre a donc brisé dans l'âme humaine toutes les cordes poétiques, sensibles au grand air comme les harpes éoliennes, pour ne réserver qu'une corde de métal? La France en est là, qu'elle ne vibre plus sous les influences de l'esprit et de l'imagination.

Aussi, l'art, en général, est-il devenu pour les artistes une industrie au lieu d'une passion, pour le public un luxe au lieu d'un culte enthousiaste et religieux; car il manque aux artistes et au public l'amour de la nature et de la beauté.

Quand tu trottes mélancoliquement sur ton petit cheval couleur de bruyère, mon cher médecin de campagne, au travers des chemins creux et ombragés de ta belle Vendée; quand tu regardes un effet de soleil sur les landes d'ajoncs aux fleurs d'or, bordées de broussailles capricieuses; quand tu t'arrêtes au coin d'un champ, face à face avec les grands bœufs conduits par un rustre qui leur chante le vieux refrain du soir; quand tu admires quelque brune bergère assise dans un fossé et cueillant des paquerettes, comme la Jeanne de George Sand; quand tu mêles ta vie à tous ces tableaux du

bon Dieu, tu es plus près de l'art, par ton émotion solitaire, que le peintre qui barbouille sur sa toile sans trouble et sans idéal.

Autre chose est assurément la faculté de sentir, autre chose la faculté d'exprimer. On peut être vivement impressionné, sans avoir le don de l'image et du style. Il y a de grands penseurs qui n'ont jamais pu s'élever à l'éloquence. Mais l'artiste complet est justement celui qui manifeste au dehors son sentiment intérieur. Pour ces poëtes d'action, si l'on peut ainsi dire, l'art est un langage naturel, et comme les cris soudains de la passion. L'art n'est difficile que pour les faux artistes. On a défendu autrefois, avec beaucoup d'esprit et de raison, la littérature facile. Il est certain que le génie n'a pas besoin de forceps. Les enfants bien constitués viennent à la lumière naturellement et sans accoucheur breveté. On ne dit pas que Cervantes ait eu beaucoup de peine à faire *Don Quichotte*; ni Shakspeare, *Othello*; ni Molière, l'*Ecole des femmes*. La peinture est facile aussi pour les vrais peintres qui obéissent à un génie intérieur, et qui peignent ce qu'ils sentent. Les mots abondent à la véritable éloquence, et les

grands orateurs ont toujours été plus forts en improvisant.

Bien plus, les grands artistes n'apprennent jamais rien d'essentiel : ils savent tout dès le commencement. Dans ses premiers tableaux, Raphaël est sublime. Le métier n'est que le serviteur de l'imagination.

Aujourd'hui, au contraire, on suppose que l'art est un procédé, et que savoir peindre n'implique pas le sentiment et la poésie. Peindre quoi?

Le fond de l'art est donc premièrement l'amour de la nature, cette manie constante et indomptable qui vous tourne vers la contemplation de la vie et qui vous révèle dans l'objet aimé mille trésors invisibles pour les regards indifférents, et qui vous fait tressaillir par mille bonheurs imprévus, par des riens précieux, par un magnétisme étrange, comme l'amant avec sa maîtresse : l'amour de la nature est tout à fait analogue à l'amour des femmes. Les uns aiment les femmes calmes et lumineuses, transparentes et profondes : c'est Claude Lorrain en peinture. Les autres aiment les femmes étranges, impénétrables, capricieuses, avec de vifs contrastes d'ombre et

de lumière, de passion et de naïveté : c'est Rembrandt. Ceux-ci rêvent une grandeur souveraine, des tournures impossibles, et des accents de forme héroïque : c'est Michel-Ange. Ceux-là aiment les formes jeunes et fraîches, avec un duvet argentin sur la peau et mille recherches de la volupté : c'est Corrège. Ailleurs, la femme rude et forte, avec des élans sauvages : Salvator. Ou la femme fine et élégante, avec des poses maniérées et des mains délicates : Parmesan. Ou la femme austère et noble : Poussin. Ou la femme ample et magnifique, abondante et voluptueuse : Rubens. Et ce caractère dominant de la passion de chaque artiste se retrouve dans toutes ses œuvres, dans l'expression de la forme humaine, comme dans le paysage, dans la terre et dans le ciel, dans toute l'harmonie de sa création. Et chacun de ses tableaux est comme un nouvel amour où il a toujours cherché son idéal. En fait de galanterie, il est vrai de dire qu'on n'aime qu'une seule et même femme dans toutes les femmes; c'est une sorte de fidélité idéale au milieu d'une inconstance qu'on ne saurait fixer. Dans l'art aussi, le poëte ou le peintre poursuit sa chimère, sous toutes les formes, même

quand il parait s'écarter de son type. Mais pour qui sait bien voir, c'est la même âme qui vit dans toutes ces images.

Vous passez près d'une femme que vous ne remarquez pas; l'amant qui la voit passer est dans l'extase de sa tournure, de la moindre inflexion de sa taille, de la couleur de ses cheveux, de l'éclat de sa physionomie. Ce qui le charme, c'est la vie et l'expression de cette personne qu'il aime.

De même, l'amant de la nature saisit avec enthousiasme des expressions et des effets inaperçus par les indifférents. Il communique avec cette âme universelle dont la forme prend toutes les physionomies. Car l'effet dans la nature, c'est comme la physionomie d'une passion. Phénomène sans cesse variable, toujours significatif et délicieux pour le poëte exalté.

Aussi la beauté est-elle infiniment multiple dans la forme humaine et dans le monde extérieur, quoique les philosophes cherchent à déterminer abstractivement son caractère unique. La beauté, c'est l'harmonie. Soit. La Fornarina, avec ses lignes pures et régulières, la maîtresse du Titien avec sa splendeur dorée, la Joconde

au teint d'ambre, avec la finesse de son modelé, la Diane de Poitiers, du Primatice, la femme de Rubens avec sa fraîcheur et sa ferme santé, la Vierge brune et hâlée de Murillo, sont également, mais diversement belles. Les nids tranquilles et sauvages d'Hobbéma, la mer blonde et le ciel infini, de Claude, les horizons majestueux, du Poussin, représentent aussi d'égales beautés dans la nature. La beauté et la poésie sont partout où est l'amour.

C'est dans le paysage surtout que le sentiment de la vie est un don rare et délicat. Peu d'hommes voient le paysage, parce qu'ils ne regardent point dans les campagnes ce qui est impalpable et presque invisible, mais ce qui est réel pourtant et de première importance, ce qui est l'harmonie et le tout, le ciel et l'air simplement.

Dans toute image quelconque, le ciel joue un grand rôle. Il commence autour de la tête et de la forme humaine, et de la forme de tous les êtres. Il entre partout, jusque dans les caves de Rembrandt, sous forme d'auréole qui entoure les têtes, sous forme de rayon qui frappe les principaux accents de la forme des personnages. Le ciel est partout. Vous ouvrez une cassette, le

ciel est dedans. La nature entière est baignée dans le ciel.

De même, en paysage, le ciel commence à l'épiderme de la terre. Il joue entre les forêts du gazon. Une petite fleur au ras du sol, un brin d'herbe, sont dans le ciel comme le clocher sublime dont la pointe semble percer l'azur. Car si vous vous couchez par terre pour regarder la petite fleur qui était sous vos pieds, vous la verrez se dresser sur le ciel comme un chêne majestueux et se découper dans la lumière; et si vous escaladez la montagne pour regarder dans la vallée le clocher qui tout à l'heure se dessinait sur le ciel, sa forme s'accusera maintenant sur les plans du paysage. Est-ce qu'il n'est plus dans le ciel?

Le ciel, c'est l'air infini et la lumière infinie. Il y a du ciel dans l'intérieur d'un buisson, entre les mille finesses de l'architecture de ses petites branches mêlées et de ses feuilles innombrables. Le ciel caresse éternellement tous les reliefs les plus délicats de la forme universelle; il s'étend à perte de vue, et jusqu'aux autres mondes dispersés dans l'immensité.

Voici un petit étang enchâssé de fleurs argen-

tées et de boutons d'or. Au fond de la vase, mille végétations gaies et impatientes pullulent au sein de l'eau pour s'élancer à la surface et prendre l'air sur leur terrasse de cristal. Toute l'eau est pleine de fleurs, comme un parterre multicolore éclos dans un bloc de verre; et l'eau circule partout cependant sans laisser de vide, et elle enveloppe toute cette forêt aquatique. Eh bien! l'air est aussi réel à l'entour des objets, et il remplit tous les creux de la sculpture extérieure du globe, fouillé et ciselé avec tant de caprice et de minutie par la main de Dieu.

On ne peut donc séparer de l'ensemble quoi que ce soit. La science, il est vrai, considère et étudie un être isolé, par abstraction, de tout ce qui l'entoure; mais, au contraire, la poésie exprime l'être dans ses harmonies ambiantes. Le moindre coin de campagne a une percée sur le ciel et tient à l'infini. C'est ce qui rend la peinture du paysage si difficile.

La plupart des paysagistes s'entêtent à vouloir expliquer tout dans leurs tableaux, au lieu de chercher l'effet de l'ensemble, l'aspect de la physionomie de la nature qui les a frappés; mais l'individualité des arbres, des terrains, des mo-

numents, des personnages, est presque toujours noyée dans la lumière ou dans l'ombre, c'est-à-dire dans l'air. On voit quelquefois le détail de près; mais, à la moindre distance, la tournure seule des objets les révèle et laisse deviner le reste. Vous apercevez un cavalier dans une allée de forêt; vient-il, ou s'en va-t-il? Une figure couchée au bord d'un chemin; est-ce un homme ou une femme? Combien de fois n'avons-nous pas fait ces expériences dans les bocages de la Vendée! Combien de fois, avec nos yeux de chasseurs et notre habitude du plein air, n'avons-nous pas pu définir un objet immobile à quelques centaines de pas? Mais quand la forme s'agite, on la reconnaît à des accents particuliers, fugitifs, insaisissables pour des regards inexercés. Appelle-t-on cela voir la forme? Si nous devinions le chevreuil, foudroyant, comme un éclair, le petit ruban d'un sentier, ce n'est pas une raison pour qu'un paysagiste prétende le voir distinctement et le dessiner avec quatre pieds, deux oreilles et des yeux effarés.

D'autres fois, par certains temps et par certains effets de lumière, il arrive qu'un objet très-éloigné jaillit de la confusion du paysage avec

une correction de forme et une réalité extraordinaire, tandis que très-souvent les plans plus rapprochés paraissent vagues et indescriptibles. Par les ciels orageux et foncés, quand des bandes d'horizon s'enlèvent en clair sur les fonds, on peut saisir de ces mirages rapides qui disparaissent soudain, voilés par des rideaux mobiles. Dans les pays de montagnes, la nature se plait à ces fantasmagories toujours nouvelles.

D'autres fois, un objet commun et même un pays très-laid prennent des aspects féeriques et délicieux, sous quelque caprice du soleil, ou à une certaine distance, ou à une certaine heure du jour. Cette abominable butte du Calvaire, à la voir de près avec ses terrains nus et mal taillés, et ses casernes jaunâtres, fait parfois à merveille, le soir, au bout d'une allée vaporeuse du bois de Meudon. Il n'y a que Montmartre qui soit toujours laid, vu de Paris, parce qu'il est au nord.

Un des plus beaux paysages que j'aie vus de ma vie, c'était le long d'une grande route, dans un pays vulgaire, tout près d'ici. J'allais vers le couchant. Le ciel avait été très-agité tout le jour, et les nuages s'étaient amusés, depuis le

matin, à courir en foule dans le même sens que le soleil, pour lui cacher la terre qui roulait triste et grise. Cette armée vagabonde s'était donné rendez-vous à l'horizon, quand le soleil, avant son coucher, résolut de jeter à la terre un regard brûlant. Aussitôt l'univers visible fut transfiguré, et trois mondes distincts s'étagèrent depuis la route jusqu'au foyer lumineux.

Devant moi, un premier monde vert, fermement taillé en émeraude, où tous les objets s'accusaient par des formes nettes et significatives, des champs fertiles, des villages pittoresques, des arbres, quelques mouvements de terrain, comme pour servir d'introduction au second monde de collines bleues, finement modelées, sans accessoires saillants, et voluptueusement couchées comme ces longs oiseaux de la Chine sur l'orbe d'un vase haut en couleur. C'était le pays des fées et des sylphides impondérables. Au delà commençait le monde de feu, où se tordaient dans la fournaise des salamandres gigantesques et des lions ardents, à la porte de palais d'or, incrustés de pierreries. Et autour de ces monuments sans fin, pétillaient des forêts en flammes et de rouges volcans. Des montagnes

d'argent et d'opale se dégradaient dans les fonds et aux deux ailes de la décoration. Tout paraissait réel, bien dessiné, avec des reliefs solides et des formes irrécusables, dans ce monde flamboyant.

Quel tableau à peindre! Mais où est l'artiste? La nature se fait ainsi souvent à elle-même des fêtes splendides, avec le soleil, la lune, les étoiles, les saisons et les vents, la mer et les ruisseaux, les arbres et les animaux de toute sorte, et même des hommes enrôlés pour acteurs, malgré eux et sans qu'ils s'en doutent.

J'ai assisté cet hiver à une des quatre grandes fêtes solennelles de l'année, dans la forêt de Fontainebleau, où le givre s'était chargé de la décoration. Nous n'étions que deux, arrivés ensemble tout exprès, par instinct, au bon moment.

Le théâtre était bien choisi. L'automne, avec sa prévoyance accoutumée, avait déjà disposé tout pour les tapis et pour les couleurs variées. Les feuilles sans caractère étaient tombées en gouttes d'émail sur le sol, mêlées aux mousses et aux lichens. Les rochers avaient foncé leurs teintes sous la première humidité de l'atmo-

sphère. Les hautes bruyères étaient brunes comme des Espagnoles, et les fougères étalaient leurs peignes à double rang, barbouillés d'ocre jaune ou de vert cadavéreux. Les bouleaux balançaient sur un tronc d'argent leurs feuilles rares et légères, finement glacées d'or clair. Les hêtres tournaient à l'oranger. Les chênes avaient secoué les feuilles superflues et s'étaient bronzés d'un ton ferrugineux. Les broussailles étaient roussies. Les rosiers sauvages s'étaient décorés de leurs graines rouges en quenouille. Les genévriers avaient pâli et s'étaient affaissés comme des Madeleines éplorées. Le houx seul demeurait vert, ferme et luisant.

Alors Dieu commanda aux brouillards suspendus dans l'air de se congeler en perlettes imperceptibles et de tomber en rosée sur ce jardin aux mille couleurs, afin d'enchâsser toutes les tiges, toutes les feuilles, toutes les barbes, toutes les pousses miscrocopiques, dans des filigranes d'argent, de pierres fines et de diamant. Le givre obéit, et en un quart d'heure les roches furent en cristal, et la forêt comme un écrin de la Renaissance; les feuilles devinrent des topazes, des rubis, des émeraudes, montées en perles et en

métal richement ciselé. Dans ce semis merveilleux et subit, les brins d'herbe ne furent pas plus oubliés que les grands chênes, et tout le peuple des bois participa à cette floraison de l'hiver.

Vers midi, le soleil vint regarder la fête, et son prisme fit passer chaque nuance locale par la gamme infinie de la couleur. Mais la décoration tomba bientôt sous la lumière, et nous pûmes emporter cependant un bouquet d'herbes qui conserva tout le jour ses colliers de perles et ses aigrettes en diamant.

Mais à quoi bon raviver, dans des tableaux exceptionnels, notre enthousiasme pour la nature? Brawer aimait ses ivrognes de cabaret, comme Phidias son Jupiter Olympien. Ostade est aussi roi dans ses chaumières que Raphaël sur son Parnasse ou à l'École d'Athènes. Les vaches de Cuyp (n° 403) valent le Diogène du Poussin, et la Picciola de M. de Saintine, la petite fleur éclose entre deux pavés d'une cour obscure, remplace, pour le prisonnier, un chêne, une nature, un monde.

Si vous laissez sur votre fenêtre les pots qui contenaient vos fleurs de l'été, regardez les orties qui se dressent en hiver autour des baguet-

tes desséchées, autrefois vertes et fleuries. L'ortie est verte à son tour et vivace; sa brave petite feuille se hérisse en mille pointes comme des fers de lance; on dirait un faisceau d'armes défensives; et sur le plan de ses filigranes, de petites flèches invisibles, mille fois plus aiguës que des aiguilles, se tiennent droites malgré tout, et ont la force de percer la peau. L'ortie, cette race persécutée, ce paria des plantes, est aussi intéressante que le cèdre. On pourrait l'aimer à défaut d'une forêt, comme Pélisson aimait son araignée à défaut d'un ami ou d'un chien. Je ne te cacherai pas que cet hiver, n'ayant plus ni fleurs ni verdure, je me suis amouraché d'une ortie venue sur mon balcon, de je ne sais où. J'ai soigné cet enfant de hasard comme une tulipe de qualité. Je n'aime pas à être pris sans vert.

Hélas! personne, excepté quelques curieux comme nous, n'a même envie de regarder le Musée de l'univers. Autrefois, en Grèce, les derniers du peuple assistaient aux fêtes publiques où la beauté était mise au concours, où les courtisanes parfaites, les modèles des Vénus, paraissaient à côté des lutteurs et même des philo-

sophes. Tout le monde avait alors le sentiment de la beauté et l'amour de la nature ; aussi tout le monde comprenait les arts; une belle statue passionnait tous les citoyens de la république. A la Renaissance, au seizième siècle, quand l'Italie était une cour perpétuellement en fête, quand les Médicis jetaient le luxe à profusion, quand Venise vivait en reine; quand François Ier en France, Henri VIII en Angleterre, Charles-Quint dans le monde, ressuscitaient la chevalerie; quand l'esprit moderne agitait l'Europe et réhabilitait les passions morales, la nature et la beauté; le peuple s'éprit encore d'une sympathie universelle pour les arts. C'est l'amour de la nature qui décide toujours du progrès des arts et de leur succès social.

Et voilà pourquoi les quelques artistes contemporains qui interprètent les effets et la physionomie de la nature et qui aiment la beauté vivante, sont peu populaires, faute d'une initiation générale et d'un sentiment d'admiration commun et sympathique pour les œuvres de Dieu. Voilà pourquoi le public, aveugle devant les tableaux colorés par la lumière, adopte souvent les tableaux des peintres aveugles, de pré-

férence aux images poétiques. L'argent éblouit plus que le soleil.

Toi, mon cher médecin de campagne, tu as le privilége de voir sans cesse la nature et de l'adorer naïvement. Quand tu galopes dans les chemins verts, le long des halliers impénétrables, sous un vent frais qui promène les parfums de la terre et de l'air, jouis pleinement de ta condition bienheureuse, et n'envie point nos luttes dans l'arène, au milieu d'une foule insensée. Mais quand tu fumeras, le soir, au coin de ton feu, donne un souvenir aux gladiateurs de Paris.

<div style="text-align:right">T. T.</div>

INTRODUCTION.

LE FOYER DE LA COMÉDIE-FRANÇAISE.

ÉTUDES

SUR LA STATUAIRE DU DIX-HUITIÈME SIÈCLE.

Nous avons à Paris un Musée de sculpture dont on ne parle guère, et qui est cependant très-curieux pour l'histoire de notre statuaire nationale à la fin du dix-huitième siècle. Le foyer public de la Comédie-Française renferme une douzaine d'excellents bustes par les maîtres du règne de Louis XVI, quelques bustes de l'Empire, et une douzaine de bustes de l'école contemporaine; trois périodes successives et très-rapprochées, mais fort distinctes comme style et comme exécution.

L'année dernière, le compte-rendu de l'exposition de la Société des peintres, où figuraient Greuze, David, Gros, Géricault, Prud'hon, Léopold Robert,

M. Ingres, nous a servi d'introduction au Salon de 1846, et nous en avons fait ressortir des enseignements imprévus sur la peinture. Cette année, en étudiant les nobles têtes de Rotrou et des Corneille, de Molière et de Voltaire, sculptées par Caffieri et par Houdon, et les autres bustes de Lemoine, Pajou, Foucou, et des maîtres qui leur ont succédé, nous nous préparerons utilement à juger les œuvres que nous réserve le Salon de sculpture en 1847.

Je ne crois pas que la statuaire ait jamais été moins estimée qu'en ce temps-ci. A la Renaissance, c'est une pléiade d'artistes qui se perpétuent depuis Louis XII et le cardinal d'Amboise, jusqu'à Henri IV, depuis Jean Joconde et Paul Ponce, Italiens francisés, jusqu'à Jean de Bologne et Francavilla, ou plutôt Jean de Douai et Francheville, Français italianisés; car, dans ces derniers siècles, l'Italie a toujours été le berceau, ou du moins le baptistère de l'art. Que de palais, d'églises et de châteaux décorés par ces ouvriers sublimes : Cousin, Goujon, Bontems, Nicolo del Abbate, Ponce Jacquio, Germain Pilon, Barthélemy Prieur, Bernard Palissy, Jean Juste, de Tours, Michel Columb, de Nantes, Gentil, de Troyes, et tant d'anonymes illustres par leurs œuvres, quoique leurs noms soient perdus aujourd'hui : Amboise, Gaillon, Ecouen, Anet, Villeroi, Chantilly, Meudon, Fontainebleau,

Chambord, Chenonceaux, les tombeaux de Saint-Denis, les saints de Solesmes, le Louvre! Art magnifique, d'une élégance suprême et d'une variété infinie.

Au dix-septième siècle, la série mémorable commence par Simon Guillain et Jacques Sarrazin, sculpteurs de Louis XIII ou plutôt de Richelieu; elle se continue par les Anguier, les Lerambert, les Marsy, les Van Cleve, Regnauldin, Thierry, Desjardins, Girardon, que La Fontaine et Boileau comparaient à Phidias, comme Molière comparait Mignard à Raphaël! Praticiens habiles et féconds qui ont semé leurs œuvres de pierre dans le palais et les jardins de Versailles. Et, au-dessus d'eux tous, le grand Puget. Ajoutez encore Théodon et Lepautre, Legros, les Fremin, l'école si nombreuse de Girardon, et Coysevox, le producteur infatigable, et les Coustou, qui conduisent à l'art de Louis XV.

Toute l'école du dix-huitième siècle sort directement ou indirectement des Coustou : Bouchardon, les Francin, les Adam, les Lemoine, Falconnet, l'ami de Diderot, Pigale, Allegrain, et, après eux, Pajou, Caffieri, Houdon, Bridan, Foucou, Berruer, d'Huez, Julien, Dejoux, Moitte, Stouf, Mouchy, et enfin la génération qui enjambe sur l'Empire et le dix-neuvième siècle, Rolland, le maître de M. Da-

vid (d'Angers), Chaudet, Callamard, Bosio, etc. Nous voici à nos bustes du foyer de la Comédie-Française.

Cette collection de portraits en marbre est ainsi distribuée : dans le grand foyer, Pierre Corneille et Molière, aux deux côtés d'un mauvais buste du roi Louis-Philippe ; en face, Racine et Voltaire, des deux côtés de la cheminée, puis Regnard et Crébillon, Casimir Delavigne et Marie-Joseph Chénier.

Dans la galerie longeant la rue de Richelieu, à droite en partant du foyer, Rotrou, Dancourt, Jean-Baptiste Rousseau, Destouches, Dufrény, Ducis, Sedaine, La Fontaine et Lulli ; à gauche, Thomas Corneille, Piron, Debelloy, Lachaussée, Lesage, Marivaux, Duval, Andrieux et Picard.

Dans le couloir conduisant au foyer des acteurs, Baron et Gresset, Quinault et Beaumarchais.

Le plus ancien des bustes est celui de Crébillon le père, modelé en 1760 par Lemoine et exécuté en marbre par J.-B. d'Huez en 1778. Jean-Baptiste Lemoine, né à Paris en 1704, fils et élève de Jean-Louis, mort recteur de l'Académie en 1775, était neveu de Jean-Baptiste Lemoine, l'auteur du plafond de Versailles. C'est de Jean-Baptiste, le sculpteur, que Diderot a écrit : « Il a beau se frapper le front, il n'y a personne. » Au contraire, d'Argenville lui applique le mot de Mᵐᵉ de Sévigné : « L'es-

prit lui sort de tous côtés. » Diderot ajoute : « Sa composition est sans grandeur, sans génie, sans verve, sans effet; ses figures sont insipides, froides, lourdes et maniérées. C'est comme son caractère, où il ne reste pas la moindre trace de *l'homme de nature.* » Mais où trouver cet homme de la nature que le dix-huitième siècle cherchait partout? Notre Diogène moderne avait cependant raison ici, quoique sa lanterne philosophique ait quelquefois jeté de fausses lueurs sur ses contemporains. Savez-vous la cause de son enthousiasme pour Falconnet : « c'est qu'il est philosophe, qu'il ne croit rien et qu'il sait bien pourquoi ! » A la vérité, c'est qu'il a aussi, suivant Diderot, « de la finesse, du goût, de l'esprit, de la délicatesse, de la gentillesse et de la grâce tout plein, et même du génie. »

Sur Caffieri, Diderot s'est un peu trompé en sens contraire. Après l'avoir maltraité en 1765 : « Que diable voulez-vous que je vous dise de Caffieri ! » il le réhabilite pourtant au Salon de 1767 : « Tout ce que Caffieri a exposé cette année est digne d'éloges, cela ne manque pas de ce que vous savez. » Caffieri est, en effet, un artiste très-chaleureux et très-énergique, et qui méritait une plus vive sympathie de la part du généreux philosophe. Ce qu'on appelait la flamme au dix-huitième siècle, ce jet brûlant et imprévu de l'image dans une forme

rayonnante, Caffieri en est doué mieux qu'aucun des sculpteurs de son temps, et je ne sais pas si l'on rencontrerait dans toute l'école française de plus beaux bustes que ceux de Rotrou, de Thomas et de Pierre Corneille. Ils ont la grandeur et la hardiesse du Puget, l'élégance de Germain Pilon, l'adresse de Coysevox, la vivacité de Coustou. Et comme le sculpteur a bien compris le caractère de ses modèles ! la noble et violente tournure qu'il a su donner à la tête de Rotrou ! le mouvement du cou est superbe, la narine hennissante, les cheveux agités, le regard plein d'inquiétude. On devine le précurseur héroïque et presque l'égal du divin Corneille. Celui-ci est plus calme, et sa tête pensive exprime une méditation profonde. Son front puissant repose sur deux arcades d'une admirable perfection. Sa lèvre inférieure est un peu crispée, et son menton accuse une fermeté indomptable. Le Thomas Corneille est aussi un chef-d'œuvre d'exécution; les lignes sont correctes et fermes, le modelé savant; l'ensemble d'un style tout à fait magistral.

Caffieri a signé encore six autres bustes du foyer de la Comédie-Française : Debelloy, Piron, Lulli, La Fontaine, Lachaussée et Jean-Baptiste Rousseau; le premier est de 1771, le dernier de 1787; Pierre Corneille de 1777, Rotrou de 1783, Thomas Corneille de 1785.

Les célèbres bustes de Molière et de Voltaire, par Houdon, sont de 1778, l'année même de la mort de Voltaire et de Rousseau. A propos, pourquoi donc Jean-Jacques ne figure-t-il pas dans cette galerie dramatique? c'est une omission à réparer, et M. David, par exemple, pourrait nous faire une belle sculpture d'après le masque moulé, qui, hélas! porte au front la trace d'une balle. Houdon lui-même n'a-t-il pas laissé aussi un buste de Rousseau en pendant à celui de Voltaire?

La tête de Voltaire est une répétition de celle de la statue en marbre : regard fin et perçant, vaste front où s'agitaient tant d'idées, bouche dessinée comme un arc prêt à lancer des traits.

Quelle différence de cette physionomie à celle de Molière! La tête de Molière est la plus *humaine*, dans le vrai sens du mot, que la tradition nous ait conservée, comme son génie est le plus sympathique et le plus universel. Que la forme et l'expression du visage sont significatives! Pour ma part, je ne connais point de plus belle tête que celle de Molière; elle se soutient, comme beauté, mais avec un caractère tout autre, à côté des têtes parfaites, sculptées par les artistes grecs. J'ai la terre cuite du Molière, d'Houdon, en pendant au bronze du Médecin grec, dont l'original est à la Bibliothèque. Molière représente l'homme moderne, si l'on peut

ainsi dire, en opposition à l'homme de l'antiquité. La tête grecque est régulière et inflexible ; la tête de Molière est mélancolique et passionnée ; elle se fait aimer, tandis que l'autre se fait admirer. Le Grec a de l'aigle ; Molière n'a que de l'homme. Presque toutes les têtes de l'histoire ancienne ou moderne ont une analogie plus ou moins lointaine avec quelque race animale ; Molière ne ressemble à aucun type de la création inférieure. Il est véritablement formé à l'image de Dieu, suivant le symbole de la Genèse. Et comme les Athéniens recommandaient à leurs femmes, afin qu'elles procréassent de beaux enfants, d'orner leurs maisons avec les statues des gladiateurs et des héros, de même on pourrait conseiller aux matrones de notre temps de placer dans leurs alcôves le portrait de Molière. Les générations futures y gagneraient sans doute en beauté physique et morale.

Le buste d'Houdon est une merveille. La tête ombragée de cheveux flottants, séparés au milieu comme la chevelure du Christ, s'incline légèrement vers la droite. La moustache, un peu retroussée, laisse voir ces lèvres éloquentes, amplement dessinées dans un caractère de bienveillance et de chaste volupté. La narine est bien ouverte et paraît se mouvoir sous des impressions sublimes. Il n'y a jamais eu de nature généreuse et abondante avec le

nez pincé et les lèvres minces. Les arcs des sourcils sont proéminents et cintrent un grand œil loyal et clairvoyant. Sur le cou nu, le sculpteur a noué une écharpe négligée; simple ajustement qui fait valoir la physionomie poétique de l'auteur du *Misanthrope*. Le plus grand éloge qu'on puisse faire de ce buste de Molière, outre le sentiment et l'habileté de l'exécution, c'est qu'il a l'air d'être exécuté d'après nature.

La tête de Racine, sculptée, je crois, par Bridan, n'inspire pas le même enthousiasme. On sait que Racine et Louis XIV, qui se ressemblaient à s'y tromper, passaient pour les deux plus *beaux hommes* du dix-septième siècle. C'est une beauté fort discutable, si l'on considère l'expression plus que la régularité. La tête de Louis XIV présente tous les signes de l'égoïsme, de la sécheresse et de l'orgueil. La postérité en a rabattu beaucoup, de cette estime exagérée que les courtisans faisaient du grand roi, de son génie et de sa beauté. Le génie de Racine, son Menechme, n'a pas été entamé par les folles attaques de l'école romantique; mais il est permis, du moins, de trouver la tête de Racine un peu mince, prudente et comprimée, à côté des têtes de Molière et de Corneille; ce qui n'empêche pas *Phèdre* d'être un chef-d'œuvre et une véritable invention poétique.

Pajou, qui eut une grande célébrité sous Louis XVI, est l'auteur du buste de Dufrény, daté 1781. Il avait passé douze ans à Rome, et l'on voit quelques ouvrages de lui au Musée de sculpture moderne, à Trianon et à Saint-Cloud. En 1782, il restaura la fontaine des Innocents, de Jean Goujon. Il mourut en 1809, âgé de soixante-dix-neuf ans.

Les bustes de Regnard, 1779, et de Dancourt, 1782, sont de Foucou ; celui de Destouches, 1781, est de Berruer. Ces deux sculpteurs n'ont rien laissé qui doive sauver leur nom de l'oubli.

Sous l'Empire on ajouta, en 1812, les bustes de Ducis, par Taunay, de Baron et de Gresset, par Fortin.

Il est bien triste de comparer les productions de l'école impériale à la vive et élégante sculpture du dix-huitième siècle. Chose singulière : cette époque héroïque du moderne César, époque de bronze et de marbre, comme celle des empereurs romains, à n'envisager que les hauts faits historiques, n'a pas produit un seul statuaire. C'étaient les peintres, David en tête, qui contrefaisaient la sculpture, comme l'a justement remarqué M. Guizot dans son Salon de 1810. C'était aux procédés et aux effets de la statuaire que les peintres demandaient le succès de leurs tableaux. Les Horaces de David, le Bélisaire de Gérard, le Marcus Sextus de Guérin,

exécutés en pierre, offriraient des groupes assez convenables. Mais, de sculpteur sculptant, avec l'ébauchoir ou le ciseau, point. Chaudet, Rolland, ne manquent pas d'une certaine habileté ; mais qui les connaîtra dans cent ans ?

La révolution classique ou académique qui s'opéra dans les arts, à la fin du dix-huitième siècle, et qui a conservé son influence presque jusqu'à nos jours, n'a créé dans la statuaire aucun représentant illustre. C'est Winkelmann, surtout, qui commença cette réaction par son Histoire de l'art antique. En peinture, il fut accompagné aussitôt de son ami Raphaël Mengs, et un peu plus tard de Louis David. La formule de Winkelmann était : « Le beau absolu, dont l'art grec est le type », hérésie incroyable, qui sacrifie l'avenir au passé, et nie complétement l'activité de la poésie vivante et la renaissance éternelle du génie humain. La croisade entreprise par Winkelmann pour la conquête de la Jérusalem écroulée entraîna tous les savants de l'Europe, et à sa suite s'enrôlèrent subitement tous les seigneurs féodaux de l'art, de la critique et de la littérature. Mais cette armée de fanatiques ne réussit pas à ressusciter le Lazare antique. Les plus intrépides ne parvinrent qu'à déchirer quelques plis du linceul enlevés au tombeau silencieux. Ce sont les loques qui ont traîné depuis cinquante ans sur le champ

de l'art européen. La mort avare conserva la vie éteinte dans les profondeurs de la vieille Jérusalem.

Il se trouva pourtant un jeune homme qui, venu à Rome en 1779, consacra bientôt son talent avec ferveur à restituer des pastiches de l'art antique. Quoique Canova tienne, par ses premiers instincts, à l'école gracieuse du dix-huitième siècle, ses œuvres postérieures, sauf la Madeleine, ont reproduit avec éclat l'imitation de la statuaire grecque. Tels sont le Thésée terrassant le Minotaure, et l'Hercule précipitant Lycas. C'est Canova qui fit du premier Consul une statue colossale entièrement nue, appartenant aujourd'hui, fatalité étrange, à lord Wellington, l'ennemi de la France. C'est Canova qui eut, en 1815, la triste mission de dépouiller nos musées des conquêtes impériales. Canova mourut en 1822; il eût mieux fait de mourir avant 1815.

Cherchez bien. Connaissez-vous un grand sculpteur français sous l'Empire? Il n'y en a point. Et quand, au cours de la Restauration, la peinture s'émancipa en compagnie des lettres, quand, de toutes parts, se proposèrent des peintres nouveaux, si différents de l'école académique, et si différents entre eux, Prud'hon, M. Ingres, Géricault, Eugène Delacroix, Ary Scheffer, Sigalon, que faisait cependant la sculpture? Un seul homme sortit de la foule obscure, M. David (d'Angers), dont les nobles convic-

tions et la science vigoureuse ravivèrent l'inspiration plutôt même que la forme de l'art statuaire. Mais combien comptez-vous de sculpteurs éminents à côté de nos peintres modernes, assurés d'une gloire future?

Après la Révolution de 1830, il y eut quelques tentatives de rénovation, et le romantisme, comme on disait alors, tortura aussi, superficiellement, le marbre et le bronze; mais le mouvement ne fut pas unanime et profond comme en peinture, comme dans les lettres et le théâtre. Nous avons aujourd'hui une demi-douzaine de bons sculpteurs autour de M. David (d'Angers) et de M. Barye. On peut douter cependant que notre école de statuaire laisse un souvenir lumineux et durable.

Au foyer de la Comédie-Française, les bustes récents qui complètent l'illustre série des auteurs dramatiques sont bien effacés par les bustes de Caffieri et de Houdon. Le Sedaine, 1813, est de M. Gatteaux, de l'Institut; le Lesage, 1842, par M. Desbœufs; le Marivaux, 1843, par M. Fauginet; l'Andrieux, 1836, par M. Elschoect; le Duval, 1845, par M. Barre; le Picard, par M. Dantan aîné; le Beaumarchais, par je ne sais qui. Les deux bustes qui sortent du commun sont ceux de Casimir Delavigne, 1844, et de Marie-Joseph Chénier, 1845, par M. David.

Contraste insuffisant

NF Z 43-120-14

Nous voudrions voir ajouter, à cette collection curieuse comme iconographie, quelques bustes d'acteurs célèbres, Talma, par exemple, et les têtes distinguées de Mlle Mars et de Mlle Rachel. Mais qui pourrait aujourd'hui ciseler sur le marbre l'esprit et la grâce de Célimène, la fière tournure et l'originalité de la sœur des Horace ?

SALON DE 1847.

I.

REVUE GÉNÉRALE. — 17 MARS.

Nous sommes au 25 juillet dans le royaume des arts. De mémoire de critique, on n'avait jamais vu pareille insurrection contre le jury patroné par la liste civile. Mais aurons-nous les trois glorieuses journées qui assureront la victoire et promettront aux artistes la meilleure des républiques? Les Polignac de l'Institut et la camarilla seront-ils expédiés à Cherbourg? Malgré l'exaspération générale, nous doutons que cette révolte devienne une sérieuse révolution.

Donc, on a refusé tout le monde, dans toutes les écoles et de tous les partis, dans le marais et dans la plaine aussi bien que sur la montagne. On a même refusé de très-mauvais peintres; ce qui, les années précédentes, ne se pratiquait guère que par

exception, le jury réservant ses foudres pour les peintres originaux. Cette année, le pouvoir arbitraire a été bien maladroit de s'attaquer ainsi aux médiocrités insignifiantes. Comment s'est-il laissé emporter par la jalousie et par je ne sais quelle fatalité, jusqu'à proscrire une bourgeoisie placide qui ne lui disait rien? Il y a plus de mauvais artistes que de bons; aussi l'opposition aujourd'hui est-elle formidable. Elle compte parmi ses chefs des peintres illustres, et même des hommes très-riches, soutenus par une armée de malcontents et de modérés enragés. Tant que le despotisme ne persécutait que les hommes de talent, la bourgeoisie du royaume de l'art se tenait tranquille, et, comme elle trouvait porte ouverte, elle s'inquiétait peu que le génie restât dehors; tant que l'intérêt de l'art et de la poésie a été compromis tout seul, elle a laissé faire et laissé passer l'ancien régime. Aujourd'hui que la censure académique blesse l'intérêt des boutiquiers patentés et des gardes nationaux de la peinture, la majorité s'agite et menace. Ce sont toujours les anciens amis d'un pouvoir exagéré qui aident à le détruire quand le temps est venu. C'est la noblesse qui a sacrifié la féodalité dans la nuit du 4 août; ce sont les plus fougueux terroristes qui ont fait le 9 thermidor contre le Comité de salut public; ce sont les vieux serviteurs de Napoléon qui ont dé-

cidé sa chute en 1815. Et parmi les plus ardents libéraux de la Restauration, ne remarquait-on pas des hommes qui avaient ramené les Bourbons en triomphe et fabriqué la Charte de Gand ? Si j'étais roi, je me défierais de ceux qui m'auraient aidé à prendre la couronne.

Que de cris indignés, que de plaintes modestes, que de lamentations bien légitimes, nous avons entendus aujourd'hui dans les galeries du Louvre ! Mais cependant si les artistes souffrent ainsi dans leur dignité, dans tous leurs intérêts, c'est bien leur faute. Pourquoi se soumettent-ils à cet esclavage ? Pourquoi acceptent-ils l'ancien régime ? S'il y a un jury ordonné par la liste civile, c'est qu'il y a des peintres qui présentent leurs ouvrages à l'arbitraire de ce tribunal absolu, irresponsable, dont l'autorité s'exerce à la turque ou à la vénitienne. Si les artistes avaient le sentiment de leur solidarité et quelque indépendance, ils laisseraient MM. Garnier, Hersent, Pujol, Heim, Brascassat, Blondel, Petitot, Ramey, Nanteuil, Huvé, Fontaine et autres, attendre dans la solitude de leur concile des rivaux à immoler, et ils organiseraient tous ensemble une belle exposition libre et permanente.

A propos, pourquoi n'a-t-on donc pas refusé, cette année, Decamps, Ary Scheffer, Rousseau, Dupré, Barye et Meissonnier ? c'est qu'ils n'ont pas

voulu subir la censure, et qu'ils ont pris en commun la ferme résolution de ne plus jamais rien envoyer au Louvre.

Que les autres en fassent autant.

Ainsi tomberait le jury, sous le ridicule et l'impuissance. Ainsi les artistes s'émanciperaient de la domination de la liste civile, et, une fois librement associés, ils proposeraient à l'Etat, — à la Chambre des députés, — de reprendre sur l'art un patronage légitime, et de réglementer les expositions nationales. La Chambre ferait une loi plus ou moins bonne, meilleure assurément que les caprices de la cour et de l'Académie. Est-ce que les livres ont besoin maintenant, comme jadis, d'un *privilége du Roi* pour paraitre? La publication est censée de droit commun. C'est une loi mauvaise, suivant nous, qui régit les libertés des lettres et de la presse; mais enfin c'est une loi, et la nation peut la changer. Le droit est acquis; il ne reste qu'à conformer le fait au droit. Est-ce que les lettres dépendent de la liste civile? Pourquoi tous les intérêts de l'art, comme les Salons, la conservation des Musées, l'enseignement et les récompenses ne seraient-ils pas rattachés à l'Etat par l'intervention d'un ministère?

Il n'y a rien là sans doute d'effrayant pour personne, mais, au contraire, une garantie pour tout

le monde. Sous l'ancienne royauté, et jusqu'à 1789, les académiciens seuls avaient le droit d'exposer au Louvre. Sitôt qu'une assemblée nationale s'empara de la question, la liberté fut décrétée. Le Salon du Louvre, c'est la presse pour les tableaux, disait Barrère; et la Constituante ne mit pas d'autre condition à cette liberté de l'art que de respecter l'ordre, les lois et les mœurs. Pourquoi les artistes et le gouvernement ont-ils abandonné les nobles traditions de nos assemblées nationales et de la République?

On dit que les artistes veulent recourir à la liste civile elle-même, afin d'obtenir justice, et la *Revue de Paris* propose une supplique respectueuse au Roi. C'est accepter d'abord la dépendance actuelle, tandis qu'il faudrait, suivant nous, soustraire à la cour le gouvernement des arts. Que n'adressent-ils une pétition au jury en personne! Le moyen serait délicat. Le jury et la liste civile n'est-ce pas une même chose? L'un obéit à l'autre qui le nomme. Quelle naïveté de demander une sorte de suicide à un privilége jaloux sans doute de son autorité comme tous les priviléges! En fait de droits, il faut les prendre; ça ne se donne pas de bonne volonté. S'il y a beaucoup de refus au Salon, c'est apparemment que le château n'en est pas offusqué; ce n'est pas M. Fontaine et M. Granet qui se risqueraient à

contrarier leurs patrons. Tout le monde sait, d'ailleurs, qu'ils se promènent le matin en compagnie de la liste civile au milieu de la foule des ouvrages proposés au jury. Je soupçonne M. Montalivet d'avoir, autant que n'importe quel architecte, voix délibérative dans le conseil secret.

Mettons donc, s'il vous plait, que la réforme sollicitée depuis si longtemps ne viendra point du côté de la cour. A ce train-là, les artistes ne feront pas leur révolution de Juillet. Est-ce que Charles X a retiré ses ordonnances? Oui, quand il fut à Rambouillet. Eh bien! le jury sera renversé, et l'institution des Salons périodiques perfectionnée, quand la majorité des artistes, ou du moins les hommes de talent, protesteront noblement par leur volontaire retraite, et organiseront une publicité libérale en dehors de toutes influences étrangères. La presse tout entière applaudirait avec enthousiasme, et suivrait le peuple pittoresque sur le mont Aventin.

En attendant, c'est à la Chambre des députés qu'il faut adresser pétition, et les noms des victimes du jury feraient déjà une liste imposante; car on a refusé, dit-on, près de trois mille ouvrages, presque la moitié, le livret contenant 2321 numéros.

Nous nous proposons de visiter une partie des proscrits et nous leur consacrerons un article spé-

cial, puisqu'il faut aller chercher dans leurs ateliers MM. Maindron, Gigoux, Vidal, Corot, Chasseriau, et toute cette jeunesse si amoureuse de son art comme MM. Haffner, Hédouin, Besson, Alfred Arago, Maurice Dudevant.

Aujourd'hui, pressons-nous, il faut tout voir à la première séance. Nous avons tout vu. C'est assez triste, plus triste certainement que les années précédentes. Si nous réservons M. Diaz et M. Eugène Delacroix, le beau tableau de M. Couture, quelques tableaux de MM. Roqueplan, Leieux, Isabey, Baron, Coignard, Jeanron, Corot, Robert Fleury, Muller, etc., le reste n'offre presque aucun intérêt. Nous chercherons encore cependant, et nous choisirons successivement les œuvres qui indiquent un certain sentiment de l'art. Pour aujourd'hui, nous n'avons rien appris au Salon et rien oublié. Mais à défaut de bonne peinture, la mauvaise sert aussi bien à la critique. Il y a plus d'enseignements utiles aux artistes dans le ridicule Napoléon de M. Flandrin, que dans les œuvres originales des hommes de talent; car l'originalité ne s'apprend point. Un tableau franchement détestable apprend au moins ce qu'il faut éviter.

Notre première revue ne sera donc qu'un *guide*, signalant en passant les ouvrages qu'on doit regarder à un titre quelconque, et selon les goûts.

Dans le petit salon d'entrée : Andrea del Sarto peignant une fresque, par M. Baron, et un portrait de femme par M. Pérignon, qui a exposé neuf autres portraits disséminés dans les galeries.

En entrant au salon carré, les Romains de la décadence, par M. Couture, appellent tous les regards; ils sont placés au-dessus de Sixte-Quint bénissant les Marais-Pontins, par M. Rodolphe Lehmann. M. Couture sera incontestablement le *lion* du Salon de 1847. Mais nous craignons qu'il ne lui arrive un grand bonheur, — un grand malheur : son tableau est menacé de plaire à tout le monde. L'unanimité ne vaut pas toujours la discussion. C'est un grand et bel ouvrage où éclatent les qualités des vrais peintres, et qui ne manque peut-être que d'un effet plus concentré au cœur de la composition. Les tableaux qui l'entourent font encore valoir sa couleur générale, d'un beau gris argenté. Comme dit Barroilhet qui s'y connaît, tous les maîtres sont gris, du gris Velasquez ou Van Dyck, mais non pas du gris des élèves de M. Ingres. L'architecture de l'Orgie romaine est surtout d'une grande tournure, à la façon de Véronèse. Les figures se sont un peu rapetissées au Salon, ce qui prouve qu'on ne saurait mettre trop d'ampleur et de fougue dans le dessin de la grande peinture.

Nous reprendrons M. Couture un des premiers, comme il le mérite.

Sur le lambris de gauche est le grand portrait équestre du roi Louis-Philippe et de ses fils, par M. Horace Vernet. Nous l'avons déjà vu à l'exposition des peintres, rue Saint-Lazare ; puis le Triomphe de Pisani, en 1379, par M. Alexandre Hesse, avec de beaux costumes, mais une exécution dure et une couleur désharmonieuse; les Catacombes de Rome, par M. Granet, qui n'en est jamais sorti; aux deux angles, les portraits en pied d'Ibrahim-Pacha et du Bey de Tunis, par M. Champmartin et par M. Larivière; sous le portrait de M. Champmartin, un paysage d'enfant, par cet honnête M. Watelet, qui tient à une race d'artistes, et qui fut accusé, en son temps, ce n'est pas hier, d'être un révolutionnaire et un novateur.

En face du tableau de M. Couture, le Saint Laurent, de M. Brisset, déjà exposé avec les envois de Rome ; à droite, un curieux Songe de Jacob, par M. Ziégler, la Mort de Jeanne Seymour, par M. Eugène Devéria, une Femme nue, de grandeur naturelle, par M. Hermann Winterhalter ; à gauche, la Ronde du Mai, par M. Muller, charmant tableau qui n'aura pas cependant autant de succès que le Printemps, de l'année dernière ; le fameux Napoléon législateur, commandé à M. Hippolyte Flan-

drin pour une des salles du Conseil d'Etat. Il faut voir la tête de l'Empereur, les marches du trône, et surtout le ciel ! Près de cette incroyable peinture, est un paysage de M. Desgoffe, appartenant à la même école, avec Argus et une vache blanche qui ne sort pas des troupeaux de Jules Dupré, de Diaz ou de Rousseau.

Au milieu du quatrième lambris du grand salon, on remarque le Galilée de M. Robert Fleury, sur lequel il faudra revenir ; à gauche, un beau tableau de M. Adolphe Leleux, un chasseur de Java, monté sur un buffle et attaqué par un tigre, groupe énergique par M. Raden-Salek-Ben-Jagya, et un portrait de Femme en pied, par M. Court.

Les petits tableaux intéressants sont les Musiciens juifs de Mogador, par Eugène Delacroix ; un Intérieur de forêt, par M. Diaz ; un excellent Paysage, effet de soir, par M. Corot, peinture très-poétique et très-harmonieuse ; des Espagnols des environs de Penticosa, par Camille Roqueplan ; les Bords de la Seine, par M. Flers ; le Baptême, par M. Guillemin ; un paysage avec une lutte de bergers, par M. Paul Flandrin, et deux tableaux de l'école d'Anvers : la Fête du curé, par M. Verheyden, et l'Armurier, par M. Leys ; c'est toujours le même pastiche adroit des maîtres flamands ou hollandais.

N'oubliez pas aussi le curieux portrait du maré-

chal Soult, par M. Heuss, le protégé de M. de Metternich et l'auteur du portrait infligé par M. Guizot à ses électeurs de Lisieux. Que ce portrait du maréchal Soult fera bien au milieu des chefs-d'œuvre de l'école espagnole, qui ornent l'hôtel du vainqueur de Toulouse, par exemple, à la place du Paralytique de Murillo, enlevé par les Anglais!

La première travée des galeries contient quatre tableaux de M. Eugène Delacroix, les Exercices militaires des Marocains, l'Odalisque, le Christ en croix et des Naufragés abandonnés dans un canot; cinq tableaux de M. Diaz, le Repos oriental, une Baigneuse, la Causerie, des Chiens dans une forêt et l'Amour réveillant une nymphe; deux tableaux de M. Roqueplan, Paysan des Basses-Pyrénées et le Visa des passe-ports à la frontière d'Espagne; une éclatante peinture de M. Eugène Isabey, Cérémonie dans l'église de Delft, au seizième siècle; le Christophe Colomb de M. Robert Fleury, pendant au Galilée; une Bataille de M. Hippolyte Bellangé, et une Marine de M. Gudin; un Combat de coqs, par M. Gérome; le Récit de Télémaque, et les Moines caloyers, par M. Papety; Backuysen contemplant les effets de l'orage, par M. Lepoitevin; les Exilées, composition pleine de sentiment et de style, mais d'une couleur douteuse, par M. Duveau; la Partie de musique, par M. Leys, d'Anvers; Henri IV et

Fleurette, avec un paysage très-naïf, par M. Biard; un Paysage en hauteur, par M. Corot; le Guittarrero de M. Armand Leleux ; le Labourage, paysage et animaux, par M^{lle} Rosa Bonheur; un fin Intérieur, par M. Fauvelet; des Fleurs et des Papillons, d'une délicatesse et d'une harmonie charmantes, par M. Philippe Rousseau ; un sévère Portrait de Liszt, de profil, par M. Henri Lehmann; et un Portrait de M. Leverrier, par un peintre qui ne découvrira jamais aucune étoile. Un des juges de l'Institut, M. Heim, est représenté dans cette travée par un tableau des plus curieux : une Lecture au foyer du Théâtre-Français, avec les caricatures de MM. Hugo, Dumas, de Vigny, Taylor, Casimir Delavigne, Andrieux et autres. C'est amusant au possible.

En passant à la seconde travée, arrêtez-vous devant le portrait de femme, placé sur la colonne de droite. Ce beau portrait est de M. Couture. Vous n'avez à voir dans cette travée obscure qu'un excellent Souvenir d'Espagne, par M. Hédouin ; les Femmes et le Secret, peinture lumineuse, par M. Verdier; un Portrait de femme, par M. Decaisne; et un vigoureux Paysage, par M. Hugues Martin, très-habile décorateur du Cirque Olympique.

Dans la rotonde qui conduit à la dernière travée, M. Ziégler occupe le milieu; sa Judith aux portes

de Béthulie, et tenant la tête sanglante, est durement peinte ; on y chercherait en vain les qualités du petit Giotto qui est au Luxembourg. Au-dessus de la Judith, un groupe du Dante inspiré par Béatrix et par Virgile, tableau ovale en hauteur, par M. Glaize ; à gauche, un vigoureux Combat de taureaux, par M. Coignard ; en face, le Repos du Laboureur, peinture forte et magistrale, par M. Jeanron ; enfin, une Marine de M. Gudin, avec un effet d'aurore boréale ; nous ne voulons pas le croire.

La troisième travée n'est pas si riche que la première. Cependant on y voit encore le Corps-de-garde à Mequinez, par M. Delacroix ; un intérieur du Bas-Bréau, par M. Diaz ; un superbe portrait d'Adolphe Leleux, par lui-même, tête énergique qui rappelle Alphonse Karr. Charles Blanc, peint par M. Lepaulle, a l'air fort triste près de ce portrait digne des maîtres. M. Champmartin a là aussi une tête d'homme très-drôlement beurrée sur la toile, et deux scènes de chats blancs qui nous reportent à l'enfance de l'art. M. Gudin nous montre la plage de Schevenningue, si souvent, si admirablement peinte par les maîtres hollandais, par Adrien Ostade, Cuyp et les autres, qui n'ont jamais pris la mer pour de l'eau de savon. M. Van Schendel aussi, après ses anciens compatriotes, cherche dans

son Tonnelier un double effet de lune et de feu, que Scalken, Gérard Dow ou Peter De Hoog n'approuveraient point. M. Paul Flandrin est poursuivi par les lions, et sa Lionne en chasse reproduit agréablement les Lions assistant au lever de l'aurore, du dernier Salon. M. Leullier a presque retrouvé pour sa Chasse aux Caïmans sur les rives du Mississipi, l'ancienne verve de son Cirque des chrétiens livrés aux bêtes. M. Biard assemble toujours une foule impénétrable devant ses Quatre heures au Salon. M. Granet, de l'Institut, a stéréotypé, comme à l'ordinaire, quelques papiers peints représentant des intérieurs et des moines. M. Hippolyte Flandrin a fait un portrait d'homme, qui a la prétention d'imiter le style de M. Ingres. Les autres portraits dignes de remarque sont un portrait de femme, intitulé : Dix-huit ans, par M. Besson, un portrait d'homme par M. Verdier, un portrait de femme par M. Tissier. En paysages, nous avons un Bateau-pêcheur en rade, par M. Hoguet; une Vue des frontières d'Espagne, par M. Roqueplan; quelques fines études par M. Anastasi. M. Baron est l'auteur d'une Soirée d'été; M. Fontaine, d'une Scène d'invasion, un peu imitée de Diaz; M. Luminais, d'un vigoureux Champ de bataille, dans le style et la couleur d'Adolphe Leleux; M. Chavet, d'un petit tableau très-fin, la Leçon de chant; enfin M. Phi-

lippe Rousseau, de la Taupe et les Lapins, peinture très-spirituelle et très-harmonieuse.

En tournant vers la galerie de bois, on rencontre une série de douze dessins d'après la fresque de Panselinos, au couvent d'Aghia-Lavra, sur le mont Athos, par M. Papety : grand style, grande tournure, grand caractère; c'est superbe. Puis, dans la galerie même, de très-beaux dessins pris en Russie par M. Yvon; une Noce de paysans béarnais, par M. Haffner; une Paysanne ossaloise, par M. Hédouin; une Orientale, de Diaz; des Mendiants espagnols, par M. Armand Leleux; un Contrebandier, par M. Jeanron; un OEdipe détaché de l'arbre, par M. J.-F. Millet, dont nous avons vu ailleurs d'excellentes peintures; quelques paysages d'une bonne couleur, par MM. Brissot, Adrien Guignet, Victor Dupré, Tournemine, et deux vues prises en Vendée, par M. Charles Leroux. Ici encore, nous trouvons égaré un portrait d'homme, peint en maître, par M. Couture.

Après cette nomenclature rapide, simplement extraite du livret entre 2,010 numéros consacrés à la peinture, nous serons plus à l'aise pour étudier les rares ouvrages qui en valent la peine. En outre, la sculpture nous offrira 168 ouvrages, l'architecture 19, la gravure 122 ; en tout, 2,321 numéros portés au Catalogue, sur environ 5,000 présentés au jury.

II.

M. COUTURE.

Les sublimes raisonneurs du dix-huitième siècle eurent une fois, — ce n'est pas la seule, — une idée très-singulière et très-drôle : voyant que, dans les arts, chacun, sauf peut-être Raphaël, ne possède que certaines qualités saillantes, lesquelles excluent même ordinairement les qualités opposées, ils imaginèrent de faire exécuter un tableau par une coalition éphémère de peintres diversement doués. Celui-ci fut chargé de méditer la composition, celui-là de dessiner l'ensemble, un autre d'accentuer des parties spéciales, un autre de poser la couleur. La pensée et la forme, la ligne et le modelé, le paysage et la figure, le ciel et la terre, la nature et l'homme, furent ainsi divisés pour cette folle entreprise. Je

ne me rappelle qu'imparfaitement cette curieuse anecdote, et je ne sais plus quel en fut le dénoûment, fort peu poétique, sans doute, diamétralement opposé au génie artiste qui implique l'unité de l'image et du sentiment; résultat très-admiré probablement dans les fabriques d'épingles, où la division du travail industriel est une condition de promptitude et de succès.

L'art est, comme l'homme, une création spéciale et imparfaite, qui ne saurait réunir en un seul exemplaire toutes les merveilles de la vie. Un homme n'a jamais représenté l'Humanité tout entière. On ne peut être à la fois audacieux et modéré, doux et brave, intelligent et naïf, abondant et sobre, capricieux et sensé, spontané et méditatif, gai et triste, fantastique et réel, poëte et positif, en un mot toucher avec une égale vertu aux deux extrémités du clavier de l'âme humaine. Quelques rares génies, comme Molière et Shakspeare, ont eu seuls ce privilége. Encore est-il vrai que Molière a plus de bon sens que Shakspeare, et Shakspeare plus de fantaisie et de variété que Molière.

Supposer un homme qui résume en soi la nature humaine, c'est n'admettre pour toute musique que l'accord parfait, et rejeter du même coup toutes les combinaisons infinies des sons et les dominantes particulières qui font saillie sur l'harmonie géné-

rale. De même, supposer que la supériorité du peintre tienne à la perfection égale et uniforme de son œuvre, c'est nier le caractère de l'art et l'originalité du génie.

Tous les grands maîtres dans les arts, et particulièrement dans la peinture, ont toujours violenté la gloire par quelque passion indomptable et rare, par une faculté dominante et exceptionnelle. Raphaël, lui-même, doit son immortalité à un amour persévérant dont il est mort, l'amour de la beauté dans la femme. Chaque artiste illustre est un maniaque, emporté par un instinct irrésistible dans un cercle spécial du ciel divin. Michel-Ange est fou de la grandeur et du mouvement, Titien de la couleur, Rubens de la chair, Claude du soleil, Poussin de la tournure, Hobbéma des arbres et de l'eau mélancolique, Watteau de la volupté. Sublime délire qui enseigne au commun des hommes le fanatisme de la nature et le religieux enthousiasme de la vie universelle.

Il ne manque au tableau de M. Couture, pour qu'il soit un chef-d'œuvre, que ce cachet indescriptible d'une violente originalité; et cependant sa peinture ne relève directement de personne. Il lui manque je ne sais quel souffle d'unité poétique pour lui donner un caractère tout à fait distingué; et cependant sa pensée est écrite d'un bout à l'autre

de la toile avec une liberté et une franchise très-magistrales. Il lui manque un centre d'effet qui rassemble les tronçons de cette grande image et la fasse dresser de toutes pièces comme un être vivant; et cependant la vie est disséminée partout, la lumière, la forme et la volupté partout. C'est un peu comme les pierres brillantes d'un collier démonté, étalées au hasard sous le soleil; et cependant l'ordonnance de la composition est très-régulière, les lignes générales bien symétriques et contrebalancées, les groupes bien classés sur les divers plans d'une architecture parfaite. Nous défions les plus fins critiques de reprendre justement dans le tableau de M. Couture, soit la perspective et la profondeur de l'air, soit le dessin des figures, soit l'harmonie de la couleur, soit l'adresse de la touche et l'habileté de l'exécution dans toutes les parties. M. Couture mérite presque, comme Andrea del Sarto, le nom de peintre sans défaut, *senza errore*. Je suis même sûr que si on lui cédait pour un jour le grand salon du Louvre, avec sa bravoure de pratique il jetterait sur l'ensemble de sa composition quelque audacieux effet d'ombre pour déterminer l'unité d'aspect, car le seul défaut de ce tableau gigantesque est, à notre avis, l'éparpillement de la lumière, comme dans les œuvres du Solimène et de quelques maîtres italiens du dix-septième siècle,

Il faut dire que M. Couture a peint ce palais magnifique et cette foule innombrable, dans le fond d'un atelier ordinaire, sans espace suffisant, presque sans reculée, et sans pouvoir embrasser du regard la toile entière qui a trente pieds de long. Tout grand tableau doit être vu à distance et calculé comme une peinture de décoration. Ce qui semble souvent une exagération à l'œil rapproché, prend une autre valeur quand l'air interposé neutralise les demi-teintes et dévore les contours. La même figure, considérée de près ou de loin, s'accuse avec des relations de couleur ou de forme très-différentes. On est tout étonné, selon qu'on s'approche ou qu'on s'éloigne d'un objet, de voir apparaître des effets imprévus ou disparaître des caractères très-saillants d'abord. Toujours l'effet se simplifie à distance, et le détail se dissimule dans la grande tournure de la forme. Examinez sous votre main la sculpture de Michel-Ange ; c'est fou et impossible ; on n'a jamais vu sur la nature ces épaules violemment contournées, ces flancs immenses, ces attaches de bronze, ces sourcils comme des cavernes ; mais cependant, une fois le Moïse sur son piédestal, une fois la statue de la Nuit couchée à sa place dans le monument de Jules II, vous n'apercevez plus ces accents exagérés, et vous êtes saisi par la majesté de l'ensemble. Il ne faut donc jamais redouter, dans les figures de haute pro-

portion, les vigueurs les plus expressives et cet emportement de la forme, familier aux grands maîtres comme le Véronèse ou Rubens.

M. Couture a pris l'inspiration de son sujet dans la sixième satire de Juvénal, traduite en vers si colorés par M. Jules Lacroix :

>D'où sort-il ce torrent monstrueux de licence ?
>Jadis un humble toit conservait l'innocence
>De la femme latine ; et les travaux fréquents,
>Les mains qu'endurcissait la laine des Toscans,
>Annibal sous nos murs plantant sa javeline,
>Et les maris debout sur la porte Colline,
>Tout cela défendait au vice d'approcher.
>Mais le vice est venu dans la paix nous chercher :
>Le luxe, noir fléau, plus cruel que la guerre,
>En s'abattant sur nous, venge toute la terre !
>La pauvreté romaine est morte en nos remparts.
>Depuis, les sept coteaux ont vu de toutes parts
>Descendre les forfaits que la débauche entraîne.
>Alors vint Sybaris, cette molle sirène,
>Et Rhodes et Milet, fécondes en malheurs,
>Et Tarente lascive, au front chargé de fleurs.

Avec Juvénal pour texte, n'affectons pas, s'il vous plaît, une pruderie déplacée. Il s'agit de peindre les mœurs de la décadence romaine et cette orgie furieuse ou morne qui va bientôt s'abîmer dans le christianisme. M. Gigoux avait déjà représenté Cléopâtre et Antoine après la bataille d'Actium,

dans un grand et superbe tableau, dont le tableau de M. Couture rappelle un peu la composition. A la manière de Plutarque, qui entremêle son récit de sages réflexions, M. Gigoux avait placé au coin de la scène quelques Gaulois indignés, protestation vivante en faveur de l'avenir. De même, aux deux angles de sa grande épopée, M. Couture a symbolisé, comme deux vers brûlants de Juvénal, la philosophie et la poésie qui contemplent tristement les excès d'un monde condamné. Cette réserve intelligente donne toute satisfaction à la morale, et permet aux plus scrupuleux d'arrêter le regard sur les derniers Romains, ressuscités, d'ailleurs, depuis le seizième siècle, à la cour des papes et à la cour des rois, sans qu'aucun Juvénal ait flétri la décadence moderne, avec autant de verve que le poëte antique.

Le tableau de M. Couture offre un immense portique ouvert sur le ciel et soutenu par d'élégantes colonnes corinthiennes, entre lesquelles se dressent les statues des héros, impassibles témoins de marbre. Au milieu du fond, et dominant toute la scène, c'est Brutus à la pose austère, à la tête carrée ; c'est le passé de Rome qui couvre encore de sa gloire et de sa vertu un peuple dégénéré. C'est la statue du Commandeur, qui ne descendra point de son piédestal pour punir l'impiété du Don Juan antique ; car la Providence emploiera pour le châtiment, au

lieu de la main froide d'une statue de pierre, la main brûlante des esclaves et des barbares.

Le contraste entre ce théâtre grandiose et sévère et le caractère du drame qui s'agite follement au milieu des coupes d'or, des pampres et des fleurs, des courtisanes nues et des hommes enivrés, prépare déjà à la vive et profonde impression du tableau.

Au milieu de la scène, sur un lit recouvert de splendides draperies en désordre, une femme, vêtue de blanc, est couchée avec nonchalance, comme une nymphe rêveuse au bord de la mer sans horizon; mais son beau visage exprime une lassitude infinie et l'hébétement de sens épuisés. Ses membres, abandonnés mollement sur les coussins de pourpre, se dessinent en reliefs voluptueux. Un homme, assis près d'elle, la soutient, et tend sa coupe ciselée à une autre femme demi-nue qui y verse les âcres épices de l'Orient. Celle-ci, soulevée et vue de profil en pleine lumière, resplendit de fraîcheur et de beauté; sa main gauche repose sur les épaules ambrées d'un jeune garçon, étendu comme un nageur dans ce fleuve de délices. Pour pendant à ce groupe, Vitellius, accoudé en triomphateur, contemple l'orgie, sans s'apercevoir qu'une fille, couronnée de pampres, se serre contre lui. Le torse de cette femme, vue presque de dos, se modèle admirablement dans

une demi-teinte transparente et légère qui recouvre à peine le grain de la toile.

Derrière ces trois couples principaux, bondit ou s'affaisse une foule de voluptueux et de bacchantes, émouvés par Vénus et par le grand dieu que la mythologie païenne aurait dû marier avec elle. C'est une promiscuité insensée avec tous les degrés de la débauche antique, adroitement dissimulés dans l'ensemble ; car la peinture ne saurait avoir les mêmes hardiesses que le poëte latin. L'épisode le plus hardi rappelle seulement une des célèbres gravures du duc d'Orléans, régent, dans les illustrations de Daphnis et Chloé : l'image incomplète est risquée par les têtes, au lieu d'être risquée par les pieds, comme avait déjà fait Boucher dans un de ses pastels.

Mais comment décrire tous les épisodes de cette bacchanale ? A droite, un jeune garçon qui, grimpé sur un piédestal et s'accrochant au bras inflexible de la statue, offre au vieux Romain la coupe chancelante, et quelques têtes de femmes qui le regardent en souriant ; à gauche, une jeune fille, les bras crispés au-dessus de la tête, souvenir de la magnifique figure de l'Envie dans le Gouvernement de la reine, par Rubens (n° 702, au Louvre) ; et les vaincus de l'orgie, emportés par des esclaves, et les faibles qui s'endorment sur les vases renversés, et les physio-

nomies qui éclatent ou qui s'assombrissent, et les couronnes de feuillages et de roses qui s'entremêlent aux chevelures dénouées ou qui serpentent sur des poitrines inondées de soleil, et l'éclat des étoffes et des bijoux, et la tournure variée des personnages, et l'abondance de la couleur.

Le premier plan, en avant du lit antique, est occupé par des vases immenses, couverts de bas-reliefs et de ciselures, et parés de fleurs comme les convives eux-mêmes, et par deux figures très-habiles : à droite, un jeune homme, debout et vu de dos, la taille ceinte d'une peau de tigre à la mode de Bacchus, élève sa coupe dans les airs. A gauche, un autre homme est étalé sur le tapis, la tête pendante, sa couronne flétrie, tombant comme les rameaux d'un saule pleureur. Ce raccourci difficile est exécuté en maître.

Mais cependant, voici la morale de cette chaleureuse satire : c'est le jeune poëte, mélancoliquement assis à l'écart contre la base d'une colonne ; ce sont les deux nobles figures de philosophes, debout sur la droite, enveloppés de leurs manteaux et regardant avec inquiétude le suicide de la patrie. Le groupe de ces deux hommes, aux têtes pensives, aux belles formes respectées par la débauche, est dessiné dans le plus grand style et peint avec une

ampleur et une certitude dignes de Véronèse et des vigoureux artistes de la Renaissance.

On voit que le tableau de M. Couture est aussi remarquable par l'ordonnance et la pensée que par la splendeur de l'exécution. Il se pourrait bien que M. Couture n'eût guère songé à ces finesses du contraste, à l'intervention de la philosophie au milieu de la corruption antique et à la leçon qui en résulte pour le sens de son poëme. Les artistes s'étonnent quelquefois de tout ce que la critique prétend découvrir dans leurs œuvres. L'art étant primesautier, crée spontanément une image plus ou moins complète, que la critique analyse ensuite par les procédés de la réflexion. Les belles choses se découvrent le plus souvent comme les mots d'esprit, par une révélation subite dont on n'a conscience qu'après. La véritable éloquence ne cherche point son langage : elle prête sa voix au génie intérieur qui l'anime et qui lui commande. Les beaux vers naissent tout faits et ne passent point par un moule factice. De même, les belles images sautent aux yeux des peintres privilégiés. Il n'y a rien de plus facile que de faire une comédie de Molière, — quand on est Molière. De même, encore, Titien ou Rubens n'ont pas besoin de ruminer dans leur génie des spéculations abstraites, avant de jeter sur la toile une image vivante et significative. Les vrais pein-

tres peignent d'abondance, comme parlent les vrais orateurs.

Ce n'est pas dire absolument que l'art soit aisé et la critique difficile, au rebours du vers célèbre dont la justesse toutefois peut être contestée. La critique et l'art ne sont pas faciles, en ce sens qu'ils exigent une éducation préliminaire et l'habitude des procédés particuliers à leur essence. Si l'art crée, la critique explique ; elle est la compagne familière de l'art ; elle lui est subordonnée, comme la réflexion est postérieure à la passion ; mais elle est, jusqu'à un certain point, solidaire du génie qui invente et qui réalise, de même qu'en bonne métaphysique, on ne saurait complétement séparer du sentiment l'intelligence. S'il y a de l'intelligence dans toute œuvre artiste, il y a aussi dans toute critique éminente un véritable sentiment poétique ; sans quoi, de part et d'autre, on n'aboutirait qu'à l'insignifiance et à la stérilité.

Mais les procédés de la critique sont tout autres que les procédés de l'art. Elle naît de facultés dominantes qui par nature diffèrent des facultés artistes, quoiqu'elles aient beaucoup d'analogie. L'art est passionné, exclusif, tandis que la critique doit être compréhensive. Si l'on reproche aux critiques de n'être pas créateurs, il n'y a jamais eu non plus de grand artiste qui fût bon critique. L'art est trop

individuel, trop indépendant, trop original, trop entrainant, pour laisser à l'esprit la placidité, l'équité distributive, la tolérance nécessaires à une logique impartiale. Les grands peintres ne se connaissent guère en peinture ; les critiques intelligents n'ont jamais été peintres, témoins Diderot et Lessing. Comment un artiste original, c'est-à-dire distinct des autres artistes, apprécierait-il justement des qualités originales opposées à son propre génie ? On dit que M. Ingres n'est pas fou de Rubens, qui le lui aurait bien rendu sans doute.

Ces réflexions n'ont pas d'autre but que de montrer la solidarité des lettres et des arts. Rien n'est plus fécond pour les écrivains que l'étude de la peinture. Les belles images enseignent le beau style. Mais l'esthétique ouvre aussi aux artistes, qui ne s'en soucient guère, des horizons nouveaux et immenses. C'est un pays dont l'exploration a été trop négligée par notre école moderne. Aussi, que de peintres bien doués sont tombés impuissants à l'entrée de la carrière, après un début glorieux ! Pour notre part, nous ne nous sommes jamais trompés sur ces renommées passagères, dues au charme d'une peinture éclatante, ou à l'intérêt du sujet qui entraîne souvent l'admiration publique. L'avenir de M. Couture nous semble assuré par des raisons plus solides. L'auteur de la *Décadence romaine* est un

peintre qui sait son métier comme les praticiens consommés, et qui joint à la vivacité des impressions le sentiment de la grandeur et du style. Le merveilleux de cette exécution, outre la science du dessin et la beauté de la couleur, est une touche délibérée, libre, sans aucune fatigue, légère, et pourtant très-vigoureuse. En plusieurs endroits, la toile est à peine frottée, et sert de fond et de lien à l'harmonie générale. M. Couture a choisi un moment de verve et de bonne fortune pour enlever chaque morceau. Il n'a peut-être à redouter que les séductions du succès. Cependant on pourrait dire sans crainte, que cette Décadence décidera son ascension, pour imiter ce mauvais bon mot d'un des amis de l'auteur de *la Méduse*, au Salon de 1819 : « Mon cher Géricault, vous avez fait là un Naufrage qui n'en sera pas un pour vous. »

II.

MM. ZIÉGLER, HORACE VERNET, ROBERT FLEURY, ETC.

Nous avons applaudi d'enthousiasme au tableau de M. Couture, signalant les qualités de cette peinture facile et lumineuse, au lieu d'y chercher des imperfections quelconques, avec la sollicitude de certains artistes bilieux. L'admiration est saine à l'esprit ; et, quant à nous, nous sommes très-heureux de ces rares occasions d'approuver un bel ouvrage. Sans doute, si nous étions forcés d'attacher le regard sur des détails plus ou moins faibles, comme le Sganarelle de Molière était forcé d'être médecin et de palper la ratelle ou le foie, nous pourrions dire que le caractère romain n'est pas écrit sur la tête et la tournure de tous les personnages, qu'on désirerait trouver les beaux types conservés par la statuaire ou les médailles, que le dessin est

un peu rond, que le style manque parfois de distinction ; mais, je vous prie, quels sont, dans l'école moderne, depuis la Méduse de Géricault, et parmi les grands tableaux, les compositions préférables à la Décadence romaine ? les décorations de M. Eugène Delacroix, le plafond d'Homère, de M. Ingres, quelques poëmes de M. Ary Scheffer ; après ? Si vous ajoutez Rousseau, Decamps, Diaz, Meisssonnier, Dupré, Marilhat, et quelques autres, combien comptez-vous donc de vrais bons peintres parmi les contemporains ? On dit que l'école française est aujourd'hui sans rivale dans le monde ; empressons-nous de l'encourager avec sympathie, quand elle combat vaillamment pour la bonne cause. D'ailleurs, il n'est pas si difficile qu'on le croit de critiquer même les chefs-d'œuvre consacrés. Je me chargerais bien, si ce n'était pas une impiété, de montrer des taches dans les meilleurs tableaux du vieux Musée, de manière à faire hésiter les demi-connaisseurs. Cette tendance malheureuse à attaquer tout ce qui sort du vulgaire, n'est propre qu'à enfanter le scepticisme, le pire de tous les vices dans les arts.

Decamps raconte spirituellement qu'à l'époque de la fièvre romantique, un des rapins de son atelier avait coutume de dire, toutes les fois qu'il revenait du Louvre : « J'ai revu les Raphaël..., je trouve

cela mauvais ! » Et comme on lui demandait ce qui pouvait lui déplaire dans Raphaël : « Ce sont des galettes ! » ajoutait-il invariablement, et on ne pouvait en tirer d'autre réponse.

Un jour, à un diner littéraire, plusieurs de nos grands romanciers étaient en train de déclarer que Molière avait volé sa réputation, et que le *Misanthrope*, particulièrement, était une pièce *détestable*, quand survint un poëte illustre, dont la pléiade acceptait l'autorité souveraine. On lui demanda là-dessus son avis : « Détestable..., non..., dit mielleusement le poëte illustre ; mais une pièce ennuyeuse et mal écrite. » C'était renouveler la scène du marquis et des précieuses dans la *Critique de l'École des Femmes*.

Ces gamineries, qu'on nous passe le mot, ne font rien à Raphaël et à Molière. Racine en a vu bien d'autres, Velasquez, Rubens, Watteau, Prud'hon, Eugène Delacroix, aussi.

M. Couture, qui n'est pas de cette qualité, peut braver hardiment toutes les critiques envieuses ou aveugles, et ses femmes romaines n'auront point mauvaise tournure au Luxembourg.

Tous les grands tableaux du salon carré contribuent à merveille au succès de notre jeune peintre. A droite de l'Orgie, c'est une grande toile d'un lilas faux, par je ne sais qui, M. Delorme ou un acadé-

micien ; à gauche, une grande toile, moitié cuivre, moitié orange, représentant je ne sais quoi, par M. Odier; au-dessus, un Christ en manteau, couleur de pivoine, et, de l'autre côté, une grande femme nue, couleur de réglisse. On est bien forcé de reposer ses yeux sur les gris argentés de M. Couture.

Il faut, d'ailleurs, nous préparer à en voir de toutes les couleurs, depuis le jaune d'œuf et le chocolat, jusqu'à la flamme de punch qui distingue le Songe de Jacob, par M. Ziégler. M. Ziégler était jadis un peintre habile et vigoureux ; il y a de beaux détails dans son hémicycle de la Madeleine, et son Giotto du Luxembourg est une estimable peinture. M. Ziégler n'a pas exposé depuis plusieurs années; sa résurrection ne sera pas glorieuse. Il nous paraît que M. Ziégler ne sait pas trop quel style, ni quelle couleur adopter. La meilleure couleur et le meilleur style sont ceux qu'on invente tout naturellement et de propre inspiration. Comment le même peintre a-t-il pu faire deux tableaux aussi différents l'un de l'autre que le Rêve et la Judith? La Judith est couleur de suie, avec les yeux, les sourcils, les narines et la bouche durement tatoués de charbon. C'est une virago qui ne ressemble point à l'héroïne de la Bible.

Arsène Houssaye a écrit dans l'*Artiste* qu'il donnerait la Judith de M. Horace Vernet pour ne pas

avoir celle de M. Ziégler. Je ne suis pas éloigné de son opinion, si ce n'est que je donnerais bien volontiers les deux ensemble pour n'en pas avoir du tout.

Cette Judith de M. Horace Vernet, je l'ai omise dans la revue générale, ayant pris, en passant, la peinture de M. Horace Vernet pour une peinture de M. Schopin. M. Vernet cependant est, sans aucun doute, un brosseur très-habile, et plusieurs parties de la Judith sont adroitement exécutées, entre autres le bras gauche ensanglanté qui tient la tête coupée. La tête de Judith a de la fierté et une certaine beauté belliqueuse, qui conviendrait mieux à la Liberté qu'à la chaste femme, accomplissant par le meurtre un devoir religieux. Judith, c'est le fanatisme inspiré, plutôt que le courage brutal. Derrière elle, on aperçoit les pieds d'Holopherne renversé sur un lit, dont la perspective est tout à fait manquée, comme dans la Clytemnestre de Guérin.

Tout le monde s'arrête au grand salon devant le portrait du roi Louis-Philippe et de ses fils, à cheval, et vus de face, sortant de la cour de Versailles. Les figures et les chevaux sont de grandeur naturelle : c'est un tour d'habileté d'avoir présenté cette cavalcade s'avançant en demi-cercle vers le spectateur. A droite du roi, sont MM. d'Orléans et de Joinville, et un peu en arrière M. de Montpensier :

à gauche, M. de Nemours et M. d'Aumale. Les têtes sont fort ressemblantes et assez bien peintes ; les chevaux sont adroitement dessinés, mais d'une couleur de carton verni ; tout cela est creux et sans nerf. Le fond du tableau est surtout médiocre ; la grille de la cour se dresse sur un ciel plat qu'elle raye dans toute la largeur de la toile. On se demande pourquoi cette singulière invention de maigres bâtons de fer, en guise de paysage ou d'architecture, quand les personnages pouvaient se détacher sur les massifs du parc, ou sur les beaux groupes de sculpture. Regardez au-dessus de la tête du roi le cartouche aux trois fleurs de lis, que le peuple de 1830 oublia d'effacer.

En face du tableau de M. Horace Vernet on voit le Galilée, de M. Robert Fleury. Nous sommes en 1632, devant le saint-office à Rome. En ce temps-là, les affaires du ciel astronomique, contrariant le ciel des chrétiens, ne se décidaient pas si librement qu'aujourd'hui, et l'inquisition aurait bien pu faire pendre M. Leverrier, afin qu'il aperçût de plus près son étoile. Le grand homme qui attaquait la Bible en révélant la mobilité de la terre, vient d'abjurer sa découverte, les mains sur l'Évangile. Mais, au moment où il se relève, la vérité le saisit de nouveau et il s'écrie, malgré lui, en frappant du pied : « Cependant elle se meut. » A droite, se tiennent

les cardinaux qui président à l'abjuration devant un autel chargé de chandeliers d'or; à gauche, un homme d'armes, un bourreau en cuirasse, debout, prêt à mettre sa main de fer sur le vieux philosophe; au second plan, le bureau des juges et des hauts dignitaires de l'Église. Dans le fond, des peintures sombres, la Messe de Bolsène, de Raphaël, et quelques décorations de sculpture.

Cette composition bien ordonnée offre un certain intérêt dramatique que M. Robert Fleury cherche partout dans ses tableaux; on se rappelle l'Auto-da-fé du Salon de 1845. Le sujet est pour beaucoup dans le succès de M. Robert Fleury, qui a, d'ailleurs, une véritable intelligence de l'histoire et un dévouement obstiné à son art. Nous professons une grande estime pour le caractère de M. Robert Fleury et pour les études sérieuses qu'il a faites de Rubens et de Van Dyck, de Rembrandt, et même de quelques maîtres italiens; mais il n'y paraît guère dans la pratique de sa peinture. Il procède par réflexion, quand les autres peignaient par enthousiasme; il mastique péniblement ses lourdes couleurs, au lieu de brosser avec certitude de beaux tons transparents. La peinture de M. Fleury est toujours dure, sèche, calcinée, opaque et noire. On dirait que ses tableaux ont été cuits au four et enfumés durant un hiver dans une vaste cheminée de

paysan. Il n'a pas surpris à ses modèles leur mystère, qui est tout simple; ce mystère de la peinture, c'est la lumière. Voilà pourquoi Claude est un si grand peintre. Le noir n'existe dans la nature que pour les mauvais coloristes. Je défie qu'on signale l'emploi du noir dans tout l'œuvre de Corrège, de Titien ou de Rubens. Le noir, s'il existait, serait la négation de la couleur, c'est-à-dire des degrés de valeur de la lumière sur les objets. L'ombre, si vigoureuse qu'elle soit, est toujours la transparence d'un ton plus ou moins déterminé. Il n'y a point de nuit pour les bons yeux.

C'est là incontestablement la supériorité de l'école vénitienne et de l'école parmesane, où l'ombre comporte toujours la couleur du dessous. Cette incroyable dégradation de la lumière à l'infini est merveilleuse dans les chairs du Corrège, ou du Titien, ou du Giorgione et de quelques autres maîtres de leur école. L'art du *clair-obscur*, considéré avec raison dans toutes les fortes écoles comme un des trois principaux éléments de la peinture, est tout à fait négligé aujourd'hui, et le mot lui-même, qui exprime assez bien la chose, disparaît presque de la langue des ateliers et des critiques. Il est vrai qu'autrefois l'enseignement des arts reposait sur une doctrine complète et précise, avec des règles et des procédés, transmis de génération en génération,

quelquefois perfectionnés par les hommes de génie, le plus souvent obscurcis par les hommes vulgaires. Mais cependant, c'était à ces systèmes et à cette éducation technique que l'Italie devait ses nombreuses et savantes écoles, où les élèves, formés par une discipline sévère et initiés au grand œuvre par des travaux successifs, parvenaient le plus souvent à l'habileté de leurs maîtres, et multipliaient les créations de son génie. Le génie ne s'enseignait pas, mais du moins la science et le métier.

M. Robert Fleury est un laborieux artiste, et il serait désirable que, comme lui, tous les peintres prissent au sérieux leur profession. On ne verrait pas ces brusques métamorphoses et toutes ces hérésies misérables qui tournent au premier vent. M. Fleury a toujours persévéré dans la manière qui lui est propre, sans s'inquiéter de la mode et du public; mais il a conservé aussi des défauts irrémédiables; car si l'on acquiert les qualités de composition et de dessin, il faut naître coloriste. Il faut *voir* d'abord la couleur et les harmonies de la lumière, pour en transporter le reflet, bien faible, dans la peinture. La couleur de M. Fleury est vigoureuse, mais fausse et bornée. Dans son tableau du salon carré, tout est du même ton, depuis les figures du premier plan jusqu'aux peintures de la voûte. Le mouvement du Galilée, dont la tête rappelle un peu

Fourier, est tout à fait commun et dépourvu de génie et d'inspiration.

Ces défauts sont bien plus sensibles encore dans le Christophe Colomb, reçu à Barcelone en 1493 par la cour d'Espagne. L'illustre navigateur, mettant un genou en terre, montre les Indiens qu'il a ramenés du Nouveau-Monde. La scène se passant en plein air, la lumière et la couleur devraient y avoir une importance capitale. C'est une fête splendide qui eût convenu au talent de Véronèse et de Rubens. Dans le tableau de M. Robert Fleury, les Indiens sont mal tournés et d'une affreuse couleur. J'aime mieux les Sauvages de M. Catlin.

Un des tableaux les plus curieux du salon carré, est l'allégorie du Temps, intitulée : le Passé, le Présent et l'Avenir, par M. Papety. Ce n'est pas que l'exécution soit remarquable ; bien au contraire. Nous avions vu, le premier jour, cette grande toile, sans y arrêter le regard et sans chercher la signification de ces trois figures banales ; mais une trilogie philosophique prend tout de suite de l'intérêt, surtout quand elle est peinte par un jeune artiste dont le talent a été célèbre aux précédents Salons. On nous l'a montrée comme une rareté, à côté de cette autre merveille représentant Napoléon, législateur.

Le peintre du Rêve de bonheur ne paraît pas

connaître la belle formule de Lessing : « Le Présent, fils du Passé, est gros de l'Avenir. » Ce qui implique l'indivisibilité du temps et l'unité de la vie éternelle. Au point de vue philosophique et poétique, le temps est un, et non pas multiple. La trinité : Passé, Présent et Avenir, n'existe que relativement à nous, et comme une division arbitraire. Le Passé, le Présent et l'Avenir se tiennent inséparablement, et sont l'un dans les autres. Une bonne allégorie doit donc manifester surtout leur liaison indestructible, leur identité profonde, distinguée seulement par des caractères passagers. M. Papety a séparé ses trois Génies : le vieux du Passé, assis dans l'ombre, et presque embaumé comme un burgrave ; l'homme du Présent, assis et prêt à tourner le dos ; enfin l'ange de l'Avenir, debout et radieux, presque sur le même plan que les autres. Rien ne les réunit, pas même l'étreinte de la main, pas même la ressemblance de la race. L'Avenir, qui n'est pas encore, nous semble avoir un coupable mépris pour le Passé, emprisonné dans son coin. On dit que M. Papety est fouriériste ; cela expliquerait cette impiété envers la tradition et l'histoire, envers tous les grands hommes de l'antiquité. Le Présent n'est pas beau, nous sommes de l'avis du peintre ; mais cependant c'est le présent qui engendre incessamment le blond Avenir, déguisé en *pastoureau* ou en

favori du phalanstère. D'autres disent que l'Avenir est le portrait du comte de Paris, et que le roi a même remercié le peintre courtisan de cette flatterie misérable.

Chenavard, qui est une sorte de rêveur de génie, puissant à inventer des choses impossibles, impuissant à faire quoi que ce soit, avait eu, un jour, une idée analogue à celle de M. Papety. Au lieu de symboliser le Temps sous figure de quelque vieillard chauve et maigre, avec de grands bras et une grande faux, il avait imaginé de peindre la procession infinie de l'Humanité, représentée par ses héros et ses poëtes depuis le commencement du monde, marchant tous, de concert et entrelacés, à leurs destinées successives. Cette file majestueuse montrait Moïse et Bacchus, Orphée et Homère, Périclès et Socrate, Alexandre et César, le Christ et Charlemagne, Dante et Raphaël, et Luther, et Molière, et Shakspeare, et Voltaire et Napoléon. Saint-Simon et Fourier étaient, ma foi, de l'illustre compagnie, qui s'abimait finalement dans un paradis de bonheur et de justice. Ce tableau humanitaire devait avoir cent pieds, plus ou moins, selon le local que le gouvernement aurait fait bâtir pour inaugurer l'histoire du monde en images. De tout cela, il y eut un dessin admirable qui fut exposé, je crois, au passage Colbert, lors de l'insurrection grecque.

Le fameux Napoléon de M. Flandrin mérite à tous les titres de figurer ici, comme au Salon, à côté de la sublime allégorie de M. Papety. Que ce Napoléon fera bien comprendre à la postérité le génie du héros de la France moderne ! David et Gros ont peint d'après nature le guerrier et le vainqueur. Il était réservé aux artistes de notre temps de nous montrer Napoléon en culotte de molleton et en gilet de basin, comme l'a fait M. Steuben, ou en *législateur*, comme M. Flandrin vient de le réussir heureusement. L'Empereur est debout sur un trône en bois blanc, peint de jaune malsain. Quel trône indigne de la chanson de Béranger ! Devant les trois marches de cette échoppe, je ne sais quel terrain glaireux, badigeonné de la même couche jaunâtre ; le tout appliqué à plat sur fond de papier bleu. La tête est extrêmement commune, et la main tient un pain d'épices où sont tracées des lettres majuscules.

Ce n'est pas Chenavard qui eût représenté ainsi le profond politique dont l'active pensée réglait, entre deux conquêtes, les destinées de l'Europe, ou venait donner au Conseil d'Etat des leçons de droit et de bon sens.

A quoi servent, hélas ! un esprit sérieux, des études consciencieuses, un certain sentiment de la forme, quand le peintre n'est pas doué de la per-

ception mystérieuse des grandes images et de la couleur qui leur donne la vie !

La troisième merveille du salon carré (nous en trouverons peut-être sept, comme il y a sept merveilles du monde), est le portrait du maréchal Soult, par M. Heuss. Quel malheur que M. Heuss soit parti pour Londres, où il va faire le portrait de lord Wellington! car, grâce à la protection du spirituel M. de Metternich, toutes les épées illustres de l'Europe, tous les maîtres de la politique, vont avoir successivement le privilége d'être caricaturés par M. Heuss. C'est un bon tour que l'Autrichien joue à ses compères, afin de réjouir les peuples et de leur faire oublier momentanément Cracovie et la Pologne. Si M. Heuss nous fait l'honneur de repasser en France, quand il ira massacrer le pays de Velasquez ou le pays de Raphaël, nous lui indiquerons quelques autres bonnes têtes, dignes de son talent. En attendant, le voici comme Titien ou Rubens, qui ont laissé les immortelles images des grands hommes de leur temps, comme M. Marochetti, qui exécute à la fois la statue de Napoléon pour le monument des Invalides, et la statue de Wellington,—pour le monument de Waterloo?

Le portrait du maréchal Soult est du dernier ridicule. Un élève de l'Ecole des beaux-arts, pris au hasard dans la classe de M. Picot ou de M. Heim,

dessinerait une tête avec quelque apparence de réalité. Ici, nous ne trouvons ni modelé, ni dessin, ni caractère, ni couleur, ni rien. L'oreille est particulièrement très-notable, et n'appartient pas à une créature humaine. Il faut que M. de Metternich soit bien puissant pour imposer à l'Europe un peintre comme M. Heuss.

Les étrangers n'avaient peut-être jamais été aussi nombreux au Salon. Sans parler des peintres de province, de Lyon, Montpellier, Toulon, Marseille, Tours, Bordeaux et Clermont-Ferrand, Rouen, Amiens, Saint-Omer, Brest, Nantes, Caen et Vire en Normandie, Troyes, Metz, Dôle, Besançon, Colmar, Versailles et Sèvres, Belleville et Batignolles; sans parler des noms en berghe ou en burke, nous avons une ou deux douzaines de Belges, MM. Ange, Champein, Decoene, Geefs, Stevens, Van Schendel, Van Eycken et Wervée, de Bruxelles; M. Wauters, de Malines; M. Van Imschoot, de Gand; MM. Leys, Van-den-Eycken et Verheyden, d'Anvers. Nous avons un prince javanais; un Anglais, M. Patten, de Londres; un Savoyard, M. Hugard, de Cluses; plusieurs Italiens, M. Schaeft de Venise, M. Leblanc, de Florence, MM. Rauch, Barrias, Guillot-Saguez, Pignerolle, Hillemacher, de Rome. L'Autriche, le le Danemarck, l'Allemagne sont représentés par MM. Ender, de Vienne; Lovmann, de Copenhague;

Fries, de Heidelberg; Grund, de Carlsruhe ; Becker, de Francfort-sur-Mein; Grunler, de Leipsick. Enfin, nous avons deux Suisses, M. Aurèle Robert, frère de Léopold Robert, et le fameux M. Hornung, chevalier de la Légion-d'Honneur et maître de M. Calame.

M. Aurèle Robert a peint l'intérieur de l'église Saint-Marc, à Venise. Hélas ! personne ne le savait, et je n'ai vu le tableau que sur le catalogue.

M. Hornung a le privilége du salon carré, tout à côté des Musiciens juifs de Mogador. Quelle chance ! ce sont les antipodes de la peinture. Le tableau de M. Hornung est intitulé : Jeunesse du cardinal Jean de Brogni. On y voit deux figures, un jeune paysan et un cordonnier. Nous n'avons en France que M. Pingret qui soit de cette force-là.

La peinture de M. Henry Leys est aussi à une place de faveur, sous le Galilée. Sa Partie de musique est à gauche en entrant, dans la galerie, sous un tableau de M. Van Schendel. Ces ouvrages de marqueterie et de patience pourront bien se vendre cinq à six mille francs pièce, un peu plus cher que la Suzanne de Rembrandt, de la première vente Perrier, ou qu'un bon Peeter de Hoog. Les amateurs bourgeois trouvent, en effet, qu'Adrien Van Velde est surpassé par M. Verboeckoven, et Hobbéma par M. Koekkoek. Il est vrai que M. Bras-

cassat, de l'Institut, leur semble aussi de la race de Paul Potter et de Cuyp. Ces admirateurs intelligents sont les mêmes qui comparaient Girodet à Michel-Ange, à Raphaël et à Corrège.

Parmi les Allemands, M. Jacob Becker est certainement doué d'un sentiment poétique très-naïf. Le Retour des moissonneurs est une charmante procession de travailleurs, de jeunes filles et d'enfants, dorés par les derniers rayons du soleil. Ils s'en vont avec leur nonchalance germanique, les filles appuyées sur l'épaule des jeunes garçons, les enfants accrochés à la main des mères ou roulant sur les fleurettes du chemin, tous chantant quelque ballade en l'honneur de la Nature! La couleur générale est d'un blond un peu hasardé, nuance délicieuse sur la souple chevelure des femmes d'outre-Rhin, mais déplacée sur les draperies ou le paysage.

Nous avons encore découvert un autre jeune peintre, qui annonce un certain style assez distingué, quoiqu'il sorte de l'atelier de M. Paul Delaroche. M. Léon Gérôme n'a pas plus de vingt ans, à ce qu'on dit; l'heureux artiste! Son Combat de coqs a je ne sais quel parfum de Théocrite et de la poésie légère des anciens.

La petite Grècque, couchée mollement, regarde, avec une expression très-fine, les deux coqs excités par son frère, demi-nu, et penché sur le sable

brillant de lumière; le dessin de ces figures est correct sans être froid, la couleur sobre, juste et harmonieuse. Comment le jury de censure a-t-il laissé passer ce premier ouvrage d'un écolier sans nom?

III.

M. EUGÈNE DELACROIX.

La poésie, en général, c'est la faculté de sentir intérieurement la vie dans son essence, et l'art est la faculté de l'exprimer au dehors dans sa forme. Les artistes, littérateurs, peintres, statuaires, musiciens, n'inventent donc véritablement que la forme du sentiment poétique que leur inspire la nature ou la vie. Shakspeare n'a pas inventé la jalousie, mais il a été impressionné par cette passion humaine d'une façon si particulière et si complète à la fois, que, l'exprimant comme il la sentait, il en a réalisé le type dans Otello, et il a montré aux hommes la jalousie vivante. Raphaël n'a pas inventé la beauté et la pureté de la femme, mais son amoureux génie a su incarner la Vierge dans un carac-

tère immortel, sans mélange des autres qualités qui le compliquent. Dieu est le suprême artiste qui, dans sa galerie universelle, offre à ses élèves privilégiés le principe de toutes les perfections ; il ne s'agit que d'en extraire une individualité quelconque et de la créer une seconde fois, avec sa signification distincte et originale.

C'est cette création nouvelle, greffée sur l'arbre de vie, qui constitue proprement l'art. C'est un choix et une combinaison où le génie de l'artiste est souverain. La Vénus de Praxitèle offrait, dans son ensemble, la réunion de toutes les beautés éparses chez les plus admirables femmes de la Grèce. L'idéal est le but dont la nature réelle est le moyen. La nature simplement stéréotypée n'est pas de l'art. Au moment de la découverte du daguerréotype, on raconte que plusieurs bourgeois retirèrent leurs fils des ateliers de peinture, s'imaginant que l'art du peintre allait être remplacé par un procédé mécanique. Mais tous les miroirs du monde ne sauraient ajouter à une image ce qui lui donne son caractère poétique. Narcisse n'est pas un artiste quand il se penche sur le cristal d'un ruisseau pour y reproduire sa beauté. Le moindre pâtre des montagnes, sculptant sur le buis ou sur le grès une forme qu'il a rêvée, ou traçant sur le sable des lignes imaginaires, touche du pied à

l'échelle infinie qui monte dans le ciel de l'art, et, s'il grimpe un peu, il devient Giotto.

Les plus grands hommes dans la république de l'art ne prennent, en définitive, pour motif de leurs créations, que ce qui appartient à tout le monde. Une mère et son enfant, quoi de plus banal? c'est pourtant la sublime Madone, de Raphaël. Une femme nue et couchée? c'est l'Antiope, du Corrège. Une foule obscure dans une rue sombre? c'est la Ronde de nuit, de Rembrandt. Un coucher de soleil sur la mer blonde? c'est un chef-d'œuvre de Claude. Une chaumière avec des arbres et une mare? c'est un paysage d'Hobbéma. Un petit bohémien, accroupi sur la pierre? c'est le Pouilleux de Murillo. Une fête de village? c'est la Kermesse de Rubens. Ces rares et féconds génies n'ont donc rien inventé, — rien que l'expression originale d'un sujet tout simple et tout naturel.

Le sujet est absolument indifférent dans les arts. Les arabesques fantastiques de la Renaissance ont survécu à des milliers de nobles statues. Un pot de Chardin vaut tous les Romains de l'école impériale. Un aventurier en vie vaut mieux qu'un pape mort. Les tabagies d'Adrien Brawer sont préférables aux madones de Sasso-Ferrato. Les paysages *composés* avec des fantômes de temples et des arbres épiques, sont bien loin d'un naïf buisson de

Rousseau. Une miniature de Petitot coûte plus cher qu'une bataille de Lebrun. Le mérite de toute œuvre d'art est dans le caractère profond, irrécusable, et en quelque sorte spécifique, que l'artiste a su imprimer à sa création.

De même, dans l'ordre naturel, un petit lichen est aussi intéressant, aussi compliqué, aussi vivant qu'un chêne. Un insecte microscopique a toutes les passions, toutes les vicissitudes des animaux gigantesques. L'âme d'un prolétaire est aussi divine que celle d'un César. Dieu est en tout et partout, merveilleux à tous les degrés de son œuvre sans cesse renaissante.

L'art est partout aussi, comme l'ont bien prouvé Cervantes et Molière dans leurs fantaisies comiques, La Fontaine dans ses fables et Béranger dans ses chansons, Cellini dans une coupe ciselée, Palissy dans ses plats émaillés, Rembrandt dans ses portraits de gros bourgmestres, Adrien Van Velde dans ses pastorales, Velasquez dans ses poissons éclatants, Rubens dans ses chasses terribles, Goya dans ses Caprices, et tous ces originaux sublimes, qui, dans tous les temps et tous les pays, ont communiqué leur propre génie à une image quelconque du monde infini.

Ce n'est pas nier cependant la hiérarchie dans l'Olympe des arts. On a souvent fait, surtout au

dix-septième siècle, des Parnasses où les grands hommes étaient classés du bas en haut de la montagne poétique. Raphaël étant au sommet, Watteau doit s'ébattre sur les fleurettes de la vallée, au bord des ruisseaux ; le colibri n'habite pas les mêmes régions que l'aigle. Il y a des dieux de plusieurs degrés : *dii majores et dii minores*. Mais le Génie qui ouvre la porte du ciel a baissé son épée flamboyante devant Watteau comme devant Raphaël, et tous deux ont conquis l'immortalité.

L'art étant la forme, l'image d'une pensée, ou, si l'on veut, la traduction humaine des images présentées par la nature, l'art doit être le plus *humain* qu'il est possible. Plus l'artiste a transformé la réalité extérieure, plus il a mis de soi dans son œuvre, plus il a élevé l'image vers l'idéal que chaque homme recèle en son cœur, — et plus il s'est avancé dans le monde poétique. Au contraire, s'il n'a rien ajouté à la nature envisagée vulgairement, il a fait acte d'industriel et non point d'artiste. Une mécanique y aurait suffi. *Faire nature*, comme on dit, c'est une bêtise. Prenez une chambre noire ou un daguerréotype.

Je conviens que la majorité du public, peu initiée à la poésie, s'arrête devant les images qui sont censées se rapprocher le mieux de la nature. L'Intérieur de Drolling, au vieux Musée, fait l'admira-

tion de la foule, et il faut déjà une éducation lumineuse ou un vif sentiment pour comprendre le style et l'originalité des grands maîtres, c'est-à-dire de ceux qui ont vu la nature d'un regard particulier, et qui l'ont exprimée dans des images imprévues ; car chaque artiste original est un révélateur qui produit une nouveauté. Heureux les yeux bien ouverts et les esprits prompts à saisir dans les œuvres d'art, ces qualités délicates et rares dont peu de peintres sont doués parmi les contemporains : c'est comme un sixième sens auquel on doit des perceptions et des jouissances inconnues.

Si Rembrandt revenait au monde pour envoyer des tableaux à l'exposition, il est bien probable qu'on ne les trouverait pas assez finis et assez charmants, à supposer même que le jury les eût admis. Si Rubens, on l'accuserait de ne pas savoir dessiner, et les élèves de M. Ingres se voileraient la face. Si Ribera, il paraitrait noir et féroce à côté de M. Horace Vernet. Si Titien, ses portraits n'auraient guère de succès à côté des portraits de M. Pérignon ou de M. Dubufe.

Les tableaux de M. Eugène Delacroix sont bien égarés entre toutes ces peintures discordantes. Mais quelle trouvaille de bonheur, quand on rencontre la perle limpide et harmonieuse au milieu des cailloux grossiers ! Voilà un homme de qualité par

le droit du talent, comme on disait au dix-septième siècle à propos du hasard de la naissance. M. Delacroix n'aurait fait qu'un de ses petits tableaux de chevalet, ou la moindre de ses esquisses, qu'il serait encore le peintre le plus raffiné de l'école moderne. Mais il a produit avec une abondance digne des Rubens et des Murillo, dont les tableaux sont innombrables. Les œuvres d'Eugène Delacroix sont partout, et depuis vingt-cinq ans, sa supériorité ne s'est jamais démentie. Il y a de fins connaisseurs qui trouvent le premier tableau de l'adolescent, le Dante et Virgile du Luxembourg, aussi fort que les tableaux du maître accompli. Le Massacre de Scio, qui excita tant de polémiques ardentes sous la Restauration, est demeuré radieux comme les tableaux de Versailles ou les décorations de la Chambre des députés. Les grands peintres ont le privilége de ne pas laisser un mauvais ouvrage à la postérité. Connaissez-vous un mauvais Corrège ou un mauvais Rubens?

C'est qu'Eugène Delacroix a toujours eu le don de ces perceptions étranges de la tournure et de la couleur, qui sortent ses images de la forme commune. Cet heureux artiste n'a jamais vu un sujet quelconque dans la lunette des imitateurs. Il retourne son idée dans une attitude que personne ne saurait prévoir, sous une lumière inattendue.

Il ne ressemble à aucun des maîtres du passé, quoiqu'il ait, au fond, la même inspiration. Le peintre dont il se rapproche le plus, c'est peut-être Velasquez. Il en a le style un peu sauvage, les tons argentés, la brusquerie de touche, les effets superbes; mais il n'est pas plus Espagnol que Vénitien ou Flamand.

Il n'est pas très-Français non plus. Génie excentrique dont on ne devine pas la généalogie, *prolem sine matre creatam*. Il n'est pas assurément de la famille de Poussin ni de Louis David; pas plus de la famille de Watteau ou de Boucher; deux races distinctes dont les dynasties ont régné tour à tour sur notre école. Il n'est pas étranger cependant, l'homme qui a peint la Liberté sur les barricades, le seul beau tableau où le peuple retrouvera sa Révolution de Juillet.

Toutes les époques de l'histoire, toutes les passions, tous les genres, rien ne l'arrête. La religion, la poésie, la politique, l'allégorie, la vie intime et familière, il a touché à tout. Il a fait des batailles et des portraits, des intérieurs et des paysages, des marines et des animaux, des aquarelles et des lithographies, des plafonds de cent pieds et de petites eaux-fortes. L'Orient l'attire; mais de l'Asie ou de l'Afrique il vole aussitôt en Angleterre ou en Allemagne, évoqué par Shakspeare ou Goëthe : à

côté de Sardanapale et des Femmes d'Alger, Hamlet et Faust. Le Christ mort ou l'Odalisque voluptueuse, la Madeleine ou la Sibylle, les rois ou les fous, les anciens ou les modernes, Trajan ou saint Louis, les Sultans magnifiques ou les Sorcières de Macbeth, le Tasse ou Don Quichotte, les lions et les chevaux, le ciel orageux ou la douce clarté de l'Elysée, tout lui réussit. Son œuvre est un des plus variés qui existent dans la série des maîtres.

Au Salon de 1847, M. Delacroix a six tableaux très-différents. Son Christ en croix, appartenant à M. Barroilhet, rappelle les beaux crucifix de Rubens ; ressemblance de poésie et de couleur, comme de Giorgione à Titien. Rubens n'aurait jamais existé, qu'Eugène Delacroix n'en eût pas moins fait ce Christ dans le même sentiment et avec le même aspect. Le corps est de trois quarts, tourné à gauche, la tête penchée sur la poitrine, les deux pieds séparés et fixés à la croix, chacun par un clou. M. Delacroix ne sait peut-être pas que cette séparation des deux pieds du Christ, réunis toujours depuis le treizième siècle l'un sur l'autre et fixés par un seul clou, est aujourd'hui une hérésie iconographique; ce qui lui est bien égal, et à vous aussi. Il est très-curieux cependant, laissant de côté la beauté de la peinture, d'étudier les traditions relatives à la Passion du Christ. M. Didron a écrit là-dessus et

sur la symbolique chrétienne plusieurs livres d'un haut intérêt, dont il continue la science dans ses Annales archéologiques. Êtes-vous pour quatre clous ou pour trois clous? Eugène Delacroix a, de son côté, Grégoire de Tours.

Ce Calvaire, d'un sentiment et d'une couleur admirables, se dessine sur un fond fantastique et sur le plus beau ciel de la poésie. Eugène Delacroix est incomparable dans l'exécution des ciels. L'infini est toujours ouvert devant lui ; c'est pourquoi on l'accuse de n'être pas fini ; mais regardez la nature dans ses effets grandioses, toujours étranges et variés ; jamais le détail ne se sépare de l'ensemble ; l'air enveloppe toutes les formes et les noie dans une harmonie significative. C'est absolument comme en musique, où toutes les notes s'arrondissent dans l'harmonie dominante et dansent en chœur. Si Barroilhet n'était pas un chanteur illustre, je le tiendrais pour un grand musicien, depuis qu'il a conquis le Christ d'Eugène Delacroix. Rossini et Lablache aiment aussi d'un amour passionné la peinture des coloristes, qui leur chante à l'oreille mille motifs délicieux. Eugène Delacroix tient de près à Beethoven, et Cimarosa m'a toujours fait songer à Watteau.

Devant le monticule où la croix est dressée, le peintre a placé deux ou trois figures d'hommes,

coupées par le cadre ; beau geste, vigoureuse couleur qui aide à la relation des plans. Derrière la croix, à droite, arrivent le centurion et les soldats à cheval : groupe d'un grand caractère et qui a seulement le défaut de paraître trop rapproché, la dégradation de la lumière sur le terrain intermédiaire ne donnant pas une perspective suffisante ; un coup de pinceau d'Eugène Delacroix mettra ces cavaliers à leur plan.

Tout cela est terrible d'aspect, comme il convient à l'agonie d'un Dieu ; la nature est émouvée de la terre au ciel, et l'on entend passer dans l'air des légions d'esprits qui jettent un voile sur l'ancien monde, et célèbrent les nouvelles destinées de l'homme.

Nous avions déjà vu à l'exposition de l'Odéon une esquisse de cette composition, appartenant à M. Alexandre Dumas. L'esquisse était délicieuse ; le tableau a pris une grandeur et un caractère qui ajoutent au charme de la couleur et à l'habileté impérieuse de l'exécution.

Les Exercices militaires des Marocains offrent une douzaine de cavaliers lancés au milieu de l'air et de la poussière. On disait près de moi comme une critique : « Aucun de ces chevaux ne touche la terre. » Je le crois bien, ils volent. Dans l'Héliodore, de Raphaël, il y a une figure de jeune homme,

lancé en avant avec un élan si brusque et si léger, qu'on cherche volontiers où sont ses ailes. Ces enragés de chevaux arabes ont aussi des ailes au dos et aux pieds, et dans leur course rapide ils ont encore la coquetterie de risquer toute sorte de mouvements imprévus. Pour imiter le langage du dix-huitième siècle à propos des femmes, ils se donnent des airs de tête et de croupe les plus capricieux du monde. Chacun a déjà sa toilette particulière et ses couleurs, depuis l'opale jusqu'au fauve, depuis les vifs reflets de l'argent jusqu'aux tons sourds du café brûlé. La belle volée, et comme les cavaliers suivent la cadence du galop emporté, comme ils se penchent sur les crinières, tenant au poing le fusil ciselé; comme les burnous et les draperies multicolores se mêlent harmonieusement à la robe éclatante des chevaux! C'est une furie échevelée qui se communique à la nature et qui paraît entraîner les nuages et les montagnes avec la poussière. Le fond de paysage émeraude et le ciel lumineux complètent ce chef-d'œuvre, appartenant à M. de Weiremberg.

Presque en face des Cavaliers marocains est l'Odalisque, voluptueusement couchée dans la demi-teinte, sous un rideau rouge, qui pourpre sa peau veloutée. Sa tête est encadrée dans l'arc du bras gauche, et le bras droit s'étend le long des flancs

amoureux. La jambe droite s'allonge jusqu'au bout du lit en soie et en duvet d'oiseaux ; la cuisse gauche se replie par une inflexion un peu trop brusque. Sur un coussin, près de la belle rêveuse, sont de petits vases à parfums, exécutés avec la touche spirituelle de Téniers et la couleur splendide de Paul Véronèse. Un air tiède, et comme une émanation de fleur ou de femme, règne dans cet intérieur tranquille. Quel dieu ou quel sultan va soulever le rideau mystérieux ?

La figure de l'odalisque est dessinée avec une perfection irréprochable. M. Ingres n'en pourrait reprendre les contours, et le modelé intérieur est rebondissant comme dans le Corrège et les autres maîtres de l'école parmesane ou de l'école vénitienne. Cette qualité particulière de la peau doucement éclairée, avec son épiderme de pêche et ses reflets chatoyants, est exprimée à merveille. La chair ne reçoit pas la lumière comme le carton, ou les draperies, ou les objets inanimés ; la chair vivante pompe en quelque sorte les rayons solaires et ne les laisse jamais glisser avec indifférence. Le soleil est plus amoureux de la peau que de toutes les autres matières qu'il caresse distraitement. Apollon arrête toujours son char étincelant quand il passe sur une belle femme nue.

Outre la tournure et la qualité de la couleur,

M. Delacroix manifeste encore dans cette odalisque une particularité d'exécution très-rare aujourd'hui, même chez les plus adroits praticiens. La touche, ou la manière de poser la couleur et de promener le pinceau, est toujours dans le sens de la forme et contribue à décider le relief. Quand le modelé tourne, la brosse de l'artiste tourne dans le même sens, et la pâte, suivant la direction de la lumière, ne heurte jamais les rayons qui s'épanouissent sur le tableau. Supposez une statue taillée à rebrousse-poil avec le ciseau; quelle que soit la correction mathématique de la forme, jamais elle ne donnera un aspect juste. En peinture, on ne se préoccupe pas assez de cette logique naturelle de la pratique; la plupart des peintres mettent au hasard leur griffe sur la toile, contrariant, sans y songer, la structure nécessaire de tous les objets et la géométrie divine. On peut bâtir un mur avec des coups de truelle par-ci, par-là; mais on ne caresse pas le visage de sa maîtresse, à commencer par le menton.

Les Musiciens juifs de Mogador sont dans le salon carré, à droite du paysage de M. Watelet : trois figures qui se dessinent sur un lambris de perle, sans aucun accessoire; il n'y a rien autour d'elles que le vide, mais ce vide est rempli par je ne sais quel air impondérable dont on a pourtant la sensation, comme dans les sobres intérieurs hollandais

de Peeter de Hoog. Deux juifs, vêtus de belles étoffes bariolées et d'un ton brisé très-harmonieux, sont accroupis par terre, et pincent leurs instruments avec une extase tout à fait orientale. Une belle jeune femme se penche entre eux deux, accoudée sur des tapis ; ses grands yeux se ferment à moitié sous l'influence des sons magnétiques. Peut-être va-t-elle se dresser tout à coup, et accompagner par une danse expressive la musique de ses frères les bohémiens.

L'Intérieur de corps-de-garde à Mequinez peint bien les mœurs de ces soldats aventuriers qui traitent la guerre à leur fantaisie et passent d'une activité surhumaine à l'indolence la plus incroyable. Ils sont là deux hommes au visage farouche, endormis comme des pachas sous le luxe de magnifiques draperies ; et, autour d'eux, les selles argentées, les équipements militaires, les armes brillantes, entassés pêle-mêle, jusqu'à ce que l'ennemi appelle au combat. Voilà un camp bien gardé, et un bon exemple pour nos soldats citoyens. La couleur de ce tableau est fine et transparente, comme à l'ordinaire, mais dominée par un ton général un peu trop violet, qui s'explique, d'ailleurs, par le reflet de tous ces rouges pourprant les costumes et les ustensiles d'Orient. Le rouge est la couleur chérie des enfants du soleil.

Le sixième tableau d'Eugène Delacroix, Naufragés abandonnés dans un canot, se trouve entre le Christ et l'Odalisque, à gauche dans la première travée de la galerie. C'est une peinture extrêmement poétique et d'un effet très-saisissant. On se rappelle le Naufrage, exposé en 1841, et appartenant aujourd'hui à M. Moreau, agent de change. Ce Naufrage ne craint aucune comparaison avec les plus fortes peintures des maîtres vénitiens; chef-d'œuvre dont la couleur gagne encore par l'influence du temps, au contraire de tous les mauvais tableaux. Le petit canot du Salon de 1847 est de la qualité du grand Naufrage. La mer a pris ses furieux tons de vert glauque, et déteint dans l'air jusqu'aux profondeurs de l'horizon. Le ciel et l'eau sont comme un même élément confondu par la tempête. C'est le même infini partout, en bas et en haut et autour de soi ; la colère partout, partout la nature impitoyable et frénétique. Aussi les marins du petit canot ne luttent plus. A quoi bon même jeter ce cadavre hors de la barque? ne vont-ils pas être engloutis tous ensemble? Un des hommes est couché à plat sur le ventre ; un autre renverse sa tête effarée sur le bord de la poupe, avec une expression très-dramatique. C'est terrible par la composition, par le sentiment et par la couleur.

Eugène Delacroix a bien mieux compris, suivant

nous, le drame du naufrage, que ne l'a fait Géricault dans la Méduse. La scène du radeau se passe tout près de vous, et en quelque sorte à portée du secours. Si vous voyez ainsi sous vos yeux les agonisants et les désespérés, et les pères qui pleurent leur fils mort, et les physionomies violentes, et les mains crispées qui, tout à l'heure, vont déchirer des membres humains, vous n'avez pas, cependant, l'impression complète de la situation; car la mer immense et implacable, où est-elle? Je vois bien quelques vagues sombres qui bondissent à l'autre bout du radeau. Mais, par ici, vos planches touchent le cadre; les naufragés n'ont qu'à allonger le pied pour prendre terre, ils ne sont pas perdus dans l'infini. Le peintre a dissimulé la cause et ne nous montre que le résultat. Ce qui n'empêche pas la Méduse d'être un des meilleurs tableaux du dix-neuvième siècle.

Mais si, au lieu de rapprocher du spectateur les marins abandonnés sur la mer, loin de tout rivage, vous enveloppez d'orages cette coquille de noix, ballottée sous son groupe d'hommes, combien l'impression est plus vive et plus irrésistible! Il n'y a pas moyen de les sauver. La poésie de la nature renforce ainsi la poésie de l'âme humaine. C'est ce qui résulte de la composition des deux Naufrages peints par M. Eugène Delacroix.

Au Salon de 1847, Eugène Delacroix est donc, comme toujours, un grand poëte et un grand peintre, d'une fécondité merveilleuse, et qui met autant d'art véritable dans une petite toile que dans ses belles décorations de la Chambre des députés ou de la Chambre des pairs.

V.

M. DIAZ, ETC.

Vive le soleil! vivent la couleur et les nymphes ambrées, et la chair d'opale, et les chevelures ondoyantes, et les belles étoffes aux mille reflets, et les pierreries flamboyantes, et les bois poétiques, et les gazons émaillés, et la lumière voluptueuse et les ciels infinis! Vive la vie! la vie partout, dans l'air insaisissable, dans le paysage sans cesse varié, dans les fleurs et les animaux joyeux d'être au monde, dans les créatures humaines agitées de tant de passions! décidément, la peinture ennuyeuse n'est pas amusante. Nous avons tous assez d'ennuis dans la vie politique et dans la vie intérieure, pour pardonner aux arts de nous rappeler la nature naturelle, *natura naturans*, comme disaient les anciens,

la nature éternellement féconde et luxuriante qui constraste si cruellement avec nos mœurs factices et toutes les inventions douloureuses d'un monde à l'envers.

Les anciens avaient eu l'esprit d'animer tout l'univers par des allégories fantastiques. Ils avaient peuplé les nuages et les étoiles, la mer et les ruisseaux, les forêts, les prés, les montagnes et les grottes, de myriades de génies et de divinités gracieuses. Ils avaient personnifié dans la forme par excellence, dans la beauté humaine, les diverses influences de la réalité extérieure. Symbolisme véritablement religieux, puisqu'il faisait aimer les conditions de notre existence.

Au contraire, le christianisme a voulu briser tous les liens de l'homme à une terre maudite. Il a noyé les Naïades dans leurs ruisseaux murmurants ; il a enterré les Dryades au pied des chênes attristés ; il a fait évanouir les Sylphes de l'air ; il a renvoyé aux enfers tous les génies évoqués par la poésie antique ; il a transformé le globe en Thébaïde déserte, en une vallée de larmes sur laquelle flotte, solitaire, l'ombre de Satan, offrant sa griffe perfide aux hommes fatigués de ce bain de pleurs.

La Renaissance moderne, au seizième siècle, a cependant racheté le monde de cette damnation catholique, et l'on vit alors mourir stoïquement,

pour sauver les droits imprescriptibles de la vie, une foule de martyrs aussi convaincus que les premiers chrétiens.

Depuis trois siècles, l'humanité soulève avec effort le sombre linceul dont le catholicisme avait enveloppé la vie universelle. Depuis les Valois, la France artiste et philosophe n'a cessé de protester en faveur de la nature et de la liberté humaine. Quand Rabelais créait Panurge et Gargantua, Germain Pilon modelait ses femmes aux longues cuisses, aux flancs voluptueux ; quand La Fontaine écrivait ses contes, Poussin peignait ses Bacchanales ; quand l'abbé Prevost devinait Manon, Watteau renversait ses bergères au bord des fontaines. Le dix-huitième siècle tout entier n'a eu qu'une idée, la réhabilitation de la nature, qu'un amour, la liberté de l'esprit et la beauté de la forme.

Gardons-nous bien de renier cette glorieuse tradition de la pensée moderne, sous prétexte d'un ascétisme condamné et d'une pruderie insensée. Dieu nous a donné le soleil et les campagnes splendides, et toutes les magnificences de la forme, pour que nous l'adorions dans son œuvre immortelle. Les artistes sont les prêtres qui initient les hommes de bonne volonté à l'intelligence du verbe de la nature ; car la nature parle sans cesse dans son langage mystérieux, et nous provoque à l'admiration.

Diaz est un des plus fanatiques de la lumière et de la couleur. Sa monomanie lui montre partout des coups de soleil et des effets de pierres précieuses. Pour lui, la nature est toujours illuminée et frémissante de plaisir. Il ne connaît point l'hiver et les climats gris. Ce n'est pas lui qui aurait imaginé que la terre est ronde avec des pôles glacés ; car il n'a jamais quitté les tropiques. Aussi les habitants de ses paysages se passent volontiers de vêtements, et s'ils se permettent quelques draperies légères, c'est un luxe et une fantaisie de couleur. Les arbres et les fleurs ne se couvrent pas de costumes étrangers. Pourquoi les femmes cacheraient-elles l'éclat de leur beauté toute nue, qui se mêle si bien aux nuances variées de la terre et du ciel? A vrai dire, même, les personnages de Diaz ne sont que des ornements et des accessoires. Ils sont faits pour compléter le poëme du paysage, et, au besoin, on les remplacerait par un buisson de roses, ou par l'épanouissement d'un rayon.

Que signifie donc la peinture de Diaz? Elle signifie que la campagne réjouit toujours le cœur de l'homme, que les forêts nous offrent toujours des spectacles magnifiques, et qu'il fait bon se coucher sur l'herbe et regarder le scintillement du jour à travers les feuilles des arbres, et que nous avons tort de ne pas nous retremper souvent au sein de

la nature, et que nous serions meilleurs si nous vivions un peu plus au grand air. A propos, que signifie donc un beau coucher de soleil?

Une promenade dans la forêt de Fontainebleau vaut, pour le perfectionnement de soi-même, tous les sermons de l'abbé Ravignan.

Nous avons au Louvre neuf sermons de Diaz, ou si vous voulez, le même discours en neuf images. L'Intérieur de forêt, exposé dans le grand salon, à droite en entrant, est resplendissant de lumière, avec une percée sous les arbres, des ombres transparentes et des éclats de soleil, sur un terrain couvert de mousse. Première qualité. Le Bas-Bréau est à droite, au commencement de la troisième travée : grands et beaux arbres autour d'une mare sauvage, où s'abreuve un troupeau de vaches en parfaite santé. Les Chiens dans une forêt offrent encore le même aspect pittoresque et la même abondance de couleur ; seulement, la verdure est diaprée par les petits épagneuls au poil lustré, qui courent en tous sens comme des lutins au sabbat. Dans la Causerie, un bouquet de femmes, au milieu de la campagne ; le Rêve, je vous souhaite de le faire ; la Baigneuse, je vous souhaite de la surprendre ; l'Orient, je vous souhaite d'y aller voir ; les Femmes d'Alger, je vous en souhaite à Paris. Partout, c'est la même exubérance et le même charme. C'est une ivresse de soleil.

Le talent de Diaz a pourtant un défaut, c'est de ne toucher qu'une corde de la nature. Prenons-le comme il est, puisqu'il a le bonheur d'être exquis. Un peintre n'est pas tous les peintres. Jouissons de cet endiablé de coloriste, en réservant aussi nos sympathies pour les autres qualités de l'art, pour la mélancolie et la profondeur de la pensée, pour la correction du dessin et la grandeur du style, pour toutes les images qui font pénétrer dans les passions humaines, si violentes et si complexes. Aimons à la fois Diaz et M. Ingres, Eugène Delacroix et Ary Scheffer. Faisons pour les contempoains comme pour les illustres morts. Ayons des couronnes pour toutes les gloires diverses. Que Raphaël ne fasse jamais nier Rubens. Claude Lorrain n'attaque point Hobbéma, et Murillo vaut le Poussin.

L'influence de Diaz a entraîné beaucoup d'artistes dans le tourbillon de sa lumière. M. Longuet s'y baigne en plein, et il y trouve des harmonies délicates et riches. Mais une fois qu'on s'est assimilé en partie les inspirations et les procédés d'un maitre, il faut reprendre son caractère propre et peindre selon son œil et son cœur.

M. Besson est aussi un peu trop magnétisé par le fluide de Diaz. Le Goûter au bois manque d'une originalité véritable. Les portraits de M. Besson, dont nous parlerons ailleurs, ont plus de naturel

que sa pastorale. On a refusé d'ailleurs à M. Besson ses meilleurs tableaux.

Haffner est dans le même cas. Il a au Louvre un excellent portrait de femme et des Paysans béarnais qu'on doit classer avec les productions des plus vigoureux artistes. Mais le jury a repoussé cinq autres tableaux d'Haffner, qui auraient décidé de sa réputation. Nous reprendrons M. Haffner avec M. Chasseriau et sa superbe Juiverie à Constantine, avec M. Gigoux et son grand Charlemagne, avec M. Maindron et son groupe d'Attila, avec les autres peintres ou sculpteurs écartés par le jury, malgré leur talent et une position déjà éminente dans l'école française.

MM. Muller, Isabey et Baron attirent, comme Diaz, les amateurs de la peinture réjouissante, rehaussée par la vivacité des tons. La Ronde du mai passe sans doute dans le monde pour un des plus jolis tableaux de l'année. Il est impossible, en effet, d'avoir en peinture plus de gaieté folle et d'abandon. Contre le mai, habillé de fleurs de la tête aux pieds, se tiennent un jeune garçon qui joue du chalumeau, et une jeune fille qui agite en l'air son tambour de basque. Un collier de belles paysannes endimanchées tournoie à l'entour comme le chœur des nymphes légères. Mais, en avant, le fil du collier s'est brisé et a laissé égrener par terre

une femme souriante que la perle sa voisine veut rattraper. Ces deux filles sont délicieuses, l'une accroupie et relevant en l'air son frais visage, l'autre avec son mouvement d'épaules et de hanches qui s'inclinent, tandis que les jambes sont emportées par la danse. Au milieu et de face, est une autre femme dont les blanches draperies sont collées sur ses formes juvéniles. A droite, une femme se penche pour boire à une fontaine; près d'elle, une mère montre la fête à son enfant, et un peu en arrière, dans la demi-teinte du bocage, des amants se disent à la bouche de voluptueuses folies, sans s'apercevoir qu'une fillette écarte les branches pour prendre en cachette sa première leçon d'amour.

La couleur du tableau de M. Muller est vive et variée, le mouvement de ses figures capricieux et bien dessiné. M. Muller est un praticien qui ferait un savant Christ ou un tableau d'histoire, tout comme un autre, s'il ne préférait le charme et l'esprit à la peinture plus sévère. Il a fait, une fois dans sa vie, un Martyre de saint Barthélemy, vigoureux et terrible comme un Ribera. Les premiers plans de sa Ronde du mai sont surtout peints avec une abondance et une liberté très-magistrales.

M. Isabey a toute sa coquetterie habituelle dans la Cérémonie, où se pavanent au milieu de l'église de Delft ses personnages du seizième siècle, cava-

liers raides et pomponnés, avec des justaucorps de toutes couleurs et des collerettes montantes ; femmelettes élégantes et bien tournées, dont les têtes éclatent sur les guimpes blanches, comme des bouquets sur les bords évasés d'une amphore chinoise. La jeune fille qui monte l'escalier est adorable. On remarque encore une foule de petites figures très-spirituelles, et qui minaudent le plus agréablement du monde. Le fond d'architecture est d'une belle couleur. Ce qu'on peut reprocher seulement à M. Eugène Isabey, c'est le miroitement de la lumière partout, d'un bord à l'autre de la toile, avec une valeur égale, sur les chairs, sur les dentelles, sur les étoffes de soie, sur les armes, sur les décorations de l'édifice. Il n'y a point d'effet général, mais beaucoup d'adresse, de fraîcheur et de délicatesse dans tous les détails.

M. Baron abuse un peu du rouge et des tons francs, rapprochés les uns des autres. Le Pupitre de Palestrina surtout agace trop vivement le regard. Dans l'Andrea del Sarto peignant une fresque au couvent de l'Annonciade, à Florence, la composition est ordonnée d'une façon très-pittoresque. Le peintre et son modèle, sa femme tant chérie qui pourtant le fit mourir de chagrin, sont montés sur l'échafaudage, à la hauteur de la voûte. Il a déjà esquissé sa Madone, qui deviendra un chef-d'œuvre.

Autour de lui, deux ou trois élèves sont occupés à broyer les couleurs ou à préparer les pinceaux. Ce tableau est à gauche, au milieu du petit salon d'entrée.

La Soirée d'été nous semble préférable aux deux autres tableaux de M. Baron. Ici le paysage et le ciel aident à l'harmonie. Les petites figures sont mollement couchées dans un parc et jouissent de la fraîcheur du soir et de l'herbe. C'est une scène de Boccace, si vous voulez, ou une Conversation de Lancret.

M. Camille Roqueplan était autrefois de cette pléiade gracieuse qui a toutes les sympathies du monde distingué et des jolies femmes, en conservant les qualités du peintre et du coloriste. Depuis qu'il a habité les Pyrénées, il a un peu changé sa manière ; son dessin est plus serré, sa couleur moins évaporée, son sentiment plus mélancolique. Il prend les lumières dans une harmonie plus douce et plus reposée, il donne plus de caractère à ses personnages, plus de véritable solidité au relief des formes. Cette métamorphose du peintre aura-t-elle servi son talent? Peut-être. Pour ma part, j'aime autant ses Montagnards faisant viser leur passe-port, ou son Paysage de la frontière espagnole, que n'importe quelle autre de ses peintures précédentes.

Dans le Visa des passe-ports, un paysan, debout,

se dessine sur un mur blanc, avec son costume pittoresque, son chapeau de feutre et sa figure hâlée. Un grand chien, de cette belle race courageuse et patiente qui partage toutes les aventures de l'homme des montagnes, est assis à ses pieds. A droite, un enfant, demi-nu, se chauffe au soleil ; à gauche, sur un perron, monte un des paysans, entre de jeunes filles curieuses. Tout cela doit représenter à merveille l'aspect du pays et l'individualité des habitants.

Les Paysans de la vallée d'Ossau sont une répétition de l'aquarelle exécutée en grand pour l'album de la duchesse de Montpensier. Je ne sais pourquoi, dans l'album, cette marche de montagnards a été intitulée : la Fuite en Égypte. A cause sans doute de la paysanne montée sur un âne et du jeune paysan qui le conduit. Ce gars-là n'accepterait jamais d'être saint Joseph.

Le petit paysage est très-lumineux et très-délicatement peint, surtout dans les fonds ; trop délicatement peut-être, pour l'expression d'un pays sauvage et fort accidenté.

On a dit que M. Camille Roqueplan se rapprochait un peu, dans ce nouveau style, du style de M. Adolphe Leleux. Mais l'analogie est plutôt dans le sujet, dans les costumes et dans la localité de la lumière, que dans le sentiment qui inspire les

deux peintres, ou que dans les procédés de leur exécution. M. Roqueplan a été frappé d'une certaine noblesse calme et sérieuse qui élève la tournure et la physionomie de ces enfants des montagnes, tandis qu'Adolphe Leleux a saisi leur côté farouche et aventureux. L'exécution de M. Camille Roqueplan est sobre, logique et correcte. La peinture de M. Adolphe Leleux est plus vive, plus passionnée ; elle se préoccupe de l'effet juste, plus que de la perfection du détail. M. Leleux se garde bien de peigner et de débarbouiller ses bergers. Il les prend sans façon et sans apprêt, au coin d'un rocher, sur la bruyère épaisse, avec leurs peaux de bête comme des pâtres du temps d'Homère, ou même grimpés sur leurs longues échasses de héron, quand ils arpentent les landes. M. Roqueplan leur donne le loisir d'endosser leurs belles vestes brunes pour aller à la ville ou pour se hasarder au delà des frontières. Les montagnards de M. Roqueplan songent déjà à se dépayser ; ceux de M. Adolphe Leleux n'ont jamais vu la plaine, et ne soupçonnent point la civilisation.

M. Leleux a eu deux tableaux dans le salon carré. Il le mérite bien. Le plus petit représente le Retour du marché, en basse Bretagne. Les figures ont un pouce de haut, mais une allure si particulière, un caractère si franc, une bretonnerie

si décidée, qu'on leur suppose tout ce qu'il faut pour être de parfaits sauvages. Soyez sûr qu'on ne parle pas français dans ce petit groupe de bouviers épatés et de brunes pastourelles.

Les Jeunes Pâtres espagnols sont de plus grande proportion. Garçons et filles se roulent pêle-mêle sur l'herbe rousse, ramassés en un monceau comme des aiglons dans une aire et jouant avec des petits chiens. Leurs visages cuivrés, leurs rudes crinières, leur bouche un peu bestiale, laissant apercevoir des crocs d'ivoire, leurs mouvements brusques, les étoffes couleur de mousse brûlée, le paysage âpre et stérile, le ciel vif, mais orageux, tout annonce une race bien distincte et un coin perdu dans quelque *sierra* inaccessible.

Les Bergers des landes ont également leurs signes autochtones. Ils arrivent du pâturage avec leurs échalas de sept lieues, et touchent du front au toit des chaumières. La couleur de ce tableau est très-vigoureuse.

Le chef-d'œuvre de M. Leleux, au Salon de 1847, n'est pourtant pas une scène des Pyrénées ou de la Bretagne : c'est le portrait du peintre par lui-même, une belle tête, qui aurait conduit son homme partout où il faut du courage et de l'originalité.

M. Armand Leleux a quatre tableaux : des Men-

diants espagnols qui marchent comme des princes ; un intérieur, et deux petites figures d'Andalous. Le Guittarero est plein de physionomie et très-bravement peint.

M. Hédouin a deux tableaux : un Souvenir d'Espagne, perdu dans la travée noire, et une petite Paysanne Ossaloise, perdue dans la galerie de bois. M. Hédouin a déjà eu le malheur de voir refuser par le jury ses ouvrages les plus importants. La mauvaise place qu'on lui a donnée est un second refus de publicité.

Qui donc a fait une certaine célébrité à un tableau médiocre : Molière chez le barbier trouvant le type du bourgeois-gentilhomme ? M. Vetter doit avoir étudié la peinture dans les lithographies de M. Madou de Bruxelles. Son dessin est petit et sans accent, sa couleur commune et même discordante dans les rouges trop ardents du bourgeois. Les têtes sont insignifiantes ou d'une bouffonnerie grossière. Jamais vous n'auriez deviné Molière dans ce petit bonhomme rondelet et banal. Cela manque d'esprit, de finesse, de véritable comique, et, comme disait Diderot, de ce que vous savez.

Le « ce que vous savez », ou plutôt le « ce que vous ne savez pas », le « on ne sait quoi », l'intraduisible, l'indéfinissable, cette chose vague, qui est pourtant la seule réelle, qui vous saisit et que vous

ne pouvez saisir, qui est l'éloquence même et qui n'a pas de nom, qui invente sans y songer, et qui se comprend tout de suite, la poésie, le caractère, le sentiment, le feu sacré, le génie, « je ne sais quoi », voilà le rare et le précieux dans les arts.

VI.

LES PAYSAGES.

M. Corot n'a jamais fait de meilleure peinture que son effet de Soir, du grand salon : une rivière, vers le milieu une barque qui se dessine en noir, bouquets de grands arbres à droite et à gauche, fond de ciel plombé, presque tout du même ton crépusculaire, deux notes seulement qui se combinent ou qui se répondent, le bistre foncé et l'argent mat, une exécution simple et sobre, un sentiment très-mélancolique, le silence et la rêverie ; voilà.

Arrêtez-vous devant ce petit tableau, qui a d'abord l'air d'une esquisse confuse, vous sentirez un air mou et presque immobile, vous plongerez dans le brouillard diaphane qui flotte sur la rivière et se

mêle, bien loin, bien loin, avec les nuances verdâtres du ciel à l'horizon, vous écouterez les bruits imperceptibles de cette calme nature, à peine un frissonnement de feuilles ou le sillage d'un poisson à fleur d'eau, vous retrouverez toutes les émotions de quelque soirée, où, solitairement assis au bord d'un lac, après un jour monotone, vous avez attendu que la nuit allumât ses premières étoiles.

Si la peinture a pour but de communiquer aux autres l'impression ressentie par l'artiste devant la nature, le paysage de M. Corot remplit les conditions de l'art. Comment ce paysage, assez singulièrement peint, produit-il ce résultat ? Il me semble que la peinture un peu mystique de M. Corot agit sur le spectateur à peu près comme la musique sur le dilettante, par un moyen indirect et inexplicable. Comment se fait-il qu'une phrase musicale de Beethoven, un son vague et fugitif, provoque inévitablement une certaine idée et non point une autre ? On a cherché, de nos jours, l'expression de la musique dans des moyens directs et matériels, dans l'analogie du bruit avec la chose qu'on veut représenter ; mais la grosse caisse et les timbales n'ont jamais si bien réussi qu'une simple et pure mélodie qui s'adresse à l'âme. La musique imitative ne vaudra jamais la musique poétique.

C'est assurément une faiblesse, dans un art plas-

tique comme la peinture, d'indiquer imparfaitement l'image, même quand le sentiment est dessous. C'est la faiblesse naïve de M. Corot. Son originalité se présente sous de triples voiles qu'il n'a jamais pu soulever dans aucun tableau. Cette exécution embarrassée, ce dessin pénible, quoiqu'il arrive à l'élégance, cette couleur morne mal plâtrée, tout trahit une persévérance difficile et qui n'a jamais pu dominer la pratique de son art. M. Corot est comme un homme sensible et éloquent, dont la parole reste bien au-dessous de son impression. Nous avons vu de lui cependant des esquisses franchement peintes du premier coup, et si justes d'effet avec leur douce lumière, qu'elles se maintiennent à côté de peintures plus vigoureuses et plus éclatantes.

L'autre paysage de M. Corot est, comme à l'ordinaire, une sorte d'idylle un peu blême, où un jeune berger nu joue avec sa chèvre. J'ai toujours pensé que M. Corot traduirait mieux le breton que le grec. C'est une expérience qu'il pourrait faire, et sans doute sa réputation y gagnerait.

M. Charles Leroux est presque l'opposé de M. Corot. Son exécution est très-habile, très-vigoureuse et peut-être trop compliquée. Le sentiment agreste qu'il cherche dans ses paysages est presque étouffé sous l'enveloppe réelle et solide d'une pâte tourmentée jusqu'à l'exagération. Ses esquisses ont bien plus

de légèreté, de sentiment et de poésie que ses tableaux finis. On lui a refusé cette année une grande Vue d'Escublac sur la côte du Croisic, enlevée de verve d'après nature. Trois ou quatre arbres courbés par le vent dessinent leur silhouette étrange sur un fond de sable en talus, vivement éclairé par un soleil d'orage ; à droite, la mer ; en avant, un terrain crayeux avec quelques herbes marines. M. Marvy fait une eau-forte de cette belle composition.

Dans le Souvenir de la forêt du Gavre en Bretagne, grande allée prise de face et bordée de chênes fermement rendus, la terre est tapissée partout d'une verdure un peu âcre. Les arbres aussi sont en plein vert, et presque sans demi-teintes pour adoucir la couleur. Chaque branche, chaque groupe de feuilles sont étudiés avec une obstination qui appesantit les formes. Ce qui manque surtout au tableau, c'est la variété, variété de touche et variété de coloris.

La prairie des ormeaux est plus librement peinte. M. Charles Leroux s'y est moins préoccupé de faire un tableau pour l'Exposition. Ses arbres verts ou dépouillés, ses haies vives et son herbe drue, et son vivier profond et brun, s'arrangent bien ensemble. L'allée d'ormeaux a beaucoup de caractère et de grandeur. Nous avons vu souvent le pays de la Vendée, où M. Leroux prend ses paysages d'affec-

tion, pays sauvage et vigoureux, avec des tempéraments d'arbres qu'on ne trouve point ailleurs, une végétation courte et colorée, une qualité de ciel très-particulière ; pays où les hommes et les arbres respirent un air sain, tonique et valeureux.

M. Charles Leroux possède les principales dispositions d'un bon paysagiste. Sa passion rustique s'entretient par une vie habituelle au grand air ; aussi conserve-t-il à la nature ses traits décisifs. Le véritable style est celui qui exprime l'objet avec sa signification essentielle. M. Leroux est de plus un peintre très-adroit et très-énergique. S'il avait plus de légèreté dans la main, plus de variété dans la coloration, il faudrait le mettre tout de suite en première classe. On peut croire qu'il y arrivera.

M. Jeanron a fait, cette année, un grand paysage très-remarquable, intitulé le Repos du laboureur. C'est la campagne des environs de Paris, triste et nue, mais pourtant fertile, une campagne prolétaire en quelque sorte, qui ne s'appartient pas à elle-même, qui renonce au luxe et au caprice pour produire avec fécondité. M. Jeanron a toujours été un peintre plébéien, jusque dans l'expression du paysage. Il aime les plaines laborieuses qui ne se reposent jamais, ou les rochers sauvages et indomptés. Les fleurs exquises ne poussent point dans ses champs, pas plus que les bijoux sur les haillons de

ses rudes ouvriers ou de ses mendiants. Il laisse aux peintres fashionables les dentelles et les riches étoffes, et aussi les gazons émaillés ou les halliers de roses.

Son Labourage offre donc un aspect de la nature peu envisagé par les artistes, très-neuf et très-juste de caractère. Je suis sûr que les laboureurs français lui donneraient le prix au Salon. Un jury, connaisseur en peinture, l'aurait aussi placé dans un meilleur jour. Vous auriez vu la franche tournure des paysans arrêtés près de la charrue sur la terre raboteuse, les beaux chevaux membrus, comme Géricault savait les faire, la solidité des premiers plans, la dégradation de la perspective, si difficile sur une campagne plate, la profondeur du ciel, la virilité de la touche, et tous les signes d'une pratique consommée.

Les paysagistes qui traitent ainsi les figures en accord avec le monde extérieur sont rares, quoique les maîtres n'aient jamais fait autrefois ces distinctions dans la peinture, si ce n'est peut-être les Hollandais.

M. Jeanron a encore exposé un autre tableau, Contrebandier silencieux et alerte, rasant l'angle d'un rocher. Ces sujets familiers au peintre des Forgerons de la Corrèze, des Gamins de Juillet, des mendiants et des bohémiens, lui donnent donc quelque analogie avec le talent de M. Leleux. Tous

deux aiment à raconter l'histoire des races et des individus que la civilisation n'a point attaqués ou qu'elle n'a pu vaincre. Nos peintres feraient bien de se tourner un peu du côté populaire. Si l'ancienne aristocratie fournissait à Titien et à Van Dyck de nobles types à reproduire, la bourgeoisie actuelle s'éloigne chaque jour de l'élégance et de la grande tournure. Les scènes officielles de la vie moderne ne se prêtent pas beaucoup aux images originales ou magnifiques. Les habits du travailleur ont plus d'aisance que les habits de l'oisif; un égoutier est plus beau en peinture qu'un notaire ou qu'un marchand. La physionomie et la mimique du peuple sont surtout bien plus expressives, que le masque et le mannequin du tiers État.

En face des Laboureurs de M. Jeanron, dans la petite rotonde qui coupe la longue galerie, on s'est retourné vers le Combat de taureaux, par M. Coignard, pendant à son paysage du dernier Salon, Intérieur de forêt, avec un troupeau de vaches multicolores. M. Coignard a passé l'été aux alentours de la Gorge-aux-Loups, dans une des parties les plus vierges de la forêt de Fontainebleau, sans soupçonner qu'elle allait être violée, hélas! par la bande meurtrière du *conservateur*. Pourquoi le peintre a-t-il commis le même crime sur la haute futaie qui servait de fond à son tableau? Dans la composition

primitive, les taureaux enflammés se dessinaient sur des arbres, dont le ton vigoureux produisait un heureux contraste du rouge au vert. Depuis que M. Coignard a abattu sa forêt, il n'y a plus d'intermédiaire suffisant entre la pourpre du soleil qui jette ses derniers feux à l'horizon, et la couleur fauve des robustes lutteurs. Le ciel est trop également vif pour les violences du premier plan; car ce combat de taureaux est peint avec une fougue tout à fait sauvage. La forme et les mouvements sont très-fièrement dessinés. Voilà des taureaux de pure race et de grandeur naturelle, quoiqu'ils aient sur la toile la proportion des taureaux d'un récent académicien.

M^{lle} Rosa Bonheur, qui aurait été de l'Académie avant la révolution française, a réduit sous le joug des bœufs de labour, et fait reposer ses troupeaux dans les pâturages du Cantal. M^{lle} Rosa peint presque comme un homme. Je souhaite sa bravoure de pinceau à M. Verboeckoven et autres *précieux*, qui peignent comme des demoiselles.

M. Flers rêve toujours sa Normandie où il a reçu le jour, et s'il s'arrête à l'île Saint-Ouen; c'est qu'il y trouve, comme dans ses prairies normandes, de l'herbe haute, des saules et des peupliers, et des joncs qui se mirent sur l'eau. M. Flers est aussi de ces bons campagnards qui ont en horreur les

jardins anglais et les allées à la Mac-Adam. Il aime mieux prendre ses gros sabots pour marcher sur la rosée ; ce n'est pas lui qui sarclera son jardin, qui crucifiera ses pommiers en espalier, et qui enlèvera la *cannelée* de sa petite mare émeraude. Il respecte les forêts microscopiques où bourdonnent les insectes, et les flaques d'eau où se cache la renazelle. M. Flers est aussi Normand que M. Leleux est Breton.

Nos paysagistes se sont partagé ainsi la France et le monde : M. Hoguet a pris la butte Montmartre et les moulins à vent, qu'il agite avec une verve et une adresse extraordinaires ; M. Joyant a hérité du Canaletto et du Guardi, à Venise ; M. Very, M. Brissot, M. Anastasi, M. Leroy, aiment les bois ; M. Thierry, les paysages fantastiques ; M. Victor Dupré, M. Bronquart, M. Bohm, les chaumières cachées sous les arbres ; M. André, les taillis élégants sur les collines ; M. Adrien Guignet, les ravins sauvages et les broussailles rousses ; M. Michel Bouquet, les fraîches vallées ; M. Chardin, les effets d'automne et de soleil couchant. M. Karl Girardet s'est lancé jusqu'au Caire, et sa Vue, prise d'un cimetière égyptien, a beaucoup d'originalité. M. Hugues Martin a risqué le désert, le désert tout nu et sans horizon, avec un chameau jaune comme le sable mouvant, jaune

comme l'air épais de l'atmosphère. M. Delessart a fait un petit Soir très-mystérieux. M. Lapierre et M. Chintreuil se sont réservé les pays poétiques inventés par M. Corot, et qui n'existent pas sur les cartes de géographie.

Le tableau de M. Chintreuil est une sorte d'élégie, où les arbres soupirent comme des ombres errantes. Une jeune fille rêve, assise au bord d'une fontaine. Tout cela tremblote vaguement, sans tenir à la terre; peinture faible et indécise, où se devine cependant une certaine tendresse d'imagination, à ce que dit Béranger.

M. Lapierre, dans le nouveau style sobre et élégant qu'il a adopté, ne manque pas de qualités solides; car il a commencé par être un fervent naturaliste, et par lutter avec les granits de Fontainebleau. Aujourd'hui, il paraît vouloir s'arrêter entre M. Corot et M. Paul Flandrin.

Celui-ci a exposé quatre tableaux, la Paix et la Violence, petits pendants ovales, dans le sentiment de Francisque Milet; une Lionne en chasse, qui n'a rien de commun avec les lionnes du désert ou du Jardin des Plantes, ni avec les lionnes de bronze sculptées par Barye; et un grand paysage arcadique, bucolique, mythologique, antique, un paysage de convention, composé dans un système auquel la nature est absolument étrangère.

Nous sommes bien éloigné de prêcher aux artistes l'imitation de la nature, pas plus dans le paysage que dans les autres sujets où se trouve intéressée la personne humaine. D'ailleurs, qu'est-ce que la réalité, s'il vous plaît? Y a-t-il pour tout le monde la même réalité? point du tout. Car vingt peintres, les plus naïfs du monde, et se proposant tous de copier un objet placé sous leurs yeux, le verront et l'exprimeront de vingt manières différentes et souvent opposées. Relativement à nous, tout ce qui existe prend une forme et une couleur en rapport avec notre propre organisation. Le vert est plus ou moins bleu, plus ou moins jaune, selon nos facultés visuelles, et les êtres nous frappent par certains caractères plus ou moins exagérés, selon nos tempéraments divers. Bien plus, le même homme ne voit jamais le même objet de la même façon. Admirable mystère de la variété et de l'infini!

Comment donc pourrait-on, dans les arts, copier la réalité? On a vu des écoles dont c'était la prétention; mais il est arrivé à ces sectaires étroits ce qui était inévitable, que, malgré eux, ils n'ont jamais pu faire abstraction de leur personnalité, et qu'ils ont abouti, comme toujours, à un mélange et à une approximation relative.

Laissons donc de côté ce prétendu naturalisme

qui contrarie la nature et ne saurait même exister, cette théorie absurde de l'imitation *matérielle*, qui supposerait d'abord le suicide de l'artiste et le néant de toutes choses ; car il faudrait enlever du même coup l'âme du peintre et la vie incessamment mobile de l'être qu'il veut peindre. Prenons, comme c'est la vérité, que l'art résulte de l'impression produite sur l'homme par la nature, du reflet du monde extérieur dans le microcosme, dans ce petit monde que nous portons au-dedans de nous. Mais cette combinaison exige la nature, à titre indispensable, aussi bien que le sentiment de l'artiste. Si l'esprit travaille seul, en dehors de l'influence naturelle, et en quelque sorte à vide, les images produites par cet onanisme, n'auront point les caractères de la vie et de la durée. Elles s'évanouiront comme un germe livré aux vents.

Au contraire, si l'artiste n'est pas son objet à lui-même, comme dirait un philosophe allemand, s'il prend son objet hors de soi, et son point de départ dans la nature, la génération de l'image est dans sa double condition normale. L'artiste a bien plus de contact sympathique avec les autres hommes qui poursuivent tous aussi, chacun à sa manière, l'interprétation des mêmes objets naturels.

M. Flandrin appartient au système qui sacrifie la nature à l'orgueil solitaire de l'homme. Il est

revenu à l'école de M. Bidauld, de M. J. V. Bertin et des paysagistes de l'Empire. Sa théorie est la même, absolument : composer un paysage de style, sans sortir de chez soi. La recette est facile et simple : prenez un site grandiose, des arbres élégants, un peu d'architecture, des fonds de montagne et un ciel pur ; au premier plan, quelque tombeau antique, du laurier-rose, un fragment de colonne, une figure nue ou drapée à la romaine.

Mais nous connaissons déjà ce procédé trivial ; mais nous l'avons déjà vu, non-seulement sous l'Empire, mais au dix-huitième siècle dans la froide école des Zuccarelli, des Pannini, des Locatelli ; mais au dix-septième, dans la mauvaise queue du Guaspre et du grand Nicolas Poussin. Nous avons assez d'Orizonti et de Lairye comme cela ; assez de Bidauld et de Bertin. Passons à des exercices moins héroïques.

Je conviens que M. Paul Flandrin est un esprit distingué, qui se sauve presque du commun, avec la théorie la plus banale du monde, et qui a le talent de donner un certain style à des vieilleries traînant partout. Son grand Paysage, avec une lutte de bergers nus, est un des meilleurs tableaux qu'il ait faits. Le théâtre de la bucolique est disposé à merveille : les planches au milieu ; la coulisse d'arbres à droite et à gauche ; au fond, une décoration

de papier, qu'on pourra changer à volonté. Ce paysage a de la tranquillité et un certain charme ; l'air a plus d'étendue et de profondeur que dans les paysages ordinaires de M. Flandrin. Je ne connais guère de tableau au Salon qui montre mieux, à la fois, les qualités d'un homme et les défauts d'un système de peinture. Je n'ai pas l'honneur d'avoir vu jamais M. Paul Flandrin ; mais je ne serais pas embarrassé de faire son portrait. Je réponds qu'il n'est pas dans les types de Rubens.

M. Flandrin, qui est certainement un homme très-intelligent, et c'est pour cela que nous insistons sur son tableau ; notre habitude étant de ne pas tourmenter les insignifiants et les neutres, M. Flandrin devrait se rappeler la curieuse et instructive histoire du paysage au dix-neuvième siècle, épisode de l'art que nous raconterons un jour plus en détail. Le Salon de 1847 nous présente, d'ailleurs, les jalons de cette révolution rapide et radicale, puisque nous y trouvons MM. Watelet et Jolivard, deux bourgeois de la Constituante, qui ne soupçonnaient pas Danton, Robespierre, Saint-Just et la Convention nationale.

Sous le règne paisible de M. Bidauld, le Louis XVI du paysage, M. Watelet, qui devait en être le Bailly, avec cette différence que tous deux, MM. Bidauld et Watelet, ont coulé de longs et heureux jours,

M. Watelet, l'homme simple et naïf, qui n'appartenait pas à la race des Césars, mais à une race d'honnêtes artistes dont George Sand a peint l'intérieur de moulin dans ses *Lettres d'un Voyageur;* M. Watelet arriva tout à coup avec une chaumière de paysans, un toit qui fume, une cour de ferme, un ruisseau et des canards, un petit sentier jonché de feuilles d'automne.

La révolution ne semblait pas effrayante, au premier aspect; car M. Watelet n'était guère plus fort à peindre le caractère de la campagne moderne, que M. Bidauld avec ses temples antiques et ses paysages d'anté-christianisme. La plèbe cependant se mit à comprendre que M. Watelet protestait contre l'aristocratie des tyrans romains et des arbres féroces. Comme l'ancien maire de Paris, M. Watelet devint très-populaire, et bientôt on accepta près de lui M. Jollivard, qui avait l'audace de pénétrer dans l'intérieur de forêts véritables, avec des chênes en bois, des houx piquants, des genévriers mélancoliques et de l'herbe sans façon.

Cela dura quelque temps. Mais la Bastille était prise, et la jeunesse émouvée poussa plus avant ses conquêtes. Vers 1830, on vit tout à coup des bandes d'aventuriers qui s'emparèrent de la nature et de la poésie, et renversèrent l'ancienne royauté. Decamps, Cabat, Roqueplan, Paul Huet, Marilhat,

Jules Dupré, Rousseau, furent les chefs de cette révolution. Cabat, Paul Huet et Roqueplan, quoiqu'ils aient été du 10 août, sont demeurés un peu girondins; mais Diaz, Français, Leleux, et une foule de jeunes intrépides sont venus réconforter les audacieux novateurs.

M. Paul Flandrin espère-t-il une restauration en faveur du droit divin et de l'ancienne religion? Il aurait tort, car la république de l'art n'a pas eu et n'aura pas son Napoléon, dont le despotisme a ramené les barbares. L'histoire ne se répète jamais, et dans les arts, comme en toutes choses, ce qui est mort est bien mort.

VII.

LES PORTRAITS.

Nous avons eu le courage de regarder tous les portraits, l'un après l'autre, le livret en main, et nous les avons comptés par curiosité. Ils sont 482, peints à l'huile. Ajoutez les innombrables miniatures, pastels et dessins, les gravures, les bustes et médaillons, et mettez mille têtes, d'un fameux style et d'une tournure adorable, pour la plupart. Si par malheur on retrouvait cette collection dans quelques siècles, nous ne paraîtrions pas à notre avantage devant la postérité.

Véritablement ce sont les mœurs qui commandent la forme. A bel esprit, forme élégante; à cœur loyal, noble expression. L'homme extérieur est moulé sur l'homme intérieur, comme dit Swedem-

borg ; ou, comme dit Lessing, le portrait est l'idéal de l'homme. Partout, l'homme représente la pensée de son temps. Les Grecs sont beaux, sous le règne d'Aspasie ou d'Alcibiade. Les Romains sont puissants, sous le règne de César. Le moyen-âge est convaincu et inflexible, la Renaissance est capricieuse et folle, le règne de Louis XIV est majestueux, le dix-huitième siècle est tout charme et volupté, la Révolution est austère et philosophe, l'Empire est militaire, la Restauration bigote, — notre temps est usurier.

L'art a laissé le portrait de tous ces symboles, Vénus, Antinoüs, la Vierge, Diane de Poitiers, Montespan, Pompadour, Brutus, Murat, Charles X, et finalement l'Intérêt matériel, à la face plate, aux tempes rebondies, à l'œil vitreux, au teint de plomb. La race des hommes chevaleresques et bravement campés, la race des femmes fines et fortes comme l'acier, ont disparu du monde. Apollon et Vénus sont morts. Don Quichotte lui-même a quitté les grands chemins, et, suivant sa prédiction, le globe, cette île perdue dans le ciel, est gouverné par Sancho, avec ses appétits grossiers.

Comment accoster tous ces visages insignifiants et prétentieux ? que dire de MM. K. L. M. N. O. P. Q. ? Prenons l'alpha et l'oméga de cette kyrielle, une demi-douzaine d'excellents portraits et autant de

détestables; une vingtaine de portraits intéressants par la manière du peintre ou le nom du personnage; le reste au hasard.

Les plus remarquables sont incomparablement le portrait d'Adolphe Leleux, peint par lui-même, le médaillon de Liszt, par Henri Lehmann, et les deux portraits, par Couture. Nous avons déjà parlé du portrait de M. Leleux : la tête est vue de face, le teint bistré, les cheveux noirs et courts, l'œil ombré par de beaux sourcils. Le buste est coupé au-dessous des épaules. Point d'accessoires; un fond neutre. Energique peinture, pleine de caractère et exécutée à grandes touches, comme les portraits des maîtres vénitiens.

Le portrait de Liszt est de profil sur fond uni, gris-perle; c'est une tête correcte et ferme, coupée au cou comme dans les médailles de la Renaissance. De grands cheveux, rejetés en mèches plates comme des lanières, découvrent le front un peu court, semé de protubérances significatives. La ligne du profil est pure, superbe et d'une inflexibilité extraordinaire. Jamais le bronze n'a arrêté plus fixement le galbe d'une tête humaine. Le modelé intérieur, fin et serré, immobile et métallique, est obtenu par une fusion de demi-teintes dont on n'aperçoit point les transitions; procédé très-singulier où la touche du peintre disparaît absolument. L'exé-

cution est dissimulée sous la volonté de l'artiste; on s'étonne du résultat sans en saisir les moyens. On dirait que cette forme immuable s'est cristallisée sous un souffle subit et magique pour l'éternité. Le sang s'est figé dans cette enveloppe qui ne palpite plus ; la vie s'en est retirée avec ses variations incessantes. La statue immortelle a remplacé l'homme éphémère. Ce n'est pas le portrait d'un vivant, c'est le souvenir idéal et durable d'un mort.

Ce système en peinture a beaucoup d'analogie avec la statuaire. Il est certain qu'il élève l'art au-dessus de la réalité, mais en le privant, toutefois, de ses conditions sympathiques. C'est un peu la métaphysique et presque l'algèbre de l'art. Tel homme donné, avec ses passions, son agitation insatiable, sa physionomie vibrante et mobile, égale telle ligne déterminée et invariable. Pour de pareilles équations, il faut beaucoup d'intelligence et de calcul, plus encore que de sentiment poétique. Il faut une réflexion profonde et sûre, plutôt qu'une perception vive et spontanée ; car le peintre renonce ainsi à l'expression des effets, aux accents fugitifs de la forme agissante, au rayonnement de la lumière. Ce portrait étant fait, il n'y a pas moyen d'en faire un autre autrement. Le Titien aurait fait cent portraits différents du même modèle, parce qu'il y a cent hommes divers dans le même homme.

M. Lehmann a resserré, en quelque sorte, tous les éléments de la personnalité qu'il voulait peindre, en leur symbole combiné.

Le moyen âge avait à peu près le même système pour ses types consacrés. Ainsi, l'image du Christ, une fois quintessenciée par les premiers fidèles, avait été adoptée et reproduite constamment sans aucune variation. Le profil de Napoléon est déjà presque coulé dans un moule populaire, qui passera à la postérité. Les grands personnages historiques se prêtent bien à ces abstractions, qui représentent l'unité d'un génie solennel. M. Liszt est de nature trop orageuse, pour que son portrait par M. Lehmann lui ressemble beaucoup. C'est un sylphe insaisissable plutôt qu'un héros de bronze. Il est formé de nuages capricieux, plutôt qu'il n'est taillé dans le granit. S'il y a une physionomie nerveuse, flottante, déréglée, convulsive, c'est la physionomie de Liszt. Toutes les émotions de sa divine musique, toutes les fantaisies de son improvisation passent sur son visage aussi vite que ses doigts courent sur le clavier ; physionomie fantasque, imprévue, un peu bizarre, toujours inspirée comme son talent.

C'est donc un incroyable tour de force d'avoir arrêté ce torrent et immobilisé cette figure fantastique. Le portrait de M. Lehmann est une création

très-rare, très-surprenante et très-belle. Elle a été faite sous l'influence de M. Ingres à Rome, 1839.

Les portraits de M. Couture sont à l'antipode de la peinture de M. Lehmann. Dans ses portraits, M. Couture est plus près du naturalisme flamand que de la philosophie germanique. Le praticien habile, libre, un peu brusque, enlève l'image sous le premier aspect où elle le frappe, avec l'attitude surprise au moment même, sous le rayon de soleil qui illumine son modèle. Le voilà, regardez-le avec sa pose sans apprêt, la main gauche tout bonnement dans son gousset, la main droite appuyée sur une table, le visage frais et insouciant, la lèvre vermeille, l'œil sans inquiétude. Les tons de chair sont volés à une nature saine et rubiconde; les habits sont peints, sans y songer, dans une belle couleur sourde qui ne dévore point le visage. Le fond est d'un beau vert, glacé de bistre et de gris. Cela manque un peu de caractère; mais on ne fait pas poser tous les jours devant soi les patriciens de Venise ou les grands d'Espagne.

Le portrait de femme, par M. Couture, n'a pas non plus les signes de l'héroïsme et des castes orgueilleuses. C'est une figure intelligente et régulière, simplement drapée dans un châle foncé. La tête est bien modelée et la couleur d'une belle qualité.

M. Haffner a peint, dans le même sentiment que

M. Couture, un très-beau portrait, en buste, de M^me de W., n° 796 ; mais l'administration du Louvre a eu soin de le placer si haut, à droite, première travée, qu'on n'en a pas remarqué tout le mérite. La femme est vue de trois quarts, tournée à droite ; cheveux noirs, cou nu, robe noire, avec un liséré de dentelle sur la peau. Cela rappelle la grasse et vivante peinture de Maas et des maîtres flamands du dix-septième siècle ; la touche en est ample et assurée, la couleur forte et harmonieuse, l'effet simple et juste, la physionomie spirituelle et expressive. M. Haffner est un artiste qui fait son chemin, malgré le jury.

MM. Tissier, Besson, Verdier, Yvon, tiennent encore à la même école, ou, pour mieux dire, ils ont de l'analogie dans leur manière de voir et de traduire la nature. Le portrait de jeune femme presque collée à un lambris grisâtre, par M. Tissier, est une des bonnes peintures du Salon : couleur abondante, mouvement gracieux, exécution franche.

La Jeune Fille de dix-huit ans, par M. Besson, est bien tournée, dans un sentiment très-mélancolique ; avec ses cheveux blonds en désordre, son teint mat, sa robe d'un beau ton de safran, chiffonnée et entr'ouverte, son front penché sur ses mains qui viennent de détacher ses bijoux, elle a l'air d'une Madeleine renonçant aux vanités du

monde. A dix-huit ans, déjà! Le raccourci du bras gauche est très-répréhensible. L'amour de la couleur ne doit pas faire négliger la correction de la forme et la pureté du style ; au contraire, la couleur est même le moyen essentiel en peinture pour exprimer précisément la forme, le dessin et le relief des corps, ou, si l'on veut, les aspects que la nature offre à nos regards.

M. Yvon, l'auteur des vigoureux dessins pris en Russie, et que nous avons déjà signalés, a fait le portrait de M. Mathieu Meusnier, statuaire. C'est un peu noir et un peu lourd, mais dans la bonne tradition.

M. Hermann Winterhalter, dans sa Tête de jeune femme brune, et M. Henry Schlesinger, dans sa Jeune Fille effeuillant une marguerite, ont cherché le charme et la coquetterie; M. Pérignon, dans ses neuf portraits en robe rouge acerbe ou vert cru, a cherché l'argent; M. Court a cherché le succès banal; M. Hippolyte Flandrin, dans son portrait d'homme, n'a cherché que le style.

C'est un spectacle digne d'attention que la lutte courageuse de quelques hommes de talent, au milieu d'un système radicalement faux et même opposé à la propriété fondamentale de leur art. M. Hippolyte Flandrin se débat avec une persévérance digne d'un meilleur objet, contre les diffi-

cultés insurmontables que son école se crée volontairement en peinture. Le moyen de la peinture, c'est la couleur, comme le son est le moyen de la musique. Faites donc de la musique sans le son, seulement avec des mesures vides et des soupirs abstraits! En musique, la mesure ou le rhythme ne sont que les dépendances du son qu'ils resserrent ou qu'ils précipitent, avec sa variété infinie du haut en bas de la gamme, avec ses dégradations et ses demi-teintes, ses majeurs et ses mineurs, ses dièzes et ses bémols. En peinture, on opère sur la couleur, dont les lignes, ou ce qu'on appelle le dessin, ne sont aussi qu'une dépendance, sans existence propre et distincte de la couleur. Faites donc de la peinture avec quelques lignes et rien dedans, ni rien autour, le vide comme les soupirs en musique; n'est-ce pas comme un papier à musique, réglé, mais sans notes, muet et morne, — le néant?

Les lignes ou le dessin ne servent qu'à contenir la couleur, à en déterminer les harmonies. On pourrait même dire que la ligne est une abstraction en peinture; elle n'existe pas; mais on la suppose entre deux couleurs différentes, comme on la suppose entre les corps dans la nature. Est-ce qu'il y a, le long de votre front, de votre nez et de votre menton, une ligne qui arrête votre profil? Ce qui dessine votre profil, c'est la couleur qui différencie de

tout l'entourage extérieur votre tête placée dans une certaine attitude et sous une certaine lumière. La preuve qu'il n'y a point de ligne, c'est que votre profil change même de charpente sous des lumières différentes.

Nous avons tout à fait à cœur cette question capitale en peinture, et à laquelle se rattachent en même temps toutes les questions de procédé et toutes les questions d'effet et de résultat. La préoccupation exclusive de la ligne, substituée à la passion de la lumière et de la couleur, c'est l'anéantissement de toute peinture et de toute poésie. Dans un paysage baigné de lumière et d'ombre, si vous cherchez des lignes, vous trouverez peut-être quelques détails séparés de l'ensemble; mais l'impression générale de la nature vous échappe. Au lieu d'avoir devant vous l'immensité, le ciel infini, la perspective profonde, les harmonies de la terre et de l'air, et le gracieux mélange des arbres sur des fonds mystérieux, vous obtenez une petite feuille découpée et vue à la loupe, un fragment de pierre, une minutie quelconque. S'il vous suffit de voir un petit phénomène isolé, ne prenez pas la peine de courir les bois ou d'escalader les montagnes, enfermez-vous dans un herbier, avec des microscopes et des bocaux pleins de choses curieuses. Vous pouvez devenir un savant; mais vous êtes au revers de l'art.

Pour la peinture des scènes historiques et des compositions compliquées avec des personnages et de l'espace, l'école dont nous parlons est tout aussi impuissante ; car une foule d'hommes est comme une forêt d'arbres ; c'est la lumière qui les différencie les uns des autres et les met à leur plan, chacun avec sa tournure, sa forme originale, son mouvement et son expression. Sans la couleur, on ne saurait donner l'idée de la distance, de la profondeur et des relations de localités. Tous vos personnages seront platement collés sur un papier uni. C'est ce qui est arrivé au Napoléon de M. Flandrin, et ce qui est bien plus sensible encore dans les tableaux à plusieurs figures.

Le portrait, j'en conviens, subirait cette méthode étique avec moins d'inconvénients que la grande peinture ou le paysage, parce qu'on est occupé d'une tête toute seule, sans entourage, sans accessoires et sans fond, si l'on veut, en dehors du monde extérieur, dans un isolement supposé complet. Aussi M. Ingres et son école ont-ils fait quelquefois des portraits extrêmement distingués. Nous avons admiré avec enthousiasme, au dernier Salon, un portrait de Femme, par M. Amaury Duval ; et le portrait de M. Liszt, par M. Lehmann, nous semble de même une œuvre très-rare, malgré la bizarrerie du procédé de ces deux peintres. Mais notez que ces

deux portraits sont de profil. Quoique vous n'ayez pas trouvé sur votre peau la ligne que nous vous invitions à chercher tout à l'heure, la découpure du visage vu de profil se prête mieux à la convention d'un trait décidé, que le relief du visage vu de face, avec ses plans divers, du front, du nez, des joues, de la bouche et du menton. La découpure du profil a beaucoup d'intérêt, puisqu'elle met en saillie les *traits* caractéristiques de l'homme ; mais la découpure extérieure d'une face n'est qu'une lune dans laquelle il faut modeler la tête et le visage. On n'y arrive pas avec un mysticisme plus ou moins ingénieux.

Le portrait d'homme, par M. Hippolyte Flandrin, est mille fois préférable à son Napoléon, et mérite l'examen le plus sérieux ; car, malgré le vice d'un système absurde, M. Flandrin a marqué ce portrait d'un caractère incontestable. L'homme est vu de face, la tête appuyée sur la main droite, la bouche un peu crispée, les yeux fixes. C'est une tête commune, mais ferme ; une espèce de jurisconsulte ou de savant, au teint de carton. C'est gris, terne, triste, morne, ennuyeux et malsain. C'est assez bien imité, mais c'est vivant comme un faux nez.

M. Jean-Baptiste Guignet est sur la lisière de ce précipice. Au lieu de découper ses figures en carton-pâte, il les découpe en pierre grise, à bas-relief

sur fond gris. Sa gamme ne s'étend que du gris au noir, également appliqués aux chairs et aux étoffes. Son portrait de M. Frédéric de Mercey, tête bilieuse et fortement accentuée, est cependant un des meilleurs portraits qu'il ait faits. Il y a moins de prétention et de mélodrame que dans ses précédentes peintures.

M. d'Anthoine paraît avoir songé à M. Guignet, dans son portrait du comte d'A***, qui ne manque pas d'une certaine grandeur.

M. Decaisne a fait un portrait de femme en robe blanche, avec des mains fines et distinguées ; M. Eugène Quesnet, le portrait de M. Géraldy ; M. Peronard, le portrait de M. Achille Jubinal, fermement, trop durement peint ; Mme de Pelleport, un gracieux portrait de jeune fille, placé dans le salon carré ; M. Brossard, son propre portrait en médaillon ; M. Dubufe père, un portrait de femme, très-apprécié par ses admirateurs ; M. Champmartin, le portrait, en pied, d'Ibrahim-Pacha, et M. Larivière, le portrait du bey de Tunis, qui se font pendant aux deux angles du grand salon.

Un portrait curieux et qui a l'air d'une ancienne peinture, est celui du célèbre sculpteur Thorwaldsen, par M. Grünler, de Leipsick. C'est un peu mince d'exécution, mais correct de forme et nettement accusé.

Les étrangers, et en particulier l'auteur du portrait du maréchal Soult, ne nous ont pas habitués à la bonne peinture et aux nobles portraits. Il faut voir encore, parmi les merveilles du Salon, un grand portrait d'homme assis et de face, par M. Navez, directeur du Musée de Bruxelles. A Bruxelles, tout près de Bruges, la ville des Van Eyck et d'Hemling, dont leurs compatriotes paraissent avoir perdu le souvenir, — tout près d'Anvers, la ville de Rubens et de Van Dyck,— à Bruxelles, dont le Musée, trop peu estimé, renferme des chefs-d'œuvre que le conservateur n'a sans doute jamais regardés, voilà ce qu'ils font de la tête humaine.

Il y a cependant au Musée de Bruxelles, tout au fond, en regard, deux des plus magnifiques portraits de Rubens, le prince Albert et sa femme Isabelle. Titien, et Velasquez dans sa manière la plus magistrale, pourraient seuls se soutenir à côté de Rubens quand il s'élève à cette hauteur majestueuse. Comme exécution, et à part la royale tournure des personnages, les portraits d'Albert et d'Isabelle sont de première force dans l'œuvre de Rubens. M. le conservateur les a-t-il vus?

Le portrait d'homme, par M. Navez, semble peint avec de la suie et de la cendre, délayées dans de l'eau sale. La tête est terreuse, grossière. boursouflée et commune.

Est-ce que la patrie féconde et glorieuse qui enfanta tant de génies naïfs ou sublimes au quinzième siècle et au dix-septième, est-ce que la Flandre, ce pays fertile et vigoureux, qui tient à la fois de l'Espagne par une infusion du sang, de la France par le voisinage, de l'Allemagne par la race, n'a plus ce bon sens, cet esprit et cette passion valeureuse, qui ont illustré sa vie nationale, malgré les fatalités de la géographie et de l'histoire? Est-ce que la Flandre perdrait ce caractère exubérant qu'elle a toujours conservé au milieu des conquêtes et des dominations successives d'une politique de hasard? Est-ce que le sol des franchises municipales et de la vie libre et naturelle n'a plus de sève pour faire pousser des hommes simples et forts, des artistes originaux?

Hélas! nous avons aussi à l'Exposition un portrait peint par le conservateur du Musée du Luxembourg, ou par son fils peut-être, ou par quelqu'un des siens. M. Elzidor Naigeon n'est pas plus près de Poussin ou de Rigaud, que M. Navez, d'Hemling ou de Van Dyck. Il a voulu faire le portrait de M. Didelot, procureur général près la Cour royale de Bourges et député des Vosges : robe rouge, garnie d'hermine, tapis vert, fond gris. Ces trois couleurs que la nature marie le mieux ensemble, font un atroce ménage dans la peinture de M. Nai-

geon. Elles sont, d'ailleurs, de tempérament si aigre et si faux, qu'elles ne s'associeraient pas mieux à d'autres conjoints. Laissons-les se battre ensemble.

Et la tête de M. Didelot? nous ne l'avons pas aperçue dans ce fracas discordant. Elle y est peut-être, mais dévorée par la belette et le poisson, l'hermine et la pourpre, ou par le vert-de-gris.

Nous n'avons jamais compris pourquoi les hommes convenablement placés dans le monde affrontaient ainsi, de gaieté de cœur, le ridicule, quand le génie de l'art ne les pousse pas malgré eux dans la mêlée publique.

Et qui diantre vous force à vous faire *exposer?*

comme dit Alceste :

Si l'on peut pardonner l'essor d'un mauvais *livre*,
Ce n'est qu'aux malheureux qui composent pour vivre.
Croyez-moi, résistez à vos tentations.
Dérobez au public ces occupations.

Que M. Naigeon II, qui a tranquillement succédé à son père dans la conservation du Musée du Luxembourg, se contente d'admirer MM. Abel de Pujol, Bidauld, Blondel, Delorme, Ducis, Garnier, Gosse, Granger, Gros-Claude, Heim, Lancrenon, Mauzaisse et autres, au milieu des Ingres, des Delacroix et

des Scheffer qui ornent ses galeries. Ou bien, si c'est M. Naigeon III, le dauphin de la dynastie, qu'il attende avec discrétion l'héritage du souverain régnant. Les proverbes sont faits pour les princes comme pour les peuples : Trop parler nuit, trop peindre cuit.

VIII.

PROMENADE.

Aujourd'hui, nous irons un peu au hasard, le regard levé vers les grandes toiles qui annoncent quelques qualités distinctives ou des efforts méritants. Notre école actuelle a ceci de bon, qu'elle est assez variée, et fort habile dans l'exécution. Les praticiens adroits sont très-nombreux, et en même temps leurs prédilections sont très-différentes. Sous l'Empire, quand on avait vu David, Gros, Girodet, Guérin, Gérard, Hennequin et Lethière, on avait tout vu ; le reste était pacotille du même atelier. Sauf quelques excentriques, alors inaperçus, comme Prud'hon, sauf les compositions de l'histoire contemporaine par Gros, l'Empire n'a fait qu'un seul tableau, composé des mêmes

modèles déshabillés en héros ou en demi-dieux, et baptisés dans le calendrier mythologique.

A présent, les peintres s'adressent à l'histoire de tous les temps et de tous les pays, à la religion, à l'allégorie poétique, à la vie privée, à l'homme et à la nature extérieure. L'art a reconquis l'indépendance de ses affections et la liberté de ses moyens. Une compression excessive nous a conduits à une anarchie dont il ne faut pas trop se plaindre, puisqu'il en est sorti une douzaine de talents originaux, qui placent notre école à la tête de l'art en Europe, malgré la prétention des Allemands philosophes et des naturalistes belges ou hollandais.

Les tableaux religieux ont été, dit-on, écartés de préférence par le jury. On a décimé les martyrs et proscrit les saints, par cette raison qu'un tableau religieux, exposé au Salon, est toujours suivi d'une demande d'achat à la liste civile ou aux ministères; et toujours il se trouve quelque député pour appuyer le peintre, chaque arrondissement électoral étant fort curieux d'orner ses églises et ses chapelles. Un tableau de dix pieds coûte au moins mille francs, à cent francs le pied, et le budget s'effraye avec raison de ces subventions forcées dont il ne résulte aucun profit pour les arts.

M. Appert a traité un sujet dont il n'y a guère d'exemple dans toute la tradition des peintres et

des graveurs. Je ne connais qu'une seule estampe de la mort de saint Joseph, et pas un tableau, si ce n'est une esquisse de l'école de David, où le vieux charpentier est assisté à son agonie par son fils adoptif et par la Vierge. L'histoire catholique n'a guère laissé de renseignements précis sur l'époque, le lieu et les circonstances de cette mort. Saint Joseph disparaît après l'épisode de la dispute avec les docteurs du temple. Il n'en est plus question parmi les apôtres, où il aurait dû figurer le premier, et il ne reparait point à côté de la Vierge, lors de la Passion. Il mourut donc, probablement, durant la jeunesse du Christ. Jésus cependant ne se trouve pas dans la composition de M. Appert, qui est bien le maître d'en faire à sa guise. Le saint mourant est entouré de quatre ou cinq personnages, tous plus grands que nature, et son corps demi-nu s'enlève sur une triste muraille. Au premier plan, des vases et des draperies, d'une exécution vigoureuse. M. Appert peint la nature morte avec quelque succès, et il a envoyé au Salon un autre tableau représentant des instruments de musique.

Au-dessus du grand tableau de M. Couture, c'est-à-dire à cinquante pieds en l'air, est un Christ descendu de la croix, et qui mériterait d'être descendu aussi de la voûte. L'auteur, M. Fernand Boissard,

sait son métier de peintre, et le Souvenir de la retraite de Russie n'a pas été oublié par les artistes. Quand le Christ mort sera mis à portée du regard, après le classement nouveau qu'on prépare, nous y verrons ressusciter de bonnes qualités d'exécution, ainsi que dans le Samaritain, de M. Tabar, qui paraît fermement peint. Il est juste que chacun soit mis à sa hauteur. Si la direction du Louvre est embarrassée pour choisir les tableaux qui devront remplacer au sommet de la frise le Christ et le Samaritain, nous lui indiquerons d'excellents martyrs, dont personne ne remarquera l'ascension au ciel.

Au-dessus du tableau de M. Horace Vernet, on voit aussi en pendants un autre Christ et un autre Samaritain. Le Christ au jardin des Oliviers, par M. Comairas, est agenouillé presque de face et soutenu par un ange. Après avoir donné, un moment, l'espérance d'un talent original, M. Comairas est demeuré un artiste laborieux et convaincu. Il y a également un peintre dans M. Rouot, auteur du bon Samaritain. Ses figures sont dessinées avec science, et la couleur a de la solidité.

On remarque encore sur le même côté du grand salon un Saint Martin rudement brossé, par M. Bigand, de Versailles, et la Vision de Jacob, par M. Laemlein. Les figures d'anges qui escaladent l'échelle symbolique ne manquent pas d'une cer-

taine tournure, et le visionnaire lui-même, étendu par terre, ouvre de grands bras dramatiques comme pour saisir son rêve et s'accrocher à la robe flottante des célestes grimpeurs.

Une peinture très-particulière, dans un style à la fois très-prétentieux et très-naïf, tenant à l'école allemande et à l'école de M. Ingres, c'est le Christ apparaissant à la Madeleine éplorée près du tombeau sacré, par M. Henri Delaborde ; elle est placée sur le lambris de droite à l'extrémité, contre la petite porte de la galerie de bois. Nous nous sommes arrêté longtemps à considérer ce tableau singulier, dont le dessin paraît fort correct et l'exécution tout à fait précieuse. Les personnages sont de grandeur naturelle : la Madeleine couchée, dans une belle attitude, sur des fleurs terminées comme à la manufacture de Sèvres, et couverte du cou jusqu'aux pieds par une robe rose d'un seul ton, presque sans demi-teinte et presque sans plis ; le Christ debout, avec une draperie blanche, étendant vers elle sa main distinguée. Le paysage est d'une sobriété de couleur extrêmement rare, et les arbustes se dressent dans l'air avec élégance, quoiqu'ils soient découpés à l'emporte-pièce. Ce jeune talent nous inquiétait beaucoup, et nous serions heureux qu'il eût de l'avenir ; mais un petit tableau du même peintre, intitulé le Repos, vue prise aux environs

de Florence, ne justifie guère cet espoir. Il faudra voir les prochains Salons.

Près de cette pâle Madeleine, un peintre qui est certainement poëte, M. Gendron, auteur des Willis au Salon de 1846, a exposé une sainte Catherine ensevelie par les anges. La belle morte, chastement voilée dans son linceul, est étendue au premier plan, tandis que les esprits célestes descendent sur les nuées, apportant des couronnes, des palmes et des parfums. L'apparition a beaucoup de grâce et de style, et la tête de la sainte semble dessinée avec un sentiment parfait. Le tableau gagnerait sans doute à être vu de près.

M. Gendron a fait un autre tableau de petite dimension, intitulé : Après la mort. L'idée est tout à fait poétique ; sur les tombes blanches d'un cimetière éclairé par la lune fantastique, les ombres de deux amants se rencontrent et s'embrassent. Leurs formes légères se sentent plutôt qu'elles ne se touchent, comme deux nuages qui s'entremêlent mollement sous la brise. Composition pure et délicate, dans le goût des ballades allemandes.

Le Sixte-Quint bénissant les marais Pontins, par M. Rudolp Lehmann, est placé sous l'Orgie de M. Couture, voisinage dangereux pour un pape. Sixte-Quint, accompagné de sa cour, est debout sur le rocher qui porte encore son nom, au milieu

des montagnes Volsques. Une vive lumière frappe ce groupe dominant toute la composition, et entouré aux plans inférieurs de la foule des populations voisines et des fameux brigands de Sonnino, accourus avec leurs femmes et leurs enfants pour profiter d'une bonne occasion, et se faire absoudre en bloc de leurs crimes et de leurs vols habituels. Les autres tableaux de M. Rudolp Lehmann sont une Vierge avec l'Enfant Jésus et une Chevrière des Abruzzes, en pendant à sa belle Vendangeuse, la Grazia, du Salon de 1843.

Quels sont encore les grands tableaux du salon carré ? Un saint Louis de Gonzague, catéchisant les pauvres dans les rues de Rome, par M. Wachsmuth ; la Mort de Jeanne Seymour, faible mais gracieuse peinture, par M. Eugène Devéria ; une Scène de Torture, par M. Vinchon ; la Chasse au Tigre, du prince Javanais ; le Pisani, de M. Hesse ; les Catacombes, de M. Granet. Mais nous avons déjà cité tout cela, et nous ne savons qu'en dire de nouveau.

Nous n'avons pas parlé cependant d'un tableau de M. Lessore, intitulé la Bienfaisance. Une pauvre femme du peuple, mourant de faim ou de misère sur son grabat, serre sa petite fille amaigrie ; un autre enfant déguenillé regarde du côté de la porte, où l'on entrevoit une *dame* qui s'éloigne après

avoir déposé son aumône sur le lit. Hélas ! l'aumône sera bien impuissante à soulager cette infortune.

M. Lessore a de solides qualités comme praticien. Ses figures sont bien peintes, les lumières justes, la perspective savante, la touche large et simple, la couleur vigoureuse.

M. Antigna se rapproche un peu de M. Lessore pour le sujet et pour le style de ses tableaux. La Pauvre famille, une mère debout contre un mur, avec deux enfants, est une peinture ferme, un peu commune, mais dont l'intention inspire une honnête sympathie.

La galerie contient aussi quelques tableaux religieux, dignes d'examen. M. Lassale-Bordes, dont nous avons déjà remarqué une Cléopâtre au précédent Salon, a peint le Christ et saint Pierre marchant sur les eaux; c'est le moment où Pierre enfonce dans la mer et appelle le secours du Christ, qui étend la main vers lui et lui reproche de manquer de foi. Ces deux figures ont de la grandeur et de la noblesse. Le groupe des apôtres, qui se presse au second plan, est bien disposé et d'une bonne couleur. M. Lassale cherche encore un peu son propre style ; mais il semble appartenir à une école où il a puisé de forts enseignements, et il possède assez maintenant les ressources du métier, pour s'abandonner à ses inspirations.

Nous voyons pour la première fois le nom de M. Aubanel, auteur d'une Mort de saint Paul, l'ermite. Au bord d'une grotte taillée dans le rocher, le vieux solitaire, demi-nu, est agenouillé près d'un crucifix et d'une tête de mort. Cette figure, de grandeur naturelle, indique l'étude des maîtres savants et vigoureux, comme Ribera et les Carrache. Le dessin, le modelé anatomique, la couleur, ont beaucoup d'effet ; à l'entrée de la cellule, paraît saint Antoine, vêtu d'une ample robe brune. L'ensemble de la composition est très-satisfaisant, et M. Aubanel peut compter dès aujourd'hui parmi les peintres capables d'aborder les grandes toiles.

M. Barrias, élève à la villa Médicis, a envoyé de Rome une Sapho, nue et couchée, de grandeur naturelle, dessinée avec correction, modelée avec sobriété. C'est l'école de M. Ingres, dans un sentiment moins distingué. La patrie du Titien, du Giorgione, du Tintoret, de Paul Véronèse, nous a envoyé aussi un échantillon de la peinture que font aujourd'hui à Venise les successeurs des sublimes maîtres de la Renaissance. M. Schœlf n'est pas Vénitien, c'est impossible, et son nom cache quelque Hongrois dépaysé qui a traversé le golfe pour signer ses incroyables peintures, de Venise la belle et la glorieuse. La Fête dans l'intérieur d'un palais, et la Lecture des livres sacrés doivent être classés entre

les tableaux les plus drôlatiques du Salon de 1847.

La Lecture de la Bible est justement le premier tableau qu'on rencontre à gauche, en entrant dans le petit salon. Quelle introduction joyeuse! Au-dessus se trouve une composition historique de M. Marquis, les Obsèques de Guillaume le Conquérant. Les peintres d'histoire, comme on disait jadis, ne sont pas nombreux au Salon. Il faut en venir aux batailles impériales de M. Hippolyte Bellangé, conservateur du musée de Rouen, et fournisseur du musée de Versailles, pour arriver au fameux Champ-de-Mai, 1er juin 1815, par M. Heim, l'académicien. Que le jury est bien représenté par M. Heim! Je donnerais tous mes tableaux de Decamps, Diaz, Eugène Delacroix, Rousseau et Dupré; je donnerais la Joconde de Léonard, pour les portraits de V. Hugo, Alexandre Dumas, Casimir Delavigne, Scribe, Viennet, Taylor, de Vigny et autres, tels que M. Heim les a peints dans sa Lecture au foyer de la Comédie-Française. Que le père Andrieux a bonne mine au milieu de cette illustre assemblée! M. Biard est vaincu. Si M. Biard a autant d'esprit qu'on le dit, il devrait reproduire librement au prochain Salon le tableau de M. Heim. La parodie est permise quand elle s'applique à des œuvres de cette importance, signées par des noms éminents comme le nom de M. Heim. Ici, la parodie est toute faite;

8.

il n'y a qu'à copier, et nous applaudirions, cette fois, à la bonne charge de M. Biard.

L'esprit est si rare en peinture, à défaut de qualités plus profondes et plus véritablement artistes ! Les hommes d'esprit, d'ailleurs, comprennent qu'il faut s'arrêter au croquis, au dessin, à la lithographie, comme Charlet et Granville, ces deux regrettables improvisateurs ; comme Gavarni, le charmant romancier ; comme Daumier, le grand philosophe sans le savoir. Pourquoi Daumier n'est-il pas de l'Institut ? M. Heim lui en remontrerait encore pour la naïveté de la caricature et la sublime bêtise de l'expression.

Les Lapins, de M. Philippe Rousseau, ont plus d'esprit que les poëtes de M. Heim. Voilà des lapins qui sont dignes de vivre, et qui ne céderaient pas leur destinée pour celle d'un académicien ! Quel conciliabule imposant, sous l'ombre de la garenne ! Nous préférons toutefois encore à la fable de Florian, traduite par M. Rousseau, son petit Intérieur orné d'un chou vert et d'un fromage de Brie, gardés par un chat, gravement assis sur une chaise, comme les *Ménagères* des peintres hollandais. La grande proportion ne va pas à ces sujets familiers et à la fine exécution de M. P. Rousseau. Il lui faut des objets microscopiques à caresser doucement, comme Gérard Dow, qui mettait trois jours à peindre un

manche à balai. La pratique de M. Rousseau a plus de largeur et d'abondance cependant que la manière léchée et précise de Gérard Dow ou de Mieris. Il est moins correct et moins précis, mais plus gras et non moins harmonieux. Il est, pour la nature morte, à peu près comme Meissonnier pour les petits personnages, lequel suit la tradition de Terburg et de Metzu, ces *petits peintres* qui attaquaient une figure de six pouces comme une figure de six pieds.

Les deux lapins qui ruminent sur le plancher, dans l'Intérieur de cuisine, sont adorables. L'un a le poil gris-souris, et se présente de face; la main aimerait à glisser sur sa fourrure proprette et soyeuse; l'autre est vu de dos avec sa belle robe noire, tachetée d'hermine, comme un gros magistrat endormi.

Ces qualités d'un coloris délicat et d'une touche légère sont très-notables dans les Fleurs baisées par des papillons. C'est tendre, velouté, lumineux, comme les fleurs naturelles. M. Saint-Jean, de Lyon, ferait bien d'étudier cette esquisse de M. Rousseau.

Il se pourrait que l'auteur des Branches en fleurs, n° 667, fût élève de son compatriote M. Saint-Jean, qu'il dépasse déjà comme fraîcheur et comme réalité. Ces branches d'amandiers et de roses, par M. Gal-

let, sont peintes dans le système des fines fleurs de la porcelaine française de Sèvres. Nous préférons, quant à nous, la manière large et fantastique des porcelaines du Japon ou de la peinture de Diaz ; mais pour ceux qui recherchent une réalité minutieuse et la délicatesse du détail, M. Gallet doit être un phénomène qui n'a certainement pas son pareil.

M. Stevens, de Bruxelles, a fait un des tableaux les plus spirituels du Salon. Il a pris son sujet dans une fable de La Fontaine, comme M. P. Rousseau dans une fable de Florian. Le chien qui porte à son cou le dîner de son maître est en train de faire ripaille sur le pavé avec la pitance que se disputent un tas de chiens sans aveu et sans éducation. Le confortable panier est là par terre, et le plus adroit des bandits, un caniche, tire du bout des dents la serviette qui recouvre un pâté splendide. Les autres tiennent déjà quelque morceau ou se battent pour le conquérir.

> Et chacun de tirer, le mâtin, la canaille,
> A qui mieux mieux....

Chiens prolétaires et déguenillés, chiens trouvés ou plutôt chiens perdus, véritables sans-culottes de chiens, qui n'ont jamais marché sur des tapis, ni senti sur l'échine le magnétisme nerveux d'une

main parfumée, chiens maigres et crottés, au jarret sec, à la dent blanche et aiguë, à l'œil flamboyant, à la tournure originale. Il y en a un surtout qui vaut tous les chiens aristocrates du monde : c'est le Diogène, certainement peint d'après nature, assis à droite, regardant faire le caniche. Je conviens qu'il est un peu canaille, comme dit La Fontaine, et qu'il ne tient guère aux façons du grand monde. Il n'a jamais connu son père, et le fumier de la rue a été sa seule nourrice. Sa tête sans oreilles, large, osseuse, plate en arrière, a toute l'apparence d'une tête de soldat. Son œil inquiet lance des éclairs, et sa gueule est béante et rouge. Toute sa physionomie dénote l'aventurier et le philosophe sans souci. Mais quelle est donc cette guenille enroulée autour de sa patte gauche? c'est le pansement de quelque blessure de hasard; car sa vie doit se passer à des combats sans fin, et au milieu de cette existence de bohémien en plein air, il a pourtant le bonheur de rencontrer encore des amis qui soignent ses plaies. Le courage dans toutes les conditions inspire toujours la sympathie et un certain respect. Ce chien-là ressemble à un fier mendiant espagnol, peint par Velasquez ou par Goya.

M. Elmerick a représenté aussi une famille de chiens qui ont leur mérite : chiens courants, blanc-orangé, couchés dans le chenil, la mère et les petits.

Bonne nichée qui courra le cerf et le sanglier. Le tableau de M. Elmerick est grassement peint et très-harmonieux de couleur, quoique dans une gamme grise un peu faible.

Un excellent peintre et qui sera bientôt un peintre célèbre, c'est M. Jean-François Millet, déjà connu par ses vigoureux pastels. M. Millet a quitté le pastel pour la peinture à l'huile, et il a bien fait. Ne le jugez pas encore sur son jeune Œdipe détaché de l'arbre, tableau singulier et presque incompréhensible. L'Œdipe pose une énigme au public, au lieu de deviner celle du sphinx. Il est difficile de débrouiller dans ce mortier de toutes couleurs, la figure de l'enfant tenu en haut par un pied, en bas par la tête, et les personnages enfouis dans le paysage, et le chien noir qui tache le terrain. Mais il y a dans cette fantasmagorie un brosseur audacieux et un coloriste original.

Nous avons vu des tableaux de M. Millet, qui rappellent à la fois Decamps et Diaz, un peu les Espagnols, et beaucoup les Lenain, ces grands et naïfs artistes du dix-septième siècle, auxquels la postérité n'a pas encore accordé leur place légitime parmi les meilleurs peintres de l'école française.

Qui citerons-nous encore dans cette revue capricieuse ? le Pétrarque plantant un laurier sur les ruines du tombeau de Virgile, composition poéti-

que, mais froide d'exécution, par Alfred Arago; la Salle du Musée de Dijon, qui renferme les tombeaux de Philippe le Hardi, de Jean Sans-Peur et de Marguerite de Bavière, par M. Auguste Mathieu; la Revue d'un régiment de dragons, par Lorentz, qui a tant d'esprit dans ses dessins populaires; les Cuirassiers enlevant une batterie russe, et l'Ambulance dans un bois, par M. Fiévée; les Marines, de M. Louis Garneray et de M. Durand-Brager, de M. Morel-Fatio, de M. Meyer ou de M. Gudin. C'est assez pour une fois.

IX.

LES PETITS TABLEAUX DE GENRE.

Un des tableaux les plus admirés par les amateurs de peinture à la loupe, est la Vieille Cuisinière plumant un coq, par M. Dyckmans, d'Anvers, la patrie de Rubens. C'est, assurément, une merveille de patience. Jamais Gérard Dow n'a été plus loin, comme minutie, dans ses erreurs si singulières pour un homme qui avait connu Rembrandt. Denner, dans ses monstres de vieilles femmes, n'a jamais pointillé plus maigrement les bagatelles de l'épiderme et les riens de la réalité banale. On voit le grain de la peau, les rides du front, une verrue au sourcil, et l'on compte les plumes du coq. Quel beau chef-d'œuvre! Il faut de la peinture pour tout le monde, même pour les myopes et les esprits courts.

La Cuisinière, de M. Dyckmans, est assise de face et vue jusqu'aux genoux; elle porte un bonnet de paysanne sous lequel ses cheveux gris sont retroussés à la chinoise, et autour du cou un mouchoir blanc, bordé de dessins roses. A droite, un chat monté sur une chaise avance tendrement sa patte vers le coq. Chat, coq et femme, sont dignes de l'Intérieur de cuisine, de Drolling.

On appelle cela faire nature. Mon Dieu! que c'est laid! Mais c'est un prodige, et qui a coûté bien du temps. J'aime mieux un barbouillage de Velasquez, fait en un quart d'heure. Les auteurs de ces marqueteries précieuses sont bien à plaindre de ne pas voir autre chose dans les spectacles magiques de la création. Il faudrait cependant savoir si c'est de l'art ou de l'industrie. Où finit l'industrie? où commence l'art? A l'endroit où l'homme met quelque chose de lui-même dans son œuvre. L'art est le langage d'un sentiment original; c'est, comme dit M. de Lamartine, l'accent sonore qui fait retentir votre âme dans l'âme d'autrui.

Quelle est donc la passion qui pousse M. Dyckmans? L'amour de ses semblables, ou l'amour de la lumière, ou l'amour de la beauté? Quelle est aussi l'impression que sa peinture laisse aux autres hommes? Ce n'est pas l'enthousiasme, ni la poésie, ni la réflexion, ni l'amour d'une réalité si disgra-

cieuse. Mieris, au moins, faisait de petites dames en robe de satin blanc, assises près d'une table à thé, couverte d'un tapis bigarré, ou de jeunes servantes à une croisée garnie de fleurettes. Les Intérieurs de famille et les Scènes domestiques de Gérard Dow représentent au moins, avec naïveté quoique avec exagération, un certain côté des mœurs hollandaises, la propreté, l'ordre, la régularité, la vétille. Il voulait que la plissure de ses bonnets fût irréprochable comme celle de sa ménagère, que les meubles fussent luisants et le carreau bien lavé. Le moindre duvet voltigeant, un fétu égaré, l'eussent rendu malheureux dans sa maison comme sur son tableau. Il y a de gros Hollandais qui sont comme cela, et qui s'évanouiraient à la rencontre d'une toile d'araignée.

Mais cependant les maisons de Peeter de Hoog, les salons de Terburg et de Metzu sont aussi nets que les intérieurs de Mieris ou de Gérard Dow ; ils ont autant de simplicité, mais bien plus de poésie et d'élégance. On peut donc représenter les mêmes sujets, dans leur véritable caractère, par des moyens très-différents. Le procédé patient et méticuleux de Mieris est peu artiste, suivant nous, et s'il a le mérite d'être original chez les inventeurs premiers, il est dangereux pour les imitateurs, et se réduit à une adresse de métier.

Nos *petits* peintres français sont dans une meilleure direction que les belges contemporains. Meissonnier, voilà un peintre de petite proportion, mais de grande manière. Si vous grossissez avec une loupe suffisante un de ses bonshommes, vous trouverez une exécution comme celle de Van der Helst, et quelquefois même comme celle de Salvator Rosa. Un Peeter de Hoog, grossi par un procédé d'optique, ressemblerait à un Titien; un Terburg à un Van Dyck; un Cuyp à un Rembrandt. La Cuisinière de M. Dyckmans aurait dix pieds de haut, qu'elle serait toujours de la petite peinture, léchée et maigrelette. C'est un Denner rabougri, qui rappelle la copie du portrait de vieille femme, faussement signé Denner, et installé autrefois comme original sous le Pharisien de Paul Véronèse.

Le succès des petits tableaux de M. Meissonnier a produit une école de jeunes peintres très-fins et très-harmonieux. MM. Steinhell, Fauvelet et Chavet sont les plus avancés de la troupe légère. M. Steinhell avait commencé par le style religieux, presque gothique, avec un dessin correct et serré. Ses études sérieuses lui assurent la pureté et la précision dans le mouvement de ses petits personnages. Il sait dessiner une figure, une tête et les extrémités toujours si difficiles, tandis que MM. Fauvelet et

Chavet hésitent dans le raccourci d'un bras, dans les lignes d'une petite main, dans les plans du corps qui se modèle sous les draperies.

M. Steinhell a exposé deux petits tableaux, les Bulles de savon, groupe d'enfants à mi-corps, et une Mère, assise, en négligé, et tenant son enfant sur ses genoux. Sa peinture n'est pas sèche et mince comme celle de M. Dyckmans; elle a même de l'ampleur dans la touche, autant qu'il est possible pour ces figures microscopiques.

La touche de M. Fauvelet est plus vive, très-spirituelle, et la couleur pleine d'éclat. Il cherche un peu Téniers dans la prestesse de ses coups de pinceau. Pour les mains, il se contente de copier M. Meissonnier. Le Concert offre deux petites figures charmantes; les cheveux crépés de la femme voltigent légèrement, et sa robe est pailletée de reflets argentés. Les Deux Roses luttent de fraîcheur, l'une, la jeune fille, coquettement étalée sur un fauteuil; l'autre, la fleur, épanouie près d'un pied imperceptible. La fillette a une belle robe rose, les joues et les mains du même ton fleuri. Tout cela exhale un parfum délicieux.

Dans la Leçon de chant, de M. Chavet, une jeune fille debout et de profil, en robe blanche, touche de la guitare devant son vieux professeur, en habit Louis XV, de couleur gris-perle. Les fonds ont beau-

coup de transparence, et tous les accessoires sont finement rendus.

M^me Elisabeth Cavé a de la grâce, de la délicatesse et de l'esprit, dans ses deux tableaux d'Enfants. Sa touche est légère et sa couleur lumineuse : elle aime les belles étoffes chatoyantes et les ajustements coquets, et le luxe des parures des anciennes cours. Paul Véronèse et Watteau doivent être ses peintres d'affection. Sa nichée d'enfants singeant un Tournoi, a de la gaieté et de la naïveté. Le pendant, intitulé : Convalescence de Louis XIII, est aussi un prétexte à petits personnages, fraîchement pomponnés, qui entourent le roi.

M. Guillemin préfère les sujets empruntés aux mœurs populaires. Il a une prédilection pour les bonnes d'enfants et les conscrits, pour les ouvriers ou les paysans. Le Baptême aura certainement les honneurs de la lithographie. L'Église est une cuisine, le prêtre une servante rondelette, le dieu visible un jeune soldat qui déguste un bouillon remplacé dans la marmite par un baptême d'eau claire et quelques grains de sel. La cérémonie est complète, lorsque le maître, le vieux tyran, se dresse à la porte du sanctuaire. Les deux figures principales, la fille et le soldat, sont franchement peintes.

Le Mendiant, de M. Penguilly-l'Haridon, exposé dans le salon carré, appartient au duc de Mont-

pensier. Le Tripot représente un intérieur avec une table couverte de cartes. Un homme en costume du temps des Valois, la main droite sur une blessure saignante, s'appuie de la main gauche contre la table, et cherche à s'expliquer encore les derniers coups du hasard, pendant que ses assassins disparaissent par une porte obscure. L'exécution de M. Penguilly est très-ferme, un peu dure ; sa couleur vigoureuse ; sa manière assez originale, quoiqu'elle participe à un certain degré et en même temps de M. Robert Fleury, de M. Decamps, de M. Leleux et de quelques autres.

Son paysage, par un temps de pluie, ne serait pas beaucoup plus gai par une matinée d'avril ou par un splendide soleil couchant. Les rayons d'or ou la rosée n'y rencontreraient à caresser que des gibets au lieu d'arbres, et des pendus au lieu de fruits ; car nous sommes à Montfaucon : devant nous, la forêt de potences, et les cadavres balancés par le vent, et les corbeaux perchés sur des os noircis. Deux cavaliers mystérieux, enveloppés de manteaux sombres, se tiennent à quelque distance. Est-ce Louis XI et son compère, le roi et le bourreau, ces deux piliers de toute honnête société, suivant Joseph de Maistre ?

En cherchant bien, on trouverait encore une foule de petits tableaux qui plaisent beaucoup au pu-

blic, comme les Filles d'auberge et les Campagnardes de M. Auguste Delacroix, les menus fruits de M. Alexandre Couder (ne pas confondre avec M. Couder, l'académicien, qui remplace M. Granet dans la conservation des tableaux du vieux Musée); la Cage, jeune fille en tête-à-tête avec un oiseau, par M. Schopin; une Chasse aux canards, par M. Lestang; des Chevaux en liberté, par M. Lalaisse; un Rêve de jeune fille, par M. Beaume; le Jour de barbe, par M. Hippolyte Bellangé; des Intérieurs de rues et de vieilles maisons, finement historiés, par M. Hippolyte Garnerey; des Bretons, de M. Fortin, etc.

Nous avons aussi oublié le Michel-Ange sculptant la statue de la Nuit, large peinture par M. Thomas; Virgile lisant ses Géorgiques chez Mécène, composition qui rappelle M. Papety, par M. François Jalabert; la Crèche et les mages, tableau vigoureux et original, par M. Tourneux; et le Berger et la mer, paysage par M. Lecointe, d'après ces vers de La Fontaine :

La mer promet monts et merveilles;
Fiez-vous-y : les vents et les voleurs viendront.

L'exécution de M. Lecointe est ferme et même un peu trop sèche; sa couleur harmonieuse, mais

monotone. On sent, dans ses paysages, quelque influence de M. Calame.

Quatre-vingt-cinq femmes ont exposé des tableaux à l'huile ; les plus connues après celles que nous avons déjà mentionnées dans le cours de notre examen, sont M^mes Geefs et Champein, de Bruxelles, Brune-Pagès, Franquebalme-Cousin, Empis et Leroux de Lincy.

Il nous parait qu'il y a aussi beaucoup de peinture d'enfants et de vieillards au Salon ; mais comme le livret ne porte pas l'âge des exposants, nous nous contenterons de renvoyer pour cette catégorie aux œuvres des académiciens, MM. Heim et Blondel, et des artistes drôlatiques qui mériteraient d'entrer à l'Institut, comme M. Rouget, pour son Vitellius ; M. Elzidor Naigeon, pour son portrait de Magistrat ; M. Delorme, pour son François I^er ; M. Pingret, pour son Chœur de sacramentistes à Naples. Ah ! si M. Hornung de Genève, et M. Heuss de Metternich étaient Français ! quelles bonnes recrues pour l'Académie et le jury !

En somme, le Salon de 1847 n'a pas été brillant. Il y manquait la plupart des noms célèbres, M. Ingres et M. Delaroche, MM. Ary Scheffer, Decamps, Rousseau, Dupré, Cabat, Meissonnier ; mais il a mis en évidence deux talents nouveaux, Couture et Clesinger, qui viennent d'être décorés, à ce qu'on

dit ; mais il avait Delacroix et Diaz ; mais il a montré M. Camille Roqueplan sous un nouveau jour ; mais il a annoncé un jeune peintre, l'auteur du Combat de coqs, et un habile ciseleur, M. Wechte.

Il est arrivé, chose singulière, assez triste à notre avis, que la critique militante a été presque unanime, et que la foule a suivi la critique. Je ne parle pas de quelques phrases banales coulées dans un moule de plomb ou figées en glace, qui ont prétendu refroidir les deux succès du Salon, comme jadis elles assommaient M. de Lamartine et M. Victor Hugo. On a bien aussi parlé en l'air d'une résurrection des maniéristes français du dix-huitième siècle ; mais cependant l'ensemble du sentiment public a été d'accord avec les journaux. Nous avons le malheur de penser que c'est un symptôme d'affaiblissement dans la presse et d'indifférence dans la nation. La révolution artiste est-elle donc finie, et sommes-nous à une de ces époques d'aveuglement et de faiblesse où la poésie a perdu ses inquiétudes, l'esprit sa virilité, le journalisme son initiative ?

La critique, en effet, suit une route battue et bornée. Elle regarde à ses pieds et se contente de décrire les buissons qui l'arrêtent ou les personnages qui l'accostent, sans demander à ceux-ci où ils vont et ce qu'ils veulent, sans lever son regard

vers les horizons infinis. Il ne faut pas se dissimuler que l'art pour l'art, c'est-à-dire l'art sans passion profonde et sans conviction sociale, triomphe pleinement en peinture, comme aux époques de décadence. Sauf les paysagistes qui ont ressuscité la poésie de la nature avec un enthousiasme et une couleur dignes des grands maîtres, sauf deux ou trois cœurs d'artistes qui vibrent en harmonie avec le cœur humain, nos peintres ne sont guère que des praticiens plus ou moins exercés. L'éloquence de l'art est oubliée pour la grammaire. L'art pour l'homme vivant, et non pour la forme morte, ne fait plus entendre sa voix.

Un moment, après 1830, c'est bien loin déjà, la jeune presse, émue par le flot d'une révolution politique, avait entrevu des destinées plus hautes pour les beaux-arts. On osait dire alors que l'art est un sacerdoce qui prêche les saintes doctrines et corrige les mœurs par l'influence de la beauté idéale. On se souvenait du mot de Platon : le beau est la splendeur du vrai. Il y avait alors une école mi-philosophique et mi-poétique, dont nous nous glorifions d'avoir été un des combattants obscurs, qui s'inquiétait de l'âme autant que de l'œil ou de la main, qui interrogeait la signification des images sous les magnificences de la tournure et du style. La rénovation de la langue et des procédés plastiques

était assurée ; qu'allait-on faire maintenant de cet instrument retrempé? Hélas ! l'instrument bien ciselé et orné de pierreries est resté une épée de luxe et comme un joyau inutile. Avec cette bonne lame de Tolède, il ne s'est point trouvé de soldats valeureux et dévoués pour graver sur le roc des légendes immortelles, comme les héros de Léonidas aux Thermopyles. L'arme de parade se rouille dans son fourreau ou s'agite follement dans les airs. Le scintillement du soleil sur l'acier sufüt à l'amusement de nos poëtes, et la patrie n'a plus que des jongleurs, au lieu de prêtres et de guerriers.

Nous avons tous subi cette dégradation civique. Les uns, découragés, se sont retirés dans une Thébaïde déserte, contemplant l'avenir au sein de leur pensée muette ; il serait plus brave de le préparer par l'action. Les autres, perdus dans la mêlée, ont lutté sans force contre des fatalités prévues. Après quinze ans d'un traitement anodin par l'homœopathie et par l'éther, quelquefois par la violence, la France a subi l'extraction du cœur, ce qui ne s'était jamais vu en aucun amphithéâtre de chirurgie sociale. Si bien que la peinture n'a plus rien dans la poitrine, quoiqu'elle remue encore avec agilité et par ressort, les yeux et les mains. Le tour est fait. Cela vaut bien le canard de Vaucanson.

X.

DESSINS, PASTELS, AQUARELLES, MINIATURES, VITRAUX; — GRAVURE; — ARCHITECTURE.

Les dessins les plus remarquables au Salon de 1847 sont ceux de M. Papety, d'après la fresque de Panselinos. Ce Manuel Panselinos, de Thessalonique, fut le maître souverain de l'école byzantine depuis le douzième siècle, et son disciple, Denys, moine de Fourna d'Agrapha, a transmis à ses successeurs un *Guide de la peinture,* publié en 1845 par M. Didron, sur un manuscrit qu'il tenait d'un moine artiste du mont Athos. Rien n'est plus curieux que ce traité d'iconographie chrétienne pour l'église grecque. Il détermine la forme immuable de tous les personnages sacrés et de toutes les scènes de l'ancien et du nouveau Testament : « Le corps de Notre-Seigneur a trois coudées. La tête

est un peu penchée. Le principal caractère du visage est la douceur. De beaux sourcils se réunissant; de beaux yeux et un beau nez. Un teint couleur de blé. Une chevelure frisée et un peu dorée; une barbe noire. Les doigts de ses mains si pures sont très-longs et bien proportionnés. » Dans la lettre attribuée à Publius Lentulus, qui a tracé le plus ancien portrait du Christ, reproduit par Jean Damascène, au huitième siècle, et par Nicéphore Callixte, au quatorzième, le Christ a les cheveux couleur du vin, la barbe abondante, de la couleur des cheveux, et fourchue.

Suivant le *Guide de la peinture*, « la Vierge était dans un âge moyen. Plusieurs assurent qu'elle avait aussi trois coudées ; le teint couleur de blé ; les cheveux bruns, ainsi que les yeux. De beaux yeux et de grands sourcils ; un nez moyen et de longs doigts. De beaux vêtements avec leurs couleurs naturelles. Humble, belle, sans défaut. » Les *merveilles* de l'ancienne loi, les merveilles de l'Evangile, la Passion, les Paraboles, les Apôtres, les Saints et les Martyrs, les allégories religieuses, tout est prévu et arrêté dans ce singulier code de l'art. On y voit la description du Paradis terrestre, de l'arche de Noé, de la tour de Babel, de l'arbre de Jessé, comment Job est assis sur le fumier, ou comment Joseph, s'apercevant de la grossesse de la

sainte Vierge, lui adresse des reproches. L'iconographie byzantine, contrairement à l'Église latine, admet aussi dans son Panthéon les philosophes païens qui sont censés concorder au christianisme, Apollonius, Solon, Thucydide, Plutarque, Platon, Aristote, Socrate, Sophocle.

Et depuis sept siècles, les Byzantins ne se sont jamais écartés des mêmes types. Aujourd'hui encore, au mont Athos et dans toute la Grèce, on reproduit les mêmes compositions et les mêmes formes absolument. Vous pouvez voir dans le petit tableau peint à l'huile par M. Papety, les moines caloyers appliquant naïvement aux murailles leur procédé stéréotypé. Phénomène insigne que cette constance d'un peuple et cette immobilité de l'art! Il en a été ainsi pourtant à toutes les époques religieuses, et, dans l'Occident, le moyen âge en offre un exemple : identité invariable des sculptures de nos cathédrales et de la peinture gothique, jusqu'au moment où l'esprit et la poésie s'émancipèrent à la Renaissance du seizième siècle.

Dans les églises et les couvents du mont Athos et de la Grèce, il est difficile de distinguer une peinture toute récente d'une peinture très-ancienne, car leurs artistes ont toujours copié les premiers modèles. Ils ont conservé les grandes tournures et le caractère de l'inspiration chrétienne, complétée au-

trefois par le souvenir de la Grèce antique. Les figures de Pansélinos, dessinées par M. Papety, rappellent, en effet, le plus noble style de l'antiquité païenne, si amoureuse de la forme et de la beauté. Quelques-unes pourraient être prises pour des statues de héros élevées sur les places publiques au temps de Périclès ; elles ont seulement plus d'austérité et de mélancolie que les chefs-d'œuvre antiques, et un certain aspect sauvage, particulier au génie chrétien. Les attitudes sont un peu raides et les mouvements corrects, l'ensemble d'une gravité souveraine et irrésistible. C'est très-puissant et très-beau. Comment M. Papety a-t-il si complétement oublié ce style magistral dans son tableau symbolique du Passé, du Présent et de l'Avenir ?

M. Vidal est peu byzantin, et point du tout catholique. Ses trois jeunes filles n'ont rien de commun avec les vertus théologales ou les saintes femmes de l'Evangile. La première, de profil, approche de ses lèvres roses une pêche qu'elle tient entre ses doigts minces et retroussés. De l'autre main, elle serre contre ses hanches une corbeille de fruits et de pampres. Mais comment décrire le charme de cette souple et délicieuse fille ? La description ne signifie rien en critique. Vous entendez bien que nous faisons quelquefois de la description seulement pour nous amuser un peu et nous entre-

tenir le style ; car le plus détestable tableau peut prêter à la même description qu'un chef-d'œuvre. Le même sujet, la même ordonnance, les mêmes attitudes, les mêmes détails peuvent se rencontrer dans des productions excellentes ou ridicules. Tout le monde a le droit de faire une femme qui mord à une pêche et qui porte un panier. Par malheur, en racontant la chose, on exprime difficilement les qualités de l'exécution. Les adjectifs n'ont qu'une valeur relative et abstraite, et ils ne suppléent jamais à la vue d'une image. L'écrivain est presque toujours impuissant à côté du peintre.

Après la friande, vient la nonchalante, belle fille à la taille cambrée, qui étire ses bras rondelets par-dessus sa tête voluptueuse. Une draperie légère flotte autour de sa taille et laisse voir son sein. Ses yeux sont mi-clos et sa bouche mi-ouverte. D'où sort-elle ainsi nerveuse? d'un rêve d'amour ou d'une réalité?

La troisième jeune fille de M. Vidal est intitulée : Péché mignon. Comme Narcisse, elle s'est éprise de sa propre image. Penchée sur son miroir, elle effleure d'un baiser les lèvres fantastiques et fugitives reflétées par la glace. Péché mignon, en effet, que Boucher n'eût pas manqué de faire confesser en surprise par quelque Adonis caché derrière une draperie et avançant sa tête curieuse. Mais rassurez-

vous, la jeune fille de M. Vidal est bien seule, et le danger n'est que dans son cœur.

Ces trois dessins de M. Vidal ont la grâce, l'élégance et la coquetterie des artistes les plus délicats du dix-huitième siècle. Sous le règne de M^{me} de Pompadour, M. Vidal eût été le peintre de Louis XV et du petit Trianon.

Les dessins de M. Wattier appartiennent aussi à l'école du dix-huitième siècle. Son Souper sous la Régence a été gravé à l'eau-forte par M. Riffaut. M. Schlesinger a fait au pastel une Femme turque, enivrée de café et renversée sur un divan; M. Appert, une Femme, demi-nue, saisissant à la treille une grappe de raisin; M. Verdier, les deux *Nonnains* de Boccace et de La Fontaine, contemplant Mazet de Lamporechio endormi; M. Borione, un grand portrait de femme en robe noire, n° 1685; M. Staal, un petit portrait, en pied, de M. Paul Féval, avec une finesse de couleur et d'expression qui rappelle M. Vidal; M^{lle} Mira Vigneron, le portrait à l'estompe d'une charmante jeune femme, debout, avec une écharpe de velours noir, tombant négligemment sur la taille.

Parmi les dessins russes de M. Yvon, le Tartare de Toubianka est plein de caractère. C'est ferme, bien dessiné, d'une couleur vigoureuse, avec des rehauts à l'huile, comme un dessin de M. Decamps.

M. Bida pourrait bien aussi avoir songé à Decamps, dans ses dessins représentant un Café à Constantinople et un Café sur le Bosphore. M. Bellel n'a pas oublié non plus l'Histoire de Samson, exposée en 1845. Ses quatre paysages au crayon noir, au pastel et à l'huile, ont de la grandeur et de la force. Dans l'Enfant prodigue, on retrouve ces plans solides qu'on admirait dans le Samson regardant l'incendie allumé par ses renards; la Vue prise à Mnassa, dans le golfe de Naples, est un intérieur de forêt, avec de grands arbres et un effet de soir. Les dessins de M. Bellel manquent seulement de légèreté et de variété.

M. Flers n'a point exposé cette année de paysage au pastel; mais un jeune peintre que nous voyons pour la première fois, M. Grenier, a fait quatre bonnes Etudes de torrents dans les Pyrénées et une Vue des bords du Doubs, qui annoncent un paysagiste bien doué. Son pastel est gras et d'une couleur harmonieuse; l'effet juste et mélancolique. Un autre jeune homme, dont l'exécution est assez faible, a exposé un dessin au crayon noir, les Enfants du Nil, allégorie très-poétique, avec une foule de petits génies qui naviguent et combattent, montés sur des crocodiles, sur des cygnes ou des ibis, au milieu des grandes herbes du fleuve.

M. Mansson a fait, avec son habileté ordinaire,

deux vues d'architecture à l'aquarelle : le Portail de la cathédrale d'Amiens et l'Eglise Saint-Valfran, à Abbeville ; M. Ledoux, une série de miniatures à l'eau sur vélin, représentant le symbole des apôtres ; c'est un art peu pratiqué aujourd'hui et qui mérite encouragement.

La miniature sur ivoire est encombrée. M^{me} de Mirbel a toujours sa réputation dans le monde, et son portrait d'Ibrahim-Pacha est lestement peint, un peu en esquisse. Le talent de M. Paul de Pommayrac est plus serré et plus correct.

MM. Hauder et Gonssolin ont exposé trois vitraux, les Armoiries de Charles-Quint entourées de décorations dans le style de la Renaissance, la Vie de la Vierge en plusieurs médaillons, style du treizième siècle, et une Sainte Cécile entourée d'anges. MM. Hauder et Gonssolin ont obtenu de bonnes teintes ; il ne leur faudrait plus que de bons cartons à copier.

L'*Artiste* a publié le dessin d'un autre vitrail exécuté par M. Bourières, le Portrait de Bernard Palissy, avec cette devise du maître : Pauvreté empêche les bons esprits de parvenir. Des médaillons, des arabesques, des mascarons et des frises en grisaille, dans le style de la Renaissance, encadrent le portrait du grand artiste, qui a tant contribué de son génie à la régénération de l'art au seizième siècle.

La manufacture de Sèvres a son exposition spéciale dans la salle dite des séances royales, trois vitraux à grand effet, exécutés sur glace : le Christ au jardin des Oliviers, figures par M. Apoil, paysage par M. Jules André, d'après M. Larivière ; le Crucifiement du Christ, par M. Bonnet, d'après M. Gué ; et les Saintes Femmes au tombeau du Christ, par M. A. Schilt, d'après le même M. Gué, mort l'année dernière. Cela rappelle la lanterne magique ; mais ce n'est pas la faute de MM. Apoil, André, Bonnet et Schilt, s'ils sont forcés de reproduire les mauvaises compositions de MM. Gué et Larivière.

Les autres vitraux teints et peints, exécutés à Sèvres, sont d'après MM. Dejuinne, Hesse et Alaux. On ne saurait plus mal choisir les modèles. Que de temps et de peines perdus dans les difficiles procédés de la teinture du verre, pour arriver à fixer ces formes communes et ces couleurs désharmonieuses !

La gravure au burin offre une foule de grandes pièces sans intérêt. Les meilleurs travaux sont ceux de M. Martinet, dans le portrait de M. Pasquier, d'après M. Horace Vernet, et de M. Saint-Ève, dans un sévère portrait d'André del Sarte, d'après l'illustre maître florentin. Le portrait de M. Lamennais, gravé par M. Narcisse Lecomte, d'après l'original de

M. Ary Scheffer, devait être à la présente exposition ; mais il ne viendra qu'au Salon prochain.

Parmi les eaux-fortes on distingue les fins paysages de M. Marvy ; le Lion, de M. Masson, d'après l'aquarelle d'Eugène Delacroix ; un Intérieur de forêt, par M. Leroy, et les Tombeaux des Fathemites au Caire, par M. Toudouze.

Les salles de gravure ont cependant leur chef-d'œuvre ; c'est un cadre de trois petites gravures sur bois, taillées par M. Lavoignat, d'après les dessins de M. Meissonnier. L'une représente les Joueurs de dés sur un tambour dans l'intérieur d'un corps de garde ; les autres, de petits intérieurs avec deux figures de bohémiens quelconques qui fument ou qui ne font rien du tout. Il y en a un, je crois, qui est occupé à mettre sa veste. C'est d'un esprit, d'une fantaisie, d'une liberté de tournure, d'une finesse d'expression, d'une adresse de dessin incroyables. On dirait l'eau-forte la plus vive et la plus colorée, ciselée par le peintre lui-même sur le métal. Cela se soutiendrait à côté des eaux-fortes de Rembrandt.

En dessins d'architecture, nous avons des églises paroissiales, des clochers, des plans de châteaux ou de théâtres, une affreuse vue de l'admirable Pierrefonds, et le complément des études pour la réunion du Louvre aux Tuileries, par M. Badenier. Les

premiers plans de ce grand travail ont été exposés en 1844, 1845 et 1846. M. Badenier a encore le temps de perfectionner son œuvre avant que la liste civile se décide à terminer le plus beau monument du monde.

XI.

LES ARTISTES REFUSÉS PAR LE JURY.

Nous leur devons bien la publicité de nos cent mille lecteurs d'un jour, à défaut de la publicité du million de curieux qui visitent le Louvre durant les deux mois d'exposition. Le jury a d'ailleurs proscrit quelques ouvrages d'importance et de grand intérêt : en première ligne, les Juifs de Constantine, par M. Chassériau, le Charlemagne de M. Gigoux, l'Attila et sainte Geneviève, par M. Maindron. On voit qu'il s'agit là d'hommes assez bien placés dans le monde des arts et qui ont fait leurs preuves. M. Maindron a des statues au Luxembourg et dans les monuments ; M. Gigoux figure dans nos églises, dans nos musées, et son Charlemagne est justement destiné aux salles du Conseil d'Etat.

M. Chassériau a fait des chapelles, et il est occupé depuis quatre ans aux peintures murales de l'Hôtel du quai d'Orsay.

Que veut dire cette persécution de l'Académie contre des artistes que les ministères, la direction des Beaux-Arts et la presse jugent dignes des grands travaux publics ? N'est-ce point jalousie de concurrents ? Quels sont donc les titres des génies et des célébrités officielles ayant droit de juger et de condamner les grands artistes contemporains et toute la jeunesse à qui appartient l'avenir !

M. Chassériau est précisément à l'époque décisive de sa réputation. Ses succès au Salon ont été jusqu'ici partiels et contestés. Son khalifa de Constantine à cheval et suivi de son escorte, révélait bien, au Salon de 1845, un peintre de franche tournure et d'exécution audacieuse ; mais qui s'en est aperçu, sauf quelques douzaines d'artistes ? M. Chassériau n'a pas encore eu, dans sa vie, ce jour de veine et de triomphe qui marque dans la destinée d'un homme, lui attache un signe ineffaçable et le classe à son rang. Delacroix a reçu ce baptême au Massacre de Scio, Decamps à la Défaite des Cimbres, M. Delaroche à la Jeanne Gray ; moment de bonne fortune, qui ne fait rien au talent, mais qui assure la renommée ; flot qui vous monte à une certaine hauteur, mais qui peut vous y laisser

à sec, sans jamais vous reprendre et vous agiter de nouveau ; mais il en reste, du moins, d'être en évidence. C'est une notoriété comme le gibet.

Couture est accroché cette année à cette potence, Clesinger aussi. Ce sont les deux décrets du Salon de 1847. Le reste, parmi les causes nouvelles au rôle, n'est pas venu seulement à l'audience, sauf le jeune auteur du Combat de coqs, renvoyé à une prochaine session.

Si M. Chassériau avait eu le bonheur d'être reçu au Louvre, son affaire était faite, comme on dit vulgairement ; car son tableau est le plus étrange, le plus saisissant, le plus délibéré, le plus neuf d'aspect, le plus entier dans l'exécution, le plus original dans les tournures, qu'on ait exposé depuis longtemps. La curiosité publique eût été vivement excitée par cette ville éclatante, et ces costumes splendides, et ces grandes femmes si bien campées, et tout ce luxe de la nature orientale. Si l'Orient n'existait pas, les peintres auraient bien fait de l'inventer.

Nous sommes à Constantine, dans le quartier des Juifs, le jour du Sabbat, dans une de ces rues pittoresques, avec des assises de pierre fichées comme des gargouilles dans les murs nus et solides, avec les longs toits avancés sur lesquels se perche la cigogne au tendre reflet de lapis, et plane l'aigle roux,

aux reflets d'or et de sang, avec ces maisons fermées comme des forteresses, qui donnent seulement accès par une porte étroite et profonde, ombre noire sur la muraille d'un blanc mat. C'est le jour du repos pour ces races singulières qui ont conservé les mœurs, le caractère et la forme des anciens Hébreux, race pur-sang qui ne s'est jamais mésalliée aux infidèles et qui reproduit encore aujourd'hui le type primitif. La séparation persévérante du peuple juif pendant des millliers d'années est, sans doute, un des plus curieux phénomènes de l'histoire et de l'anthropologie. Aussi ne retrouve-t-on que chez les Juifs d'Orient la beauté grandiose et simple, la perfection d'un ensemble harmonieux et sans mélange.

Le jour du Sabbat, les Juifs sortent de leurs maisons, s'étendent nonchalamment à leurs portes, ou forment des groupes dans leurs quartiers. Les femmes ne cachent pas leur visage, comme les femmes maures, sous un voile jaloux ; elles portent encore, comme les femmes de la Bible, ces coiffures austères qui rappellent les bandelettes de l'Egypte, de grandes et chastes draperies montant jusqu'au cou, avec des écharpes magnifiques et des ceintures d'argent ; leurs bras sont chargés de bracelets en pierreries, et leurs beaux pieds nus jouent à l'aise dans des sandales brodées.

Hommes et femmes se reposent avec une majesté

grave et souverainement élégante. De quoi se reposent-ils ? ils n'ont pas l'air de travailler beaucoup le reste de la semaine. Les mères allaitent leurs enfants ; les vieillards ruminent quelque rêve confus ; les jeunes filles s'accoudent comme des sphinx mystérieux, et regardent fixement on ne sait quoi, sous les arcs bruns de leurs sourcils. Au milieu de la rue, s'avance de face une grande femme portant sur sa tête un vase de hachisch, soutenu par la main droite. Cela fait songer à la tournure de la belle porte-amphore de l'Incendie du bourg, de Raphaël. Une douce pénombre cache son visage, ses longs yeux bleus, son nez régulier, sa bouche voluptueuse et sa peau ambrée. Tout le haut du torse est dans la demi-teinte ; mais la lumière glisse sur les draperies à partir du genou, modèle les jambes et éclate sur un bout de pied nu délicieux ; un jeune enfant marche à son côté, et veut lui saisir la main.

C'est le cœur de la composition ; à gauche, cinq ou six femmes et un vieillard, assis en rang et silencieux, devant une porte, où apparaissent deux filles d'une grâce incomparable. On croit entendre les récits d'Homère ou de la Bible. A droite, un homme à barbe, assis sur un banc de pierre, quelques femmes avec leurs enfants, et un peu en arrière, deux cavaliers arabes montés sur leurs che-

vaux d'un blanc rosé. Un Juif, vu de dos, se serre contre le mur, comme une cariatide en bas-relief, pour les laisser passer avec leurs selles pourprées et leurs sabres ciselés. Au milieu du fond, la percée de la ville, où la lumière blanche s'étend partout comme une poussière étincelante. On remarque encore, aux plans plus reculés, quelques personnages, entre autres une figure presque hiéroglyphique, debout et enveloppée comme d'un linceul. On dirait une momie roidie depuis les Pharaons, redressée par le galvanisme et plaquée sur le mur.

La toile de M. Chassériau a plus de vingt pieds en tout sens, et les personnages sont au moins de grandeur naturelle, dans toutes les attitudes les plus distinguées. La réalité lui a donné des images superbes qu'il a merveilleusement traduites, dessin et couleur. Car le talent de M. Chassériau est un composé rare de l'influence de M. Ingres, dont il a reçu les premières leçons, et de l'influence d'Eugène Delacroix, le coloriste exquis. Dans ces sujets d'Orient, traités déjà par Eugène Delacroix avec un génie supérieur, M. Ingres aurait peine à retrouver chez M. Chassériau un disciple fidèle, que trahissent cependant des lignes pures et correctes et le sentiment de l'antique. M. Chassériau ne se sert du procédé de M. Ingres qu'après avoir modelé l'intérieur de ses figures, tandis que le système orthodoxe con-

siste à sculpter d'abord un galbe géométrique qu'on remplit ensuite plus ou moins de couleur plate. M. Chassériau, au contraire, accuse premièrement la forme de ses images par la relation des couleurs et la dégradation de la lumière, et quand sa figure resplendit, il cerne les contours par des lignes de bistre et des accents vigoureux de dessin linéaire. Les maitres vénitiens et espagnols ont souvent employé ces artifices de rehauts extérieurs. Par ce moyen complexe, M. Chassériau exprime purement les plus belles formes en leur conservant la splendeur du ton local. Il y a dans ces Juives, des têtes, des bras et des pieds admirables. La qualité de la peau est très-variée chez ces peuples étranges, dont les femmes se tiennent souvent enfermées toute leur vie dans le mystère de fraiches demeures, sans affronter jamais les ardents baisers du soleil. Depuis l'opale jusqu'au bistre foncé, on trouve toutes les nuances sur la chair des Orientales de M. Chassériau, de même que les plus vives couleurs éclatent sur des draperies abondantes. Sujet neuf, belles désinvoltures, exécution libre et magistrale, le Quartier des Juifs, de M. Chassériau, avait toutes les qualités pour réussir auprès du public et des artistes.

M. Gigoux a eu son brevet de maîtrise au Salon où parut Cléopâtre, dont M. Couture a conservé, malgré lui et de loin, quelque réminiscence. M. Gi-

goux est un des peintres les plus savants de l'école contemporaine. Vingt ans d'un travail opiniâtre dans le recueillement de l'atelier, lui ont assuré une pratique sûre et positive. Il a formé les meilleurs élèves de ce temps-ci : Français, Baron et bien d'autres. Il a fait une chapelle entière à Saint-Germain-l'Auxerrois, de grands tableaux pour les musées de province, comme le Léonard de Vinci, de petites compositions fines et transparentes, dans la manière des maîtres hollandais, et les plus belles illustrations de la librairie, comme le Gil Blas, et les Lettres d'Héloïse. Cette année, il a peint deux grandes figures allégoriques pour les pendentifs au Conseil d'Etat, et son Charlemagne refusé par le jury.

Il faut bien qu'il y ait une raison secrète aux anathèmes du tribunal académique, car la peinture de M. Gigoux n'a pas du tout l'excentricité de la peinture de M. Chassériau ; le Charlemagne est une composition noble et forte, pleine de bon sens et fermement exécutée ; l'empereur est debout, plus grand que nature, dans une pose noble et tranquille. Pendant que sa tête méditative combine une législation immortelle, sa main commande au secrétaire assis près de lui d'écrire les formules. A droite un personnage en manteau rouge un peu vif, se penche sur la table et s'entretient avec le scribe. La scène

est très-simple et bien comprise dans son caractère historique.

M. Maindron n'en est pas non plus à son début. Sa Famille chrétienne dans le cirque, son Christ en croix, sa Velléda, dont le marbre est au jardin du Luxembourg, l'ont placé depuis longtemps parmi les bons praticiens de la statuaire. Il comptait sur son groupe de sainte Geneviève, la patronne de Paris, arrêtant le bras du guerrier barbare dont les hordes ont inondé la France. On dit que les sculpteurs du jury ont craint que la municipalité ou le ministère n'achetât cette composition patriotique. Tout argent dépensé par l'Etat est un vol commis au préjudice des fournisseurs officiels.

L'Attila, de M. Maindron, est debout et terrible, couvert de son armure en cotte de mailles, historiée de griffes de lion et de bandes de fer. Sa tête sauvage est inclinée vers la sainte pastourelle, qui, à genoux devant lui, saisit la main rude du guerrier et le force à rengainer l'épée. La Geneviève est chaste et modeste, mais convaincue, et son geste est irrésistible. L'exécution de ce groupe colossal offre les fortes qualités, habituelles à M. Maindron.

Que va-t-il faire de ce plâtre maintenant? Une année de travail herculéen, trois mille francs de frais, trois cents francs de transport au Louvre, tout est perdu. Non-seulement le jury arrête l'essor poé-

tique, mais il ruine les pauvres artistes français. Il a sur la conscience bien des désespoirs, bien des misères, bien des morts prématurées et des suicides ! Nous en avons connu que le jury a tués ! L'ancien régime n'était pas plus meurtrier et pas plus coupable envers la nation, quand la nation en fit justice. Qui donc délivrera l'art français de ce vieux régime de tyrannie ?

Les sculpteurs souffrent bien plus encore que les peintres de l'autocratie du jury. Un tableau de chevalet peut se vendre dans l'atelier, chez Durand Ruel, en vente publique ; mais un groupe en plâtre, une statue en marbre, où l'exposer et à qui la vendre ? Il n'y a pas à Paris six existences de sculpteurs indépendantes de la publicité des Salons et de la protection de l'Etat ; David, qui a la France et le monde pour Salon, ses œuvres étant répandues en Allemagne, en Angleterre, en Amérique, en Italie, en Grèce, partout ; M. Pradier, dont le talent gracieux a plus de demandes qu'il ne peut en satisfaire ; M. Marochetti et M. de Niewerkerke, parce qu'ils sont riches et qu'ils peuvent travailler pour eux-mêmes ; Clesinger, depuis un mois, le succès de sa Volupté lui ayant assuré des Vénus en foule et les bustes de toutes les belles femmes de Paris.

Les peintres cependant ont besoin aussi de la

publicité des expositions annuelles, comme enseignement pour leur talent et comme moyen de vendre leurs ouvrages. Supposez un artiste modeste, peu répandu dans le monde, qui passe huit mois en forêt ou en voyage, et le reste du temps enfermé à peindre dans son atelier; où produira-t-il ses tableaux refusés par l'Académie? Le tableau reçu, au contraire, et s'il a quelque succès, l'auteur le vend sans se déranger, sur la lettre ou sur la visite d'un amateur ou d'un marchand. Je suis allé chez M. Gérôme, dans la huitaine de l'ouverture du Salon, pour acheter son Combat de coqs; il était déjà vendu 2,000 fr., à ce qu'on m'a dit.

Parmi les jeunes peintres de talent, qui ne sont pas d'ailleurs trop embarrassés pour vendre leurs tableaux, on a refusé M. Brun, l'auteur de deux compositions très-spirituelles et très-populaires aux derniers Salons, le Candidat et le Député, deux satires de nos mœurs électorales, et que la lithographie a répandues à grand nombre. Le jury s'est montré plus scrupuleux sur la question cléricale que sur la question politique. Il n'a pas voulu admettre le Prêtre dans l'intérieur de la famille, peint par M. Brun. C'est le titre d'un chapitre dans un des beaux livres de M. Michelet. Les braves académiciens ont-ils plus peur des jésuites que des députés?

On a refusé deux tableaux de M. Camille Fontalard, un Hôpital avec beaucoup de figures très-bien peintes, et une Folle assise sous un arbre avec une expression très-touchante. Le jury n'aime que les nobles sujets. On a refusé quatre tableaux à M. Haffner, qui est plus peintre à lui seul que toute l'Académie : un Forgeron au travail, vigoureuse étude dans le style des Lenain ; un Intérieur de ferme avec des bœufs et des instruments de labour ; un paysage mélancolique avec l'enfant prodigue et son troupeau, et un petit paysage d'une belle couleur. Toutes compositions très-différentes, qui montrent la variété du talent de M. Haffner. On peut les voir dans un magasin de tableaux, rue du Faubourg-Montmartre, en face de la rue de la Victoire.

M. Gallimard, vice-président de la Société libre des Beaux-Arts, auteur des cartons de la verrière de Saint-Landry, exposée à Saint-Germain-l'Auxerrois, compte aussi parmi les victimes. M. Borione, qui fait de charmants pastels, a été mutilé ainsi que bien d'autres. Que de portraits restés sur le champ de bataille ! Que de saints à qui brutalement on a refusé l'entrée du paradis !

Mais à quoi bon dresser la liste de tous les artistes célèbres ou inconnus, jeunes ou vieux, habiles ou incapables, qui ont subi les rigueurs de M. Heim et de ses glorieux compères ? M. Heim ne va pas les-

chercher ; il se contente de créer ses chefs-d'œuvre. Pourquoi vient-on se soumettre à son œil d'aigle, à son caractère de lion et à son jugement infaillible ? Il faut croire qu'un homme faisant de la peinture de cette qualité, doit apprécier sainement la peinture des autres. Si j'étais artiste, je n'irais pas me frotter à un maitre de cette force-là.

Sérieusement, il dépend des artistes de s'émanciper. Qu'ils s'engagent en commun à ne plus envoyer au Louvre, tant qu'on n'aura pas modifié le jury ; qu'ils se réunissent en une société solidaire pour défendre leurs intérêts, comme est la société des gens de lettres. L'année prochaine, cette association générale, forte de son droit et du nombre de ses membres, organiserait une exposition nationale en dehors du château ; la liste civile alors serait bien obligée de céder, et l'année suivante, l'unanimité des artistes rentrerait en triomphe au palais du Louvre.

XII.

LA SCULPTURE. — M. CLESINGER.

Quel serpent l'a donc piquée ? comme elle se tord ! comme ses beaux flancs s'agitent et soulèvent des reliefs superbes ! comme sa tête renversée se baigne dans les flots de sa chevelure ! comme ses bras sont crispés ! comme sa poitrine est pleine de tempêtes ! quelle convulsion circule depuis sa bouche entr'ouverte jusqu'aux ongles des pieds ? Femme piquée par un serpent. Quel est donc ce petit serpent de bronze qui grimpe en sifflant le long de sa belle jambe ? c'est le même serpent qui, dans le paradis terrestre, s'enroulait autour de l'Arbre de vie et parlait à l'oreille d'Eva la blonde. C'est l'immortel et invincible serpent de la Volupté.

Cette Femme nue, de M. Clesinger, est une des

plus charmantes statues de l'école moderne, et je ne crois pas que, depuis les Coustou, on ait mieux fait palpiter le marbre. Au risque de contrarier les capucins qui ont feint de prendre les muscles rebondis de M^{me} Keller pour des pelotes de coton sous le maillot, on peut aimer les Vénus grecques sortant de l'onde, les Danaë du Titien et du Corrège, les Diane de Jean Goujon, les Bacchantes de Rubens, les Andromède du Puget, les Nymphes de Coysevox, les Courtisanes de Watteau, les Bergères de Boucher. La forme de la femme est la suprême création divine et la dernière expression de la beauté. Quel est donc, dans la Genèse, le bouquet réservé pour la fin du septième jour? Les montagnes sont dessinées, les arbres et les fleurs s'épanouissent, un peuple d'êtres éclatants s'ébat sur la terre, dans les eaux et dans les airs; cependant l'homme solitaire se dresse, inquiet et mélancolique, regardant autour de soi. La vie n'est pas complète, l'idéal divin médite encore son chef-d'œuvre. Du cœur de l'homme déjà formé à l'image de Dieu, s'élance la femme, la beauté parfaite, après laquelle Jehovah n'a plus qu'à se reposer pour l'éternité.

Aussi, tous les artistes se sont-ils toujours tourmentés de reproduire cette créature merveilleuse. Qu'y a-t-il de plus beau au monde qu'une femme

jeune et belle? Deux belles jeunes femmes? mais le nombre ne fait rien à la qualité. Vénus résume les Trois Grâces et les Nymphes qui dansent autour d'elle, couronnées de myrte vert, comme dit Horace.

Le marbre s'accommode surtout des formes pures et lumineuses de la femme. Aux déesses, le marbre blanc; aux grands hommes et aux héros, le bronze, qui accuse plus fermement la beauté mâle et violente. Le marbre convient à la chair, dont il simule la transparence et l'imperceptible rugosité. Lorsque les Grecs ajoutaient par hasard des voiles à leurs statues, ils faisaient quelquefois les draperies d'or ou de métal, comme à la Minerve du Parthénon, réservant pour les nus le marbre immaculé. Lorsqu'on peignait les images des divinités et des héros, comme c'était la coutume dans toute l'antiquité, les cuirasses ou les tuniques, les cothurnes et les pierreries s'émaillaient de tons variés, les chevelures se pourpraient du blond ardent, si apprécié par les femmes grecques et romaines; mais le visage et les membres conservaient toujours le ton naturel du marbre ou de l'ivoire. Les anciens ont employé toute sorte de matières pour leurs statues, les bois, les pierres, les métaux; ils ont laissé des chefs-d'œuvre en cèdre, en argent, en ivoire, en porphyre, en ambre, en granit; mais cependant ils

ont toujours préféré, pour les statues de femmes, leurs célèbres marbres de Paros et d'Ephèse, du mont Hymette ou du mont Pentelès, et de cette veine intarissable du Carrare, sans cesse creusée depuis Jules César.

La statue de M. Clesinger est en marbre blanc, couchée sur un semis de fleurs légèrement teintées de rose et de bleu, par le moyen d'un acide. Le petit serpent de bronze n'a été ajouté que pour magnétiser le jury, sous prétexte de Cléopâtre, les nudités classiques ayant d'avance leur absolution auprès de l'Académie. La vérité est que Cléopâtre et la tradition antique n'y sont pour rien. Mettons que ce marbre vivant symbolise la Volupté, ou un Rêve d'amour. Le sujet importe peu dans les arts, et il serait difficile de nommer la plupart des chefs-d'œuvre de la Grèce ou de la renaissance moderne. C'est pourquoi les savants se décident, d'ordinaire, à classer les statues douteuses parmi les Vénus ou parmi les Apollon. Cela revient aux synonymes d'homme ou de femme tout simplement; car la Vénus de Milo ressemble-t-elle aux autres Vénus, et que fait-elle? On n'en sait rien. Et que fait l'Apollon du Belvéder? que font les figures de Jean Goujon, accroupies dans leurs bas-reliefs? ou les Cariatides de Sarrazin au fronton du Louvre? ou les gigantesques fantaisies que Puget taillait sur la proue des

navires? La beauté suffit et entraîne toujours avec elle sa signification.

Cléopâtre ou Volupté, la statue de M. Clesinger est tout à fait moderne par le sentiment et la tournure. On ne lui trouverait pas une mère dans toutes les statues de la tradition. Cette originalité tient à l'amour exclusif de la nature, qui domine dans le talent de M. Clesinger. C'est une qualité rare, et peut-être en même temps un défaut. Le *naturalisme* absolu, comme disent les philosophes, est parfois la source d'erreurs très-dangereuses; mais c'est aussi le point de départ de tous les arts plastiques. Contempler la nature, interroger l'émotion qu'elle vous cause intérieurement, comparer cette impression tout individuelle aux sentiments et aux images que la même nature a inspirés aux grands poëtes et aux grands artistes, tel est le travail secret qui doit précéder toute création d'art. M. Clesinger est un sculpteur de franche race, spontané, ardent comme toutes les organisations un peu sauvages, résolu comme tous les tempéraments passionnés. Il fait une statue comme on va dans une bataille, avec un emportement qui ne connaît pas d'obstacle, avec une bravoure qui profite de l'imprévu. C'est le Murat de la statuaire. Il y a plus de bonheur aventureux que de combinaison profonde dans ses succès. Jamais il ne lira César pour décider une stratégie savante.

On ne le surprendra point, la nuit, comme Napoléon dans sa tente, méditant son plan de campagne. C'est un homme de premier bond et de premier coup d'œil, qui se précipite à la victoire.

Avec ce talent primesautier, M. Clesinger est très-propre à sculpter les images frémissantes, les agitations extérieures, l'exubérance de la vie sensuelle, les splendeurs de la beauté physique. Peut-être serait-il embarrassé de pénétrer dans ces caractères intimes et calmes qui appartiennent à certains types sublimes de la nature humaine. Il ferait mieux Aspasie que Platon, Ninon de Lenclos que Molière. Il est de la famille de Coysevox l'infatigable, et allié, de loin,—par les femmes—, à Rubens.

Le talent de M. Clesinger est donc très-neuf et très-particulier dans notre école actuelle. Pendant que M. David continue la noble tradition de la pensée française, que M. Barye ressuscite les fins et capricieux artistes de la renaissance, que M. Pradier est un païen de la décadence, avec quelques souvenirs de la Grèce antique, que plusieurs autres scuplteurs subissent des influences diverses, M. Clesinger a repris son art où il commence, sans s'inquiéter d'aucun système ni des grands chemins frayés par ses prédécesseurs. Il ouvre les yeux et

va droit aux images que la nature infinie offre à son enthousiasme.

Bien voir, c'est comprendre. Pour les artistes doués de cette révélation subite du regard, la nature s'est chargée de *composer* les images, toutes prêtes à être reproduites dans une forme d'art. Un paysagiste s'arrête au coin d'une allée de forêt, et y trouve un tableau complet, avec un effet central et des lignes bien ordonnées. Il n'a plus qu'à peindre le paysage du bon Dieu. Jamais les académiciens n'auraient inventé cette variété et cette harmonie. Un sculpteur fait poser son modèle, et tout à coup une tournure lui apparaît qui l'exalte et le passionne. La statue est faite. Il reste seulement à dégager cette figure d'un bloc de marbre. Michel-Ange disait qu'il voyait une statue dans tout morceau de pierre; c'est une baigneuse noyée dans une fontaine, et qui en sort pure et éblouissante, quand on a ôté l'eau dont ses formes sont enveloppées. Aussi Michel-Ange eut-il souvent l'audace d'attaquer le marbre sans autre modèle qu'une vision idéale dans son esprit, enlevant les éclats jusqu'au vif de la peau, comme on ferait pour découvrir une statue fossile enterrée dans la matière adhérente. Et quelquefois la statue ne se trouvait pas entière dans le bloc, et il manquait un bras ou un pied perdu dans le fantastique de l'air, comme à un tronçon antique. C'est ainsi que ses

Esclaves du musée de sculpture au Louvre ont été ébauchés : dans l'un, le pied se devine, imparfait, au milieu du piédestal aminci, la statue ayant pris une proportion trop haute pour le bloc de marbre ; dans l'autre, l'épaule se contracte et le dos s'aplatit, la matière manquant à l'ampleur de ces formes gigantesques.

La tournure de la Femme sculptée par M. Clesinger, dans une pose si difficile et si vivante, satisfait cependant à toutes les conditions de la statuaire. Il n'y a point de lignes brisées et disgracieuses, ni de membres égarés au hasard, quoique le mouvement soit on ne peut plus étrange et violent. Vue de face et en avant, sa figure forme comme un croissant splendide, étendu en demi-cercle sur le piédestal, le pied et la tête faisant les deux pointes, le bassin arrondi servant de centre. Considérée comme dessin qui s'enlève sur l'horizon, les hanches se dressent au milieu en une montagne mouvante, qui s'infléchit des deux côtés, se soulève en colline à l'endroit du sein et du genou, pour mourir dans les ondes des cheveux, et à l'autre extrémité dans le tapis jonché de roses. La figure pose sur le côté droit, la taille contournée rejetant le torse et la tête à plat en arrière, la gorge palpitante vers le ciel, la jambe droite pliée et enveloppée d'une draperie, la jambe gauche raidie dans toute sa longueur ; le

bras droit, retroussé en arc par-dessus la tête, se perd dans les cheveux dénoués, et le bras gauche s'étend convulsivement le long des reins et froisse la draperie.

L'aspect principal offre donc le corps puissant de la belle voluptueuse, avec une certaine exagération des flancs et de la poitrine, et la tête se dissimule dans cette contorsion de serpent; le mouvement du buste est d'une incroyable énergie, l'épaule gauche, attachée par un maître, le ventre redondant, la ligne de la jambe ferme et correcte, le pied fin et pur; les accessoires, fleurs et draperies, très-coquettement exécutés.

L'adresse de M. Clesinger, comme praticien, est en effet très-remarquable; outre le charme de cette image si heureusement tournée, il faut louer la science de l'anatomie en action, l'ampleur de la touche qui glisse sur les détails inutiles et s'arrête sur les beaux plans caractérisant la forme, la finesse de modelés délicieux, et cette vibration inexplicable de toutes les parties. On croirait que le sang de la jeunesse circule sous la peau trépitante et colore le marbre. Si vous osiez mettre la main sur cette blanche sirène, vous sentiriez la chaleur de la vie.

Je ne sais plus quel poëte maniaque devint, une fois, amoureux d'une Vénus grecque dans un musée d'Italie. Chaque matin, il entrait le premier

dans le boudoir de sa maîtresse pour rêver près d'elle ; mais sa passion platonique s'égara bientôt jusqu'à des désirs insensés. La statue lui semblait une femme réelle, et il aurait voulu la serrer sur son cœur. On fut obligé de lui interdire l'approche de sa bien-aimée, et le pauvre poëte en mourut de désespoir.

La statue de M. Clesinger n'a pas encore produit de ces délires : elle a cependant séduit, nouvelle Phryné, les vieux juges de l'Institut, peu habitués aux enchanteresses de marbre. On dit que M. Nanteuil et M. Ramey sont décidés à entrer dans l'atelier de M. Clesinger et à renier les faux dieux.

Le groupe des Enfants de M. de Las-Marismas, également sculpté par M. Clesinger, est composé avec beaucoup de goût. L'un d'eux, nu et debout, saisit une grappe de raisin pendant à un cep vigoureux qui se courbe au-dessus de sa tête. L'autre, plus petit, est assis par terre et avance sa main potelée. Les têtes sont fort ressemblantes. Un statuaire banal se serait contenté de deux petits garçons en blouse et en collerette. M. Clesinger a fait, avec le prétexte de portraits, une attrayante pastorale, qui touche à la poésie en conservant la réalité.

Sa jeune Néréide portant des présents est à demi couchée sur une conque marine. C'est un joli marbre de décoration, mais faible de style et dé-

pourvu des qualités supérieures qu'on admire dans la Femme piquée par un serpent.

Le sculpteur facile et charmant se retrouve dans un Buste de Femme, d'une physionomie ravissante. La tête s'incline mollement à droite et un peu en arrière, comme entraînée par les tresses abondantes de ses cheveux, entrelacés de fleurs. La naissance des cheveux autour du front est une merveille d'exécution. Les yeux sont bien enchâssés dans des sourcils corrects, les narines souples et mobiles, la bouche entr'ouverte, le sein demi-nu, le cou arrondi avec deux fins colliers de beauté, ces lignes rares que le doigt de la nature trace sur la peau des femmes vraiment belles. Une draperie flottante descend de l'épaule droite et va se nouer à la taille. Le caractère de ce buste rappelle le style de Coysevox, et un peu aussi les têtes voluptueuses, si grassement modelées par Clodion dans ses groupes de nymphes et de bacchantes.

Un des grands mérites de M. Clesinger est, en effet, de travailler le marbre avec une aisance et une souplesse incomparables. On y sent la touche de l'artiste à chaque inflexion du modelé, à chaque trait de la forme, sur toute la surface de l'œuvre. La plupart des statuaires abandonnent presque au praticien l'exécution de leurs marbres, après avoir mis dans la terre ou la cire toute la chaleur de leur

talent. Aussi les modèles sont-ils souvent préférables à la statue terminée. M. Clesinger ne commence pour ainsi dire à exécuter que sur le marbre dégrossi. La terre et le plâtre ne lui semblent que des notes préliminaires et des renseignements, et quand il attaque la forme définitive, il y apporte toute la fougue et la liberté d'une première inspiration.

M. Clesinger fait en ce moment le buste de George Sand. Avec cette tête si poétique, il nous faut un chef-d'œuvre pour la postérité. Clesinger a là une belle occasion de se lancer dans l'avenir, et il est de force à en profiter. Nous verrons sans doute ce buste au Salon prochain, ou à quelque grande exposition nationale que les artistes indépendants pourraient bien organiser en dehors du jury et de la Liste civile.

XIII.

SCULPTURE. — M. PRADIER, M. VECHTE, ETC.

Le grand succès de la Bacchante de Clesinger a presque empêché de regarder les autres ouvrages de sculpture. Le Salon est cependant très-riche en statues de marbre, en bustes et en bas-reliefs. Une femme supérieurement belle éclipse toutes les jolies femmes dans un bal. Quand Lélia apparaît souveraine au milieu du palais Bambucci, il n'y a plus de regards que pour Lélia.

Ce ne sont pas les Eucharis, les Aspasie, les Andromède, les Cléopâtre, les Chloé, les Hébé, les Haïdée, les Leucosis, de MM. Caillouet, Chambart, Choiselat, Daniel, Gayrard, Huguenin, Ménard et Ottin, qui pourraient conjurer le charme de l'irrésistible enchanteresse de M. Clesinger. La Phryné,

de M. Pradier, eût été seule de beauté à disputer la palme ou la pomme, comme on disait en langage olympique.

Mais M. Pradier est tombé de courtisane amoureuse en mère de douleur, de Grèce en moyen âge. On ne se rajeunit pas ainsi de plusieurs siècles. Le talent de M. Pradier a deux mille ans ou deux heures. Il peut reproduire le sentiment grec, ou la nature qu'il tient toute fraîche sous la main. De style austère, d'inspiration catholique, il n'en faut pas demander à M. Pradier. L'aubépine ne pousse pas dans le même sens que le saule pleureur.

La Pieta de M. Pradier est exposée entre deux marbres académiques, l'Archidamas de M. Lemaire et le Pèlerin de M. Petitot. M. Pradier a songé à la grande Vierge de Michel-Ange tenant sur ses genoux le corps de son fils mort. On connaît ce groupe sublime où la figure de la mère a tant d'élévation et d'ampleur, qu'elle paraît encore porter son enfant Jésus, quoique la figure du Christ elle-même soit d'une proportion immense et d'une incomparable tournure de dessin. Dans le groupe de M. Pradier le corps du Christ est tout petit et rabougri disgracieusement entre les deux cuisses de la Vierge. Jamais cette idée inconvenante de la Vierge aux genoux écartés ne serait venue à un artiste du moyen âge, et je ne crois pas qu'il y en ait d'exem-

ple dans toute la tradition. La chaste Marie est une tige virginale et élancée, pudiquement voilée de draperies sans transparence, et qui fleurit en une tête poétique. Les Vierges de nos cathédrales ne laissent aucunement soupçonner la forme de la femme, à tous les endroits qui s'accuseraient sur la nature par des reliefs décidés. En bonne iconographie catholique, le corps de la Vierge est un mythe sans réalité.

La composition générale du groupe de M. Pradier est donc au rebours de toute image chrétienne, et, de plus, elle contrarie les lois de la bonne sculpture par des angles multipliés dans les lignes du corps du Christ, qui se plie pour s'affaisser jusqu'à terre. Michel-Ange avait compris la Vierge enveloppant encore son fils de sa protection maternelle et de son divin amour. Ici, la Vierge le laisse glisser dans son giron avec une nonchalance par trop débile. Les têtes sont tout à fait insignifiantes, et ne se rapprochent ni des types consacrés, ni de la beauté idéale.

M. Pradier n'a pas été plus à l'aise pour ses deux marbres tumulaires, destinés à la chapelle de Dreux. Les statues d'Emmanuel d'Orléans, duc de Penthièvre, et de Caroline d'Orléans, Mlle de Montpensier, sont couchées sur la dalle du tombeau, à la façon des figures sépulcrales du moyen âge ou de

la renaissance dans les tombeaux de Saint-Denis, les mains jointes sur la poitrine, le corps raide et allongé tout d'une pièce, les pieds appliqués carrément contre le lion ou les autres symboles de leur puissance terrestre. Mais le caractère religieux de la mort et de l'immortalité n'y est pas. On retrouve pourtant l'habileté de M. Pradier dans l'exécution des mains et de quelques fragments des draperies. Les nymphes nues et vivantes lui conviennent mieux que les princesses mortes et ensevelies dans le suaire, et ses Vénus païennes intercèdent pour sa Mater dolorosa.

Le buste de M. Leverrier est assez commun de physionomie et de tournure. Celui de M. Auber, le compositeur, est plus correct et très-ressemblant, la tête fermement modelée de M. Auber se prêtant bien aux accents de la statuaire. Quant à M. de Salvandy, j'aimerais mieux le voir dans la peinture de M. Paul Delaroche, avec sa belle simarre violette et ses glands dorés, en pendant au fameux portrait de M. le duc Pasquier, par M. Horace Vernet.

Les bustes de personnes célèbres sont très-nombreux au Salon : Cujas, le jurisconsulte ; Carnot, le conventionnel, vigoureux bronze par M. Yon ; Ravez, par M. Maggesi, de Bordeaux ; Etienne, par M. Villain, pour le foyer de la Comédie-Française ; Philippe Dupin, par M. Cumberworth ; l'amiral Lalande, par M. Chenillion ; Cortot, par M. Caillouet ;

le P. Lacordaire, par M. Bonnassieux; Chérubini, le docteur Lallemand, M. Samson, et M^{lle} Rose Chéri, en terre cuite, par M. Dantan jeune. Cette terre cuite est le meilleur buste de M. Dantan. La tête spirituelle et intelligente de M^{lle} Rose Chéri s'épanouit comme une fleur en été. Ce n'est pas la beauté, c'est le charme et une certaine physionomie chiffonnée, à la fois très-fine, très-malicieuse et très-bienveillante.

La noble tête de M^{me} la comtesse d'Agoult, au contraire, a été exprimée par M. Simart avec une austérité trop exagérée. Cela rappelle le cloître et les graves religieuses de Philippe de Champagne. On dirait quelque abbesse janséniste de Port-Royal, une sœur des Arnauld. M. Simart a songé surtout à Daniel Stern, l'auteur du livre sur la Liberté; mais il a un peu négligé la patricienne pour le penseur. J'aime mieux le beau profil peint à Rome, par M. Henri Lehmann, et exposé au Salon de 1843. Le buste de M^{me} la comtesse d'Agoult est cependant très-bien exécuté, et digne du talent correct de M. Simart.

M. Jaley a fait un charmant buste d'une jeune enfant à l'air capricieux; M. Jouffroy, un buste de femme, très-fin et très-distingué, sculpture délicate qui rend le modelé le plus subtil et le plus fugitif; c'était un peu la manière de Bosio dans ses gracieux portraits de femme. A propos de ce maître

récemment mort, la direction des Musées a refusé de recevoir à l'exposition le marbre de la jeune Nymphe, sous prétexte que les règlements administratifs s'opposent à l'admission des ouvrages de tout artiste décédé. Tâchez donc de ne pas mourir, ô mes glorieux artistes qui avez en train tant de toiles esquissées ou de marbres ébauchés, car nous serions privés de voir au Salon national les images de vos dernières pensées. Cette loi-là qui enterre l'artiste sitôt après sa mort est une mauvaise loi; qu'on la change. Les vrais artistes sont le contraire de M. Lapalisse : un quart d'heure *après* leur mort ils sont encore en vie, — et souvent plusieurs siècles après.

M. Jouffroy n'a pas envoyé au Louvre sa grande statue de saint Bernard, destinée à une place publique de Dijon, mais il a obtenu de l'ériger provisoirement en plein air devant le portail de Saint-Germain-l'Auxerrois. La figure en bronze, haute de trois mètres, sera placée sur un piédestal de cinq mètres, orné de bas-reliefs en pierre. Elle est debout, toute droite, dans une attitude simple et calme. Le bras élevé vers le ciel prolonge encore cette grande ligne perpendiculaire. La main gauche se serre contre la poitrine. La tête, dont la chevelure est rasée et les traits accentués, annonce le prédicateur convaincu qui agita le monde par sa parole.

M. Jouffroy a bien fait de ne pas risquer son bronze dans les caves obscures où sont entassées toutes les statues de commande, la fille de Louis XI, l'Anne de Bretagne, la Marie de Médicis, la Marguerite de Provence, l'Anne d'Autriche, par MM. Gateaux, Debay, Caillouet, Husson et Ramus, soi-disant pour la décoration du jardin du Luxembourg. Quelle décoration ! Ces statues officielles sont, sans exception, d'une vulgarité désespérante. C'est pourtant un beau motif qu'une reine comme Anne de Bretagne ou Marie de Médicis, avec leurs costumes magnifiques et leurs tournures superbes. Il n'en fallait pas tant aux sculpteurs de la renaissance pour faire un chef-d'œuvre. Le premier sujet venu est propre à cela ; mais pourquoi donc M. Caillouet n'a-t-il pas tout bonnement copié la Marie de Médicis de Simon Guillain, conservée au Musée de sculpture moderne ?

Les grands hommes sont aussi maltraités que les princesses par les sculpteurs du Salon. Poussin, que son ombre pardonne à M. Brian ! Poussin a l'air d'un huissier au parlement. Le portrait du Louvre nous avait habitués à un autre caractère. Quel bonheur, cependant, quand on veut ressusciter un homme, de retrouver sa forme et sa physionomie, interprétées déjà par lui-même dans une peinture immortelle ! Les documents ne manquent pas sur ce peintre, qui a écrit sa vie dans ses œuvres, depuis

sa forte jeunesse, l'Enlèvement des Sabines, jusqu'aux poëmes sévères de sa maturité prolongée, et qui, avant de mourir, voulut encore envoyer à sa patrie le souvenir de sa tête pensive.

Mais il était réservé à notre époque de travestir toutes les illustrations de notre histoire. Molière est mort debout, au bord de la coulisse de son théâtre glorieux, et le sculpteur de la fontaine Richelieu l'a représenté assis comme un magistrat à son siége, comme un usurier à son bureau. Molière s'est-il jamais reposé?

Géricault, ce n'est pas bien loin, et nos frères ainés l'ont connu, Géricault, qui était toujours à cheval ou en mouvement, M. Etex l'a couché sur sa tombe comme un impotent ou un oisif.

Peut-être avons-nous cité déjà l'Ulysse, en marbre, du Palais-Royal. Il est assis, le voyageur infatigable, le héros de l'Odyssée, pour qui les dieux inventaient des tempêtes ; il est assis, le dos rond comme un vieux vigneron de Bourgogne qui a passé sa vie courbé sur les ceps, le bras pendant avec mollesse, comme s'il n'eût jamais lancé le javelot et tourné le gouvernail. Daumier, dans son Histoire romaine, n'a pas plus drôlement saisi le revers de la vérité.

Ce qui manque à l'art de notre temps, c'est vraiment le caractère, le côté essentiel, indélébile, des faits et des hommes, le signe original d'une exi-

stence distincte. Vous prenez une sculpture informe du moyen âge, n'importe où, sur un mur de cathédrale ; vous prenez un fragment de bronze, même de la décadence romaine, déterré à Pompeï ou ailleurs : tout de suite cette œuvre singulière entraîne l'idée de sa date, de son pays ; elle a un aspect étrange, particulier, qui vous impressionne et se grave dans la mémoire ; tandis qu'il est difficile de se rappeler les blocs gigantesques de nos sculpteurs contemporains. Je dessinerais exactement un vase de Cellini, une médaille des Pisans, un petit tigre de Barye ou un médaillon de David, d'Angers ; mais personne ne saurait reproduire, de souvenir, le Poussin de M. Brian. Dans les tableaux, vous savez la Stratonice de M. Ingres, le Christ d'Eugène Delacroix, les petits Joueurs d'échecs de Meissonnier ; mais rappelez-vous, s'il vous plaît, une grande peinture d'académicien. Impossible.

Passons donc les Malherbe, les Olivier de Serres, les Michel de l'Hospital, les Laplace, et autres banalités. M. Hartung a fait un Siegfried en bronze, commandé par le roi de Prusse pour un château des bords du Rhin. Il y a du mouvement, mais c'est petit et sans style. M. Pascal a fait un petit groupe de deux moines en dissertation ; c'est fin, spirituel comme un tableau de genre. Ne laissons pas tomber la statuaire jusqu'à la lithographie. M. Hénique a fait deux mauvaises statuettes en bois,

un Christ et une Baigneuse ; il faut encourager l'intention et réhabiliter la sculpture en bois, malheureusement négligée aujourd'hui, après qu'elle a produit tant de chefs-d'œuvre autrefois.

M. Toussaint, jeune artiste à ce qu'on dit, est l'auteur de deux figures de décoration, Esclaves indiens, portant des torches, très-élégants et très-bien tournés. Ces esclaves feront à merveille au bas d'un escalier, avec leurs candélabres en l'air. M. Vechte..., il faut nous arrêter à ce nom-là.

Qu'a donc fait M. Vechte? Un vase en argent repoussé. Pas davantage, mais c'est un chef-d'œuvre. C'est surtout l'annonce de la régénération de ce bel art de la ciselure, illustré au seizième siècle par les Ghiberti, les Benvenuto, les Albert Durer et tant d'autres, continué sous des formes diverses, et, à la vérité, inférieures, jusqu'à la fin du dix-huitième siècle, et finalement perdu au dix-neuvième. Nous n'avons plus, depuis Louis XV, que des ouvriers en orfévrerie au lieu d'artistes. Sous Louis XV, du moins, la fantaisie régnait encore dans l'ornementation, dans le travail coquet des miroirs à la main, sculptés en argent, des bracelets et des joyaux, des bordures ciselées, des boîtes pour la toilette, des manches d'éventail, des coupes semées de pierreries, et des mille objets de luxe pour les appartements et pour les femmes de la cour. On peut en critiquer le goût, mais non pas la fécondité,

ches des membres, extrémités souples et déliées, abondance de la composition, finesse des détails, tout y est comme dans un chef-d'œuvre de Cellini.

Ce travail du ciseleur sur l'argent repoussé est presque comme le travail du graveur sur la planche, et M. Vechte n'a pas son pareil pour cette adresse de main et cette justesse du coup d'œil. Le plus rare est d'exprimer tout, minutieusement, avec une correction irréprochable, sans nuire à l'harmonie de l'ensemble, et c'est le mérite de M. Vechte. Les moindres inflexions de la peau, la naissance des cheveux, toutes les délicatesses microscopiques du burin le plus aigu, sont obtenues sans sécheresse, et contribuent ainsi à la perfection de ces excellents bas-reliefs.

Le vase de M. Vechte se sépare tout à fait des riches produits de notre industrie, dont on voit tous les cinq ans des modèles à l'exposition des Champs-Elysées ; mais il serait à souhaiter que les chefs de l'orfévrerie industrielle comprissent qu'ils ont besoin du concours des véritables artistes, non-seulement des dessinateurs, mais des praticiens qui, comme M. Vechte, inventent dans leur tête, dessinent sur le papier et sculptent sur le métal.

FIN.

www.ingramcontent.com/pod-product-compliance
Lightning Source LLC
Chambersburg PA
CBHW071528220526
45469CB00003B/681

Michel-Ange, n'est-ce pas le Phidias de l'Italie ? et cependant les admirateurs du Jugement dernier le réclament comme un chef-d'œuvre catholique ; mais, en conscience, le grand Buonarotti n'est pas plus chrétien qu'il n'est grec. L'auteur du Moïse n'est pas juif, l'auteur du Bacchus n'est pas païen, l'auteur de la Mater dolorosa n'est pas catholique. Il est moderne, quoiqu'il soit de tous les temps, et c'est là sa gloire incomparable. De même pour Raphaël avec ses madones, Corrège avec ses anges, Titien avec ses Christ. Il serait bon qu'après ce résumé magnifique, fait à la renaissance par tous les grands hommes au profit de l'avenir, le présent tirât une barre au quinzième siècle, et consentît enfin à dater sa tradition véritable seulement depuis la réformation moderne.

M. Vechte en est là. Qu'il s'y tienne, ou qu'il s'avance jusqu'à nous. Son vase ciselé rappelle les meilleures productions de l'orfévrerie florentine, tout en conservant une certaine originalité. Il représente les géants escaladant le ciel sous la foudre de Jupiter. Les figures du pied sont les allégories des passions vaincues ; aux bas-reliefs des côtés, les allégories des vices du genre humain. Le vase n'a que vingt pouces de haut, et il nous montre des figures innombrables, dessinées avec une grandeur merveilleuse et modelées dans la perfection. Mouvements audacieux, anatomie savante, belles atta-

la variété et le caprice. L'Empire, avec ses pastiches romains, appliqués à toutes les choses usuelles de la vie, a donné le dernier coup aux arts familiers. L'Empire français a surmoulé l'empire romain de la décadence, voilà tout.

Nous ne sommes pas encore réveillés de cette monotonie, quoique, Dieu merci, les meubles à fronton, à colonnes et à chapiteaux de cuivre aient disparu de nos appartements. Le romantisme a donné l'instinct d'un autre entourage dans le foyer domestique; mais il nous avait enterrés dans les oratoires, les tentures sombres et les vitraux criards, agenouillés comme des moines avec des robes de bure sur des prie-dieu en bois dur. Le chêne, couvert de velours grenat, n'est pas beaucoup plus gai que l'acajou ou le cuivre rouge. Sautons lestement par-dessus le moyen âge, après nous être dépêtrés d'une antiquité falsifiée. Le romantique n'est pas plus sain que la Rome antique (pardon de la vulgarité) : le masculin et le féminin se valent à peu près. Au lieu de copier le père ou la mère, devenons des hommes à notre tour.

C'était, au seizième siècle, la doctrine de la renaissance, qui traduisait la *pensée* antique et le *sentiment* chrétien dans une *forme* nouvelle et révolutionnaire; car il y a ces trois éléments bien notables dans les œuvres des génies admirables auxquels le monde moderne doit son initiation.